デザ

KB066410

일러두기

• 인명·지명·단체명을 비롯한 고유명사는 국립국어원 외래어표기법과
『타이포그래피 사전』을 참고해 표기했으며, 원어는 처음 나올 때만 병기했다.
• 외래어 표현은 순화했으나 흐름상 필요한 것은 예외로 두었다.
• 단행본은 『 』, 광고와 프로그램, 작품, 행사는 〈 〉, 신문과 잡지는 《 》로 묶었다.
• 국내에 출간되지 않은 책은 우리말로 옮기고 원제를 병기했다.
• 지은이 주는 본문에, 옮긴이와 편집자 주는 본문 아래에 배치했다.
• 이 책은 윤민구가 디자인한 윤슬바탕체를 사용했다.

좋아하는 일을 하고 있다면
デザインの仕事

2018년 5월 4일 초판 발행 ❂ 2019년 7월 3일 3쇄 발행 ❂ 지은이 요리후지 분페이 ❂ 옮긴이 서하나
펴낸이 김옥철 ❂ 주간 문지숙 ❂ 편집 오혜진 ❂ 디자인 박민수 ❂ 커뮤니케이션 이지은 ❂ 영업관리 강소현
인쇄 스크린그래픽 한지문화사 ❂ 제책 광현제책사 ❂ 펴낸곳 (주)안그라픽스 우10881 경기도 파주시 회동길 125-15
전화 031.955.7766(편집) 031.955.7755(고객서비스) ❂ 팩스 031.955.7744 ❂ 이메일 agdesign@ag.co.kr
웹사이트 www.agbook.co.kr ❂ 등록번호 제2-236(1975.7.7)

DESIGN NO SHIGOTO
Copyright © 2017 by Bunpei Ginza
Korean translation copyright © 2018 by Ahn Graphics Ltd.
All right reserved.
Original Japanese edition published by KODANSHA LTD.
Korean publishing rights arranged with KODANSHA LTD. through BC Agency.

이 책의 국립중앙도서관 출판예정도서목록(CIP)은 서지정보유통지원시스템 홈페이지(seoji.nl.go.kr)와
국가자료공동목록시스템(nl.go.kr/kolisnet)에서 이용하실 수 있습니다.
CIP제어번호: CIP2018010492

ISBN 978.89.7059.951.9 (03600)

좋아하는 일을 하고 있다면

기무라 슌스케 정리하다
요리후지 분페이 말하다

서하나 옮기다

안그라픽스

디자이너적인 사람, 요리후지 분페이

요리후지 분페이의 사무실 '분페이 긴자文平銀座' 옆에 빈 공간이 있다. 나는 그곳에 '겐메이 긴자ケンメイ銀座'라는 이름으로 사무실을 열려고 한 적이 있다. "옆 사무실이 비어 있는데 들어오실래요?" 그가 던진 말에 둘이서 이름까지 고민했다. 그는 흥미로운 상황을 만들어내고 그것에 관해 이야기해 사람을 끌어들이는 특기를 지녔다. 그런 부분이 나와 비슷하다고 느낀다. 그도 나를 보며 자신과 "비슷하다"고 자주 말한다. 왜 서로 그렇게 느끼는지 그 이유를 이 책을 읽으며 정리할 수 있었다.

요리후지 분페이는 논리를 통해 정밀하게 디자인하는 사람인 데 반해 나는 논리에서 벗어나 디자인을 구축해왔다. 둘다 '좋아하는 것'을 향해 가고 있지만, 꼭 목표 지점에 도달하지는 않아도 된다고 여긴다. 클라이언트에게 의뢰받아 광고와 북 디자인을 제대로 완성하는 것은 사실 생계를 위해서라고 할 수 있다. 그와 나는 '이런 사고의 끝에 뭐가 나

올까'라고 생각하는 자신을 흥미로워한다. 그렇기 때문에 조금은 이상한 아웃풋을 만들어낼 수 있다고 생각한다. 어디서 본 적이 있는 것 같은데, 어떻게 해서 이런 발상이 나왔는지 묻고 싶어지는 미묘한 개성이 느껴진다고 할까. 목표를 정하지는 않지만 확실하게 생각을 쌓아가며 깊이 파고든다. 다만 그렇게 파고들어 완성된 것을 '터널'이라 부르며 흥미로워하지 않는다. 요리후지 분페이는 거기에서 빠져나왔을 때 어쩌다가 생긴 것에 관심을 갖는다. 자신에 대한 기대감도 있다. 그것이 주변에 전해져 독특한 분위기를 자아낸다. 그런 그를 '디자이너'라고 단정지어 부르기에는 너무 아깝고 또 그런 틀에 끼워서도 안 된다고 생각한다.

어느 날 요리후지 분페이가 말했다. "그래미상Grammy Prize을 받고 싶어요." 무슨 일로 어떻게 해서 받을지는 모르지만 왠지 가능할 것만 같았다. 나는 그를 디자이너가 아니라 '디자이너적인 사람'이라고 생각하며, 그래서 존경한다.

『좋아하는 일을 하고 있다면』은 재미있는 책이다. 마치 원적외선처럼 요리후지 분페이가 디자인에 품은 애정이 고스란히 드러나 있기 때문일 것이다. '표현의 완성'이라는 목표 지점에 집착하기보다 행복하게 살아가는 일을 포괄적으로 분석해 목표 지점은 저쪽일 거라며 이끌어주는 길잡이, 그가 바로 요리후지 분페이다.

이런 사람을 '디자이너'라고 불러야 하는 시대가 오고 있다고 나는 생각한다.

나가오카 겐메이ナガオカケンメイ
디앤디파트먼트D&DEPARTMENT 대표

사회라는 강에서 디자인이라는 배를 타고 건너다

꽤 긴 시간 동안 디자이너로 일해왔지만 '디자인을 한다'는
행위를 정의하기란 쉽지 않다. 때로는 그래픽 작업으로, 때
로는 심도 있는 대화만으로 디자인한다고 말할 수 있다. 디
자인은 디자이너의 일방적인 결과물이 아니라 콘텐츠와 사
람과의 관계에서 생겨나는 상호적인 결과물이다. 따라서
대화를 통해 디자인 문제를 해결할 수 있다면 언어와 말도
좋은 디자인일 수 있겠다.

디자인에 대한 정의는 사회 변화와 함께 다양해지고 세분
화되었다. 스타일, 도구, 제작과 같은 가시적인 요소뿐 아
니라 디자인에 대한 인식이나 가치처럼 근본적인 개념조차
시류에 편승하고 있다. 강물에 떠 있는 배는 단지 출렁이고
흔들릴 뿐이다. 강 건너 나무나 건물처럼 어떤 고정된 기준
이 있을 때 비로소 내가 탄 배가 어디로 흘러가는지 느낄 수
있다. 변하지 않는 기준이 있어야 변화를 인식할 수 있다는
말이다.

나의 학생 시절은 구명보트에 노 없이 올라탄 것 같은 나날이었다. 디자인을 어떻게 할지 배우는 데만 신경 쓰다 보니 오히려 디자인이 무엇인지 생각하지 못하고 흘러갔던 것 같다. 계획에도 없던 휴학을 하고 참여한 해외 워크숍은 내가 얼마나 무심히 떠밀려 가고 있는지 확인하는 기회였다.

당시 도쿄 ggg갤러리에서는 일본 신인 디자이너 작품을 선보였다. 나와 비슷한 연배의 디자이너들이었지만 다들 대단한 에너지를 가지고 있었다. 그중 유난히 눈에 띄는 부스에는 일정한 규칙에 따라 조합되는 모듈 일러스트레이션 영상이 있었고, 그와 상반된 불규칙한 손글씨로 작업한 북 디자인이 함께 전시되고 있었다. 전혀 다른 결과물이지만 하나의 방향성을 보여주었다. 바로 이 책의 지은이인 요리후지 분페이의 작품이었다.

전시에서 많은 부분을 모듈 일러스트레이션을 보여주는 데

할애하고 있었지만, 그가 이번 전시를 일러스트레이터로서 참여한 게 전부가 아니라는 것을 알 수 있었다. 그는 일러스트레이션이 필요한 많은 일을 적당한 수준의 완성도를 가지고 빠르게 처리하기 위한 일종의 '디자인 방법'을 설명하고 있었다. 사회 변화에 논리적으로 대처하는 그의 작업을 보며 나는 디자인에 관해 다시 생각했다.

요리후지 분페이는 국내에 잘 알려진 디자이너는 아니었다. 인터넷에서 이미지 검색이 자유로워질 때쯤에서야 공공장소 매너 광고로 선보인 위트 있는 그림이 먼저 알려졌다. 그런 이유로 그의 일러스트레이션만 집중적으로 소개되었고, 다른 작업들이 소개되더라도 적은 비중이었다. 그리고 몇 해 전, 그가 쓰고 그린 번역서가 출간되었다. 일러스트레이션이 먼저 국내에 소개된 탓에 역시 일러스트레이션이 주를 이루는 책들이었다. 그렇게나마 그의 눈으로 보는 세계를 접할 수 있어서 반가웠다.

한동안 그의 저서를 만나지 못했는데, 이번에 그 기회가 생겼다. 더욱이 디자이너로서의 요리후지 분페이를 선명하게 보여주는 책이다. 이 책 『좋아하는 일을 하고 있다면』은 그가 학창시절 데생을 배우기 시작했던 때부터 아트 디렉터로서 활발히 활동하고 있는 지금까지의 이야기다. 또 사회라는 강에서 디자인이라는 배에 올라 종횡무진 나아가는 그의 '항해 일지'다. 흔들리는 배를 타고 조금도 나아가지 못했던 나도 그의 발자취를 따라가며 뱃멀미 정도는 참을 수 있게 된 것 같다. 조금 더 노력한다면 변화에 떠밀리지 않고 무사히 목적지까지 건너갈 수 있지 않을까.

김욱
로컬앤드LocalAnd 대표

늘 확장되는 사고

나는 일본에서 한국 문학 시리즈를 기획하고 있었다. 당시 출간하고자 했던 책은 주로 2000년대 이후에 쓰인 국내 젊은 작가들의 작품이었고, 그런 만큼 일본의 젊은이들이 읽었으면 하는 바람이 있었다. 책방에서 책을 고르는 행위는 상당히 직관적이다. 하물며 잘 알지 못하는 한국 소설을 집어 들어 구매로 이어지게 하기 위해서는 절대적으로 독자의 시선을 끌 수 있는 디자인이 필요했다.

요리후지 분페이는 2011년 내가 일본에서 처음으로 출간한 책 디자인을 맡았다. 소설가 한강의 『채식주의자』 일본어판이다. 결과적으로 그와 만든 책들은 작품성에 이어 참신한 디자인으로 현지 독자들의 인정을 받았다. 그리고 지금도 아시아문학 코너에 당당히 꽂혀 있다. 어쩌면 일본에 출판사를 차리기 전부터 생각하고 있었는지도 모른다. 그처럼 직관을 논리적으로 풀어내는 사람과 이 일을 함께하고 싶다고 말이다.

나는 요리후지 분페이와 책을 만드는 것뿐 아니라 다양한 프로젝트를 함께 진행해왔다. 그의 자전적 에세이가 한국에 출간된다는 소식을 듣고 매우 반가웠다. 이 책에는 그의 세계관이 여실히 드러나는데, 특히 그와 동료가 일하는 방식이 잘 녹아 있다.

새로운 프로젝트가 생기면, 우선 이 프로젝트가 어떤 일인가와 왜 하는가에 대해 개괄적인 이야기를 나누었다. 콘셉트가 정해지지 않은 안건도 많았다. 그럴 때면 요리후지 분페이는 종이 한 장을 꺼내놓고 만년필로 일러스트레이션 작업을 하듯이 콘셉트와 일정을 '그렸다'. 그러고 나서 메일을 주고받으며 의견을 조율해갔다. 이 책에도 느껴지지만 그와의 대화는 늘 깍듯하면서도 알아듣기 쉬웠다. 애매한 표현은 사용하지 않고 되도록 핵심만 간단히 했다. 간결하면서도 명확하되 차갑지 않은 글을 보며, 나는 업무 방식을 떠나 '그는 이런 사람이구나' 하는 느낌을 받았다.

작업하다 보면 종종 의견이 충돌할 때도 있다. 그럴 때 그의 힘이 강력하게 발휘된다. 자신의 생각을 소비자의 감각에 따라 논리적으로 풀어내는데, 생각을 확장하고 정리하는 능력에 적지 않은 도움을 받았다. 그래서인지 그의 날카로운 피드백을 가끔은 피하고 싶을 때도 있다. 하지만 책이라는 상품을 만들어가는 입장에서 혹은 독자를 위해 일하는 관계에서, 우리가 함께 노 젓는 사이라는 사실을 깨닫곤 한다. 이 책『좋아하는 일을 하고 있다면』을 읽는 이들도 디자인하는 사람 요리후지 분페이의 생각을 공유하고 공감하는 기회를 얻길 바란다.

김승복
쿠온출판사CUON 대표

디자인이 하는 일

♡

요리후지 분페이의 글을 읽으며 어머니께서 하신 말씀을 떠올렸다. 2012년 첫 책을 만들었을 때였다. 책 만드는 일은 취미로 하는 게 어떻겠냐고 하셨는데, 우려의 목소리였음을 기억한다. 사실 지금까지 낸 책들은 '좋아하는 것'에 가깝다. 즐거운 마음으로 좋아하는 일을 하는 게 '취미'라면 그렇게 볼 수도 있겠다. 주로 개인적인 관심에서 비롯된 주제에 관해 그래픽 디자이너로서 작업한 결과이기 때문이다. 그래픽 디자이너의 직업적 활동이란 다분히 사회적인 경향이 있다. 사회의 맥락을 이해하고 내용과 형식의 균형을 맞춤으로써 그것이 어떤 변화를 가져올지 시험해보는 일이다. 책이든 포스터든 다양한 형태로 실천할 수 있다.

☼

같은 주제의 연장선에서 책을 다루며 큰 깨달음을 얻었다. 동시대를 살아가는 사람들에 대해 새롭게 인식하게 된 것이다. 나는 책을 만들면서 개개인의 이야기가 저마다 가치를 지닌다는 사실을 알았다. 이야기는 사회를 개간하고, 디자이너는 그 안에서 종요로운 일을 할 수 있었다. 이야기를 시각적으로 언어화하는 것은 디자이너가 존재하는 이유이기도 했다. 존재를 대상화하지 않고 수평적 관점에서 관심을 갖는 것, 지면을 야욕으로 낭비하지 않고 화자의 목소리가 변질되지 않도록 활자를 사용하는 것, 이것이 디자인이 하는 일이 아닐까.

❀

모든 작은따옴표에는 이유가 있다. 선뜻 공론화하기 어려운 마음속 고민은 곧잘 작은따옴표 사이에 담긴다. 그 생각들을 그러모아 큰따옴표로 정당화한다. 나는 필요한 말, 해야 할 말, 중요한 말을 하고자 이 큰따옴표에서 착안해 출판사를 만들고 이름을 붙였다. 필요하다고 생각하는 시선이 부재한다고 느낀 시점이었다. 혹 그런 이야기가 있었더라도 적절한 디자인을 만나지 못해 널리 공유되지 못하는 경우를 봐왔다. 나는 고민을 행동으로 옮기는, 말하는 디자이너의 중요성을 느낀다. 문제를 의식하고 타인과 대화하며 관계를 맺고 개인의 시선을 통해 사회를 자극하는 것. 이는 그동안 인식되어온 '디자이너의 일'에 대한 거친 반작용일 것이다. 나는 이런 반작용이 분페이가 말하는 새로운 인식의 '실존적 이퀄리티'를 만들어내리라 믿는다.

이재영
6699프레스6699press 대표

디
자
인
을
시
작
하
다

디자인이라는 일

나는 디자인을 합니다. 디자인이라고 한 단어로 표현했지만, 그 세계는 광범위합니다. '네일 디자인'처럼 손끝을 다루는 세계가 있고, '환경 디자인'처럼 범지구적 규모를 다루는 세계도 있습니다. 내가 해온 일은 평면의 세계를 다루는 '그래픽 디자인'입니다. 주로 책을 디자인하고 광고를 구상하고 그림을 그립니다. 명함은 여러 가지여도 결국 평면에 그린 시각 요소로 무엇을 할 수 있을지 생각하는 일입니다.

이 책 『좋아하는 일을 하고 있다면』은 그동안 얻은 경험을 말하고 생각을 옮기는 형식으로 정리했습니다. 취재를 맡은 기무라 슌스케木村俊介와는 십오 년 전부터 함께 일한 사이라 내 생각을 허심탄회하게 털어놓을 수 있었습니다. 세상은 계속 변합니다. 그 안에서 우리는 모두 같은 출발선에 서 있다고 느낍니다. 그렇다면 앞으로 디자인을 직업으로 삼고 싶거나 현재 하는 일에 디자인을 적용하고 싶은 사람에게 이 책이 과연 얼마나 도움이 될지 의구심이 듭니다.

처음 일을 시작했을 무렵에는 '나에게 디자인이란 무엇인가'만 생각했습니다. 그리고 나만의 디자인을 하려고 부단히 노력했습니다. 그런데 그 생각은 어느새 '디자인에게 나는 무엇인가'로 변했습니다. 기무라는 이것이 '무엇을 할 것인가'에서 '어떤 사람이 될 것인가'로 바뀐 게 아니냐고 했습니다. 정확히 표현하기는 힘들지만 나는 이 물음에서 미래를 느꼈습니다. 일이란 그런 변화일지 모릅니다. '직접 겪은 변화를 전달하면 누군가가 미래를 그릴 때 보조선이 될 수 있다.' 이렇게 생각하니 고민은 사라졌습니다.

이 책의 원제인 '디자인이라는 일デザインの仕事'은 내가 해온 '디자인 작업'만을 표현한 것이 아닙니다. 이상하게 들릴 수도 있지만 오히려 내가 '디자인이라는 일' 가운데 하나로서 존재한다는 뜻입니다. 나는 이 책을 통해 그림을 그리기 시작한 어린 시절부터 오늘에 이르기까지, 현장에서 느끼고 생각한 것을 되도록 솔직하게 전하려고 노력했습니다. 가끔 독한 말이 나오거나 의미를 알 수 없는 부분도 있을 겁니다. 이 책을 손에 든 독자가 그런 부분은 너그러이 넘기고, 하나의 참고 자료로 읽어주길 바랄 뿐입니다.

요리후지 분페이

디자인을 시작하다

나의 원점이 된 데생

나는 어릴 때부터 자주 그림을 그렸다. 한번은 학교에서 물감을 나눠준 적이 있는데, 열두 색짜리 '사쿠라 매트 수채화 그림물감'이었다. 투명 물감이 아닌 반투명 물감이었기 때문에 그것으로 그림을 그리면 별로 재미가 없었다.

주말에는 가족과 함께 종종 산을 그리러 갔다. 내가 가진 물감에서 녹색은 비리디언viridian*뿐이었고, 그 색으로 산을 표현하기에는 역부족이었다. 불투명한 데다가 질퍽질퍽했기 때문이다. 보이는 것을 보이는 대로 그릴 수가 없었다. 그림이 생각대로 나오지 않자 나는 굴욕감에 그리기를 그만두었다.

당시 아버지는 독일 필기구 브랜드 펠리칸Pelikan의 투명 수채 물감을 갖고 있었다. 아버지는 내 그림을 보더니 넌지시 물감을 건넸다. 그것을 쓰니 생각했던 색이 나오는 것이 아닌가. 이 일은 신선한 충격으로 다가왔다. 단번에 수채화가 좋아질 정도였으니 말이다.

우선 덧칠할수록 색이 나오는 것이 신기했다. 가령 나뭇가지를 관찰하면 갈색만 보이는 게 아니라 한쪽에는 녹색이, 다른 쪽에는 노란색이 보이면서 다양한 색이 눈에 들어온다. 이때 보이는 순서대로 색을 더하면 질감도 생긴다. 그림 속 나뭇가지 색이 '나무색'이라 부르는 갈색이어야만

* 푸른색을 띤 진한 녹색 안료.

할 필요는 없었다. 이처럼 수채화는 붓으로 덧칠하며 천천히 완성해가기 때문에 그림을 그리고 있음을 실감할 수 있었다. 그 시간이 좋았다.

내가 나고 자란 나가노현長野県 본가에서는 일주일에 딱 30분만 텔레비전을 볼 수 있었다. 텔레비전 시청 제한은 아버지의 교육 방침이었다. 마음껏 텔레비전을 볼 수 있는 곳은 오직 할머니 댁뿐이었고, 그곳에 가는 것은 언제나 큰 즐거움이었다. 할머니 댁에서 즐겨보던 프로그램 중 가장 기억에 남는 것은 ‹만화로 보는 일본 옛날이야기まんが日本昔ばなし›다. 만화영화 ‹우주 전함 야마토宇宙戦艦ヤマト›도 유행했지만, 주제가를 레코드로 ‘들으면서’ 즐길 수밖에 없었다.

나는 그림만 그리던 아이였다. 공부는 안 하고 그림만 그리니까 부모님은 미술대학에 보내는 편이 낫겠다고 생각한 모양이다. 미술대학에 갈지 안 갈지는 나중에 결정하더라도 우선 입시 미술학원에 다녀보라고 권했는데, 이것이 미술대학을 목표로 삼은 계기가 되었다.

아버지는 내가 입시 미술학원에 다니면서 데생을 시작했다는 말을 듣고 덩달아 데생이 하고 싶어진 듯했다. 아버지는 늘 그랬다. 다른 사람이 하는 일이 좋아 보이면 직접 해보는 성격이었다. 친구가 피아노를 시작하면 당신도 하겠다고 나서는 식이었다. 좋아 보이는 일이라면 따라서 도전해보는 것이 그 일에 존경을 표하는 당신만의 방식이었

던 것 같다. 그래서 아들이 하는 데생도 직접 해보겠다며 집에 있던 석고상을 그리기 시작했다. 그림을 완성한 아버지는 나름대로 만족한 눈치였다. 나는 솔직하게 말했다. "이 그림, 잘 못 그렸어요." 기술적으로는 여지없이 내가 말한 대로였지만, 이 일로 크게 옥신각신했다. 그때 아버지가 했던 말은 시간이 흐른 뒤에도 잊히지 않았다. 곱씹어보니 의외로 쉽게 이해할 수 있었다. 그 내용은 그림을 그리는 일에 관해 먼저 알아두지 않으면 이해하기 어려울 수 있다. 그러니 먼저 데생이 무엇인지부터 설명하겠다.

'데생'은 쉽게 말해 보이는 사물을 평면에 그대로 옮기는 작업이다. 진하게 그리면 가까이 있는 것처럼 보이고 연하게 그리면 멀리 있는 것처럼 보인다. 두 가지를 잘 조절하면 종이 위로 공간이 생긴 것처럼 보인다. 데생은 이 기술을 습득하기 위한 훈련이다.

당시 입시를 준비하던 나는 데생 기술을 제법 갈고닦았다. 평면에 깊이 있는 공간을 옮겨야 진정한 데생이라고 여겼다. 그러니 아버지가 그린 그림을 보고 공간 묘사가 부족한 부분을 지적하며 "조형물 앞뒤로 공간감이 전혀 느껴지지 않아서 별로예요."라고 한 것이다. 그런데 아버지는 오히려 "공간감이 있어야 데생이니?" 하고 되물었다. 나름대로 논리를 수반한 질문이었다. 그런데 그 논리를 인정하면 내 지적이 틀렸고 내가 데생을 잘못 이해하고 있다는 것이

되어버렸다. 게다가 데생 실력에 어느 정도 자신감을 가진 시기였기 때문에 무슨 말도 안 되는 소리냐고 받아쳤다. 물러설 수 없었다고 할까, 우리는 결국 누가 옳고 그른지 심한 말다툼을 했다.

아버지의 뜻은 단순했다. "분페이는 3차원을 2차원으로 그리는 게 데생이라고 하지. 3차원 공간을 그린다지만 애초에 3차원은 2차원이 될 수 없잖아?" 그리고 그는 이렇게 덧붙였다. "그건 착각이야. '공간을 종이에 담는다'고 열을 올리지만 실제로 똑같이 그리지는 못하잖아. 그저 착각을 만들 뿐이야."

하지만 나는 '착각을 만드는' 일에 흠뻑 빠져 있었다. 내가 그리는 데생이야말로 '진짜'라는 심증이 있었다. 데생 안에 공간이 존재한다고 굳게 믿었기 때문에 계속 그릴 수 있었는데, 그것을 착각이라고 하는 순간 바보 취급을 당하는 것 같았다. 그래서 굽히지 않았다. '그럴 리 없다, 나는 실제 공간을 그리고 있다'고 되뇌었다. 데생할 때만큼은 완벽하게 몰입할 수 있었다. 완성된 그림을 보며 '이게 바로 데생이다'라는 확신과 '이 부분은 아름답다'라는 뿌듯함에 기쁨까지 더해졌다. 여태껏 느껴보지 못한 감각이었다.

지금 생각하면 아버지와 나눈 대화는 아주 중요한 내용이었다. 그때는 그 말에 순순히 수긍하지 못했지만, 안목을 기르고 다른 분야를 접하면서 데생이 '착각의 기술'임을

깨달았으니 말이다. 자신이 만들고 있는 것에 지나치게 감
정이 이입되면 절제할 필요가 있다. 나는 이 일을 계기로
제동이 걸린 듯했다.

　　나처럼 미술대학을 나온 사람은 대부분 강도 높은 훈
련을 거친다. 일정 기간 동안 그림에 자신을 완전히 투영할
정도다. 그러니까 그것을 착각이라고 치부해버리면 큰 상
처를 받는다. 나 역시 데생을 두고 벌인 언쟁이 없었더라면
여전히 그림에 빠져 있었을 것이다. 그러면 진짜를 그리고
있다는 생각에 심취해 훗날 디자인할 때도 지나치게 몰입
했을지 모른다. 그 상태가 지속되어 '이 디자인이야말로 나
자신'이라는 의식이 강해졌다면 정말 위험했을 것이다. 빨
리 지적 받은 덕분에 지금은 어떤 일을 하든 객관적인 자세
를 취하려 노력할 수 있게 되었다. 상황을 냉정하게 판단하
고 그림과 적절한 거리를 유지하는 법을 배운 셈이다.

　　데생으로 모두가 똑같이 입체감 만들기를 경쟁할 때
'입체감이 있으면 데생인가?'라고 의문을 던지는 일과 모두
가 시각적 요소나 아이디어로 경쟁할 때 '광고란 정말로 이
런 것인가?' '디자인은 이런 걸 하는 일인가?'라고 묻는 건
비슷한 느낌이다.

　　앞서 언급했듯이 아버지와는 사리를 따지는 언쟁만 하
곤 했다. 시간이 흘러 주변 사람들에게 각자의 아버지 이야
기를 듣기 전까지, 그와 벌인 언쟁이 결코 평범하지 않다

는 사실을 알지 못했다. 그건 소통하는 방법에서도 마찬가지였다. 나는 아버지처럼 누가 좋은 일을 하고 있으면 시험 삼아 해보고 참가하는 식으로 소통해왔다. 그리고 누가 새로운 것을 만들면 가장 신랄한 의견을 내는 것이 진정한 애정의 증거라고 여겼다. 사람들은 이러한 방식을 달가워하지 않았다. 진지하게 대하려고 노력할수록 인간관계가 나빠지기만 했다. '아무래도 내 방식이 이상한가 보다.' 사회인이 되고 한참 뒤에야 깨달은 사실이다. 삶이 정말로 힘들어지고 말았다.

입시 미술학원 선생님이 가르쳐준 것

고등학교를 졸업하고 미술대학 디자인과를 선택한 데에 뚜렷한 계기가 있는 것은 아니었다. 입시 미술학원에 다닐 때만 해도 일본화日本画에 소질이 있다는 말을 들었다. 그래서 막연히 일본화를 전공하게 되리라고 생각했다. 입시 시험도 좋아하는 수채화로 치를 수 있었다. 유화는 싫어했으니까 유화를 할 일은 절대로 없었다. 디자인과나 일본화과라면 어느 쪽이라도 괜찮을 것 같았다. 최종적으로 디자인과를 선택한 이유는 입시 학원 선생님이 디자이너였으니까 역시 디자인이 좋겠다는 단순한 생각에서 비롯되었다.

이른바 단카이 주니어 세대団塊ジュニア世代*인 내가 수험생이던 시절에는 수험생 비율이 매우 높았다. 학원에서도 경쟁의 연속이었으며, 입시 피라미드에서 상위권에 올라야 한다는 사고방식이 지배적이었다. 그런 상황에서 가장 경쟁률이 높고 들어가기 어려운 과가 디자인과였다는 점도 어느 정도 작용했을 것이다.

내가 속한 요리후지가家는 세상의 본질을 파고들기 좋아하는 만큼 엘리트 의식이 있었다. 과거 아버지가 수학한 학교는 물론 직업이 국립대학 교수라는 점이 작용해 어렸을 때는 도쿄대학東京大学이나 교토대학京都大学이 아니면 대학이 아니라고까지 생각했을 정도다. 더욱이 할아버지에게서 "분짱은 교토대학에 가야 한다."는 말을 끊임없이 들었기 때문에 경쟁 피라미드 상위를 점해야 한다는 암묵적인 압박에 시달렸다.

내가 입시를 준비하던 때는 도쿄예술대학東京藝術大学 디자인과나 무사시노미술대학武蔵野美術大学 디자인과, 다마미술대학多摩美術大学 그래픽 디자인과를 최고로 여겼다. 무사시노미술대학 시각전달디자인학과의 경쟁률은 약 30 대 1이었고, 도쿄예술대학은 40 대 1, 50 대 1로 문턱이 더 높았다. 나는 경쟁심에 불이 붙었다. 그래서 어떻게든 도전해야겠다는 마음이 들었다. 입시 시험인 데생 기술로는 이미 합격할 수 있는 수준이라는 자신감도 있었던 것 같다. 게다가

* 1945년 종전 직후 태어난 베이비붐 세대인 '단카이 세대'의 자녀들이다. 1970-1974년에 태어난 2차 베이비붐 세대를 일컫는다.

진학 고등학교에 다니던 나로서는 미술대학의 학과시험이 영어와 국어뿐이어서 비교적 간단했다. 이대로라면 무난하게 합격점을 받을 수 있는 상황이라고 확신했다. 그리고 마침내 무사시노미술대학에 입학했다.

당시 나를 가르치던 학원 선생님은 상당히 열렬한 학생운동가였다. 예전에는 일본선전미술회日本宣伝美術会, 줄여서 '일선미'라 불리는 단체가 있었다. 그래픽 디자인 업계의 사교의 장이면서 디자이너에게 권위를 부여하는 강력한 단체였다. 하지만 학생운동에서 해체하라는 규탄을 받았다. 어느 날 일선미가 주최한 전시에 학생들이 난입해 기동대와 충돌이 일어났다. 이 일로 일선미는 해체되었고 그 뒤를 이어 도쿄 아트디렉터스클럽ADC, Tokyo Art Directors Club이 출범했다. 선생님은 당시 전시회장에 돌격한 사람이었다.

수업이 끝나면 선생님은 학생들을 자주 불러 모았다. 그리고는 당시 무용담을 들려주었다. "기동대가 왔으니 내심 막아주겠지 싶어서 있는 힘껏 돌격했는데 기동대 벽이 힘없이 무너지더라고. 무조건 앞으로 갈 수밖에 없는 상황이어서 한가운데까지 뚫고 들어갔지." 이런 식의 이야기였다. 그래서일까, 선생님은 기회만 있으면 우리에게 무시무시한 기운을 뿜으며 물었다. "왜 여기에 이 빨간색을 쓰는 거지?" 생각해보면 그는 소통이 필요한 상대와는 서로 몰아세우고 충돌하면서 관계가 성립된다고 보는 사람이었다.

굳이 말하자면 아버지도 마찬가지였다. 안보투쟁安保鬪爭*과 전공투全共鬪*가 일어난 1960년대는 아버지와 선생님이 대학에 다니던 시절이었다. 나는 학생 투쟁의 잔불이 그대로 내게 튀었다고 생각했다.

두 사람은 '말'에 대해 매우 엄격하고 논리적인 잣대를 가지고 있었다. 선생님은 입버릇처럼 말했다. "디자인은 감성적이지 않고 과학적이다." 그 말에는 자신이 학창 시절에 목표로 삼았던 이념도 뒤섞여 있었을 것이다. 그는 감각적으로 좋다고 느끼는 것은 아무런 가치도 남지 않으며 그저 자기만족일 뿐이라고 강조했다. 무언가를 만든다면 왜 그걸 하는지 언어로 쌓아야 모노즈쿠리ものづくり**를 지속할 수 있다고 생각했다. 아버지도 이와 비슷한 가치관을 갖고 있었다. 지금 내가 그들처럼 언어로 창의성을 쌓아가는 사람이 된 것은 스스로 선택했다기보다 환경 때문이었다고 할 수 있다.

"디자이너가 감각만으로 디자인하는 시대는 곧 끝난다." 선생님이 늘 하던 말이다. 지금 생각해보면 그도 쉽게 결론 내리지 못했으리라고 짐작된다. 아마도 반은 소망이었겠지만 당시 나는 진심으로 받아들였다. 게다가 이 말을 지금까지 버팀목으로 삼아왔다. 디자이너는 감각으로만 디자인할 게 아니라 '왜 그것을 하는가'라는 질문을 품고 언어로서 쌓아가야 지속해서 작업할 수 있다고 말이다. 지금껏 그 이상

* 1960년 미일안전보장조약 개정에 반대하며 일어난 시민운동이다.

** 전국학생공동투쟁회의의 약자로 1968년에서 1969년에 걸쳐 일본의 각 대학에 결성된 전학련이나 학생이 공동 투쟁한 조직을 뜻한다.

을 좇아 꾸준히 디자인을 해왔다는 느낌마저 든다.

그렇다면 선생님이 세상에 유통되는 것은 다 거짓이라고 생각했을까? 그는 종종 이렇게 강조했다. "전부 허상이다." 디자인이나 표현물을 하나의 허상이나 허구로 보는 입장이었다. 하지만 수업 중에 좋은 디자인이라고 말하는 대상에는 현대미술 작품도 있었다. 그래서 선생님의 판단 기준을 파악하지 못하거나 무슨 의미인지 좀처럼 알아듣지 못하는 경우도 있었다.

광고회사 하쿠호도에서 일하다

예상했겠지만 대학에 들어가기 전까지 아버지와 선생님 같은 가까운 어른과의 소통이 내게 큰 영향을 주었다. 어떤 영역에서 경험을 쌓은 어른이, 자신의 전문 분야에서 얻은 사고를 바탕으로, 고작 십 대 청소년과 진심으로 부딪혔다. 그 충돌로 애정을 드러내고 경의를 표했으며 상대가 논쟁하는 보람을 느끼게 했다는 점이 흥미로웠다. 하지만 그 반작용이었는지 밀도 있는 대화가 아닌 경우에는 소통에 지장이 생겼다. 열심히 훈련해서 들어간 대학에 전혀 흥미를 느끼지 못한 이유도 그 때문이었다.

아마 지금도 그러겠지만 나는 대학에 '충돌'을 꺼리는

** 물건을 뜻하는 '모노もの'와 만들기를 뜻하는 '즈쿠리つくり'의 합성어다. 숙련된 기술자가 뛰어난 기술로 정교한 물건을 만드는 행위, 장인 정신으로 이루어진 제조 문화를 말한다.

사람이 많다고 느꼈다. 그리고 아버지나 선생님과 하던 논쟁이 환영 받지 못하는 상황을 숱하게 겪었다. 물론 순수배양純粹培養*이라고 해도 좋을 만큼 올곧았던 그들이 유별났던 것도 사실이다. 하지만 진심으로 대해도 "어이, 그렇게 말하면 분위기 안 좋아지잖아."라는 말을 들을 뿐, 조금이라도 공격적인 말을 하는 순간 대화가 힘없이 시들해져 이어지지 못했다.

나는 두 사람의 교육에 감화되어 중요한 일일수록 함께 토론을 벌일 수 있는 사람을 원했다. 대립하며 깊게 사고하는 변증법식 대화를 통해서 말이다. 어떤 흥미로운 방향성을 지닌 입장을 '정正'이라 하면, 그 가능성만큼 일부러 비판적인 시점을 더해 '반反'에 해당하는 반론을 던진다. 그렇게 부딪히다 보면 양자 입장을 고려해 생각의 깊이를 더한 '합合'에 도달한다. 변증법식 대화란 이런 소통 방식이다.

그동안 내가 말하거나 디자인을 전개할 때도 변증법적인 대화에 줄곧 의존해왔는지 모른다. 간혹 내 말이나 아이디어가 기존 틀을 부정하는 것처럼 느낄 때가 있다. 어떤 것이 중요하다고 느낄수록 그에 반하는 방식으로 모든 일을 재검토하고 검증하고 싶어지기 때문이다.

대학에서도 이 '논쟁'을 할 수 있는 친구 몇 명을 사귀었다. 하지만 대체적으로 원활한 대학 생활은 아니었다. 대학에 다니면서 크게 재미있다고 느낀 적이 없기 때문이다.

* 생물 하나만을 순수하게 분리해 다른 생물이 섞이지 않도록 배양하는 일이다. 때 묻지 않은 순수한 사람이라는 뜻으로도 사용된다.

신입생 때를 돌이켜보면 군것질하던 일이 먼저 떠오른다. 뜬금없는 소리 같겠지만, 나는 부모님의 교육 방침으로 고등학교 때까지 집에서 과자를 먹지 못했다. 시중에서 파는 과자를 먹을 기회가 거의 없었던 셈이다. 그러다 독립하면서 과자가 얼마나 맛있는지 뒤늦게 눈떴다. 그동안 먹지 못했던 만큼 정말 맛있었다. 뭐가 맛있었느냐고? 그냥 뭐든지 다 맛있었다. 편의점에 진열되어 있는 과자를 끝에서부터 순서대로 하나씩 다 먹었더니 체중이 순식간에 불어났다.

당시 직업을 선택하는 일은 사회 분위기에 좌우되었다. 내가 다니던 대학에서 디자인과 학생이 희망하는 진로는 쉽게 말해 대형 광고 회사 덴츠電通나 하쿠호도博報堂에 입사하는 것이었고 그래야 성공한 사람이라는 분위기가 팽배했다. 너무 뻔한 길이라고 하겠지만 조금 전에 말했듯 미대 입시에서 치열한 경쟁을 거쳐 디자인과에 들어온 이들은 우위에 서야 한다는 생각에 사로잡혀 있었고 그것을 반론할 수는 있어도 무시할 수는 없었다. 모두 상승을 지향했고 미대 입시에서 가장 어려운 과를 목표로 삼아 달성했듯이 대기업 취직을 왕도로 여겼다. 학생들이 상상할 수 있는 미래란 한 단계씩 위로 올라가는 것뿐이었다. "다양한 표현을 하라, 다양한 삶을 살라."고 가르치던 교수도 역시 대기업에 들어간 학생을 높이 평가했으며 실제로 그런 학생은 확실

히 우수하기도 했다. 작품을 만들면서 자신을 단련하다가 대기업에 취직하면서 실력이 증명되는 수순이었다.

　나 역시 비슷한 미래를 염두에 두었다. 이미 어떤 길에 들어서겠다고 마음먹은 사람은 기본적으로 그 하나의 가능성 외에는 가치를 두지 않게 마련이다. 당시 만났던 학생들을 떠올려보면 정해진 미래가 아닌 곳에서 가치를 발견한 이도 많았다. 단지 나는 정해진 길로 가야 한다고 정한 쪽이었기 때문에 다른 가치 체계의 존재를 깨닫지도 못했다. 취직과는 별개로 '광고란 무엇인가'라는 근본적인 물음에 거의 무지한 상태였다. 광고를 좋아한다는 감각도 없었다. 그저 부모님이 칭찬하고 사회에서 인정한다는 이유만으로 정한 길이었으니 어쩌면 당연한 결과였다. 주변 친구들도 대부분 광고업계 취업이 목표였다. 차라리 입시라면 그 길이 맞는지 안 맞는지 상관없이 집중적으로 훈련해 이기면 되기 때문에 사회생활보다 수월했다.

　그런데 어느 순간, 혼자 그 길에서 벗어나고 있다고 어렴풋이 느꼈다. 결과적으로 지금 하는 일로 연결될 수 있었던 계기는 거의 풀타임 아르바이트를 시작하면서부터였다. 하쿠호도에 취직한 선배 덕분에 학교에 다니면서 틈틈이 그곳의 일을 돕게 되었다. 그리고 자연스럽게 광고업계 사정도 알게 되었다. 나에게는 실력 있는 사람들이 모여 있다는 상황 자체가 좋았다. 디자인 일에 관해서는 '여기에

서 배우면 필요한 실력은 모두 익힐 수 있겠다'는 생각이 들 정도로 여러 일을 맡았다. 그리고 언젠가 취직하는 일에 관해서는 아무래도 상관없다는 식이 되었다.

이야기에서 벗어나지만, 어느 날 결혼식장이 딸린 레스토랑 테라스에서 이제 막 결혼식을 올린 부부가 기념 촬영하는 모습을 봤다. 식장 전속 사진작가가 오른발을 1센티미터만 오른쪽으로, 부케를 주먹만큼만 위로 올리라는 등 너무 세세하게 주문했기 때문인지 신부의 표정이 점점 어두워지는 게 보였다. 하지만 사진작가는 아랑곳하지 않고 사진 한 장 찍을 때마다 폴라로이드를 들고 주위 스태프와 의논했다. 사진작가는 스스로 매우 진지한 태도로 촬영에 임했지만, 그가 보고 있는 것은 카메라 파인더뿐이었다. 사진작가의 진지함은 누구도 부정할 수 없다. 하지만 나는 현장에서 그가 가장 중요한 부분을 잊고 있다고 생각했다.

디자이너도 자칫 이와 같은 상황에 빠지기 쉽다. 이런 광경을 접하다 보면 역시 표현하는 직업을 가진 사람이 보는 세상과 그렇지 않은 사람이 보는 세상에 분명한 차이가 존재한다고 느낀다.

당시 나는 강의를 듣거나 과제를 수행하는 등 대학에서 배우고 행하는 모든 것이 파인더만 계속 들여다보는 것일 뿐이라는 위화감에 휩싸였다. 반면 하쿠호도의 제작실

에서는 파인더에서 벗어나 얼굴을 들고 세상을 제대로 바라보는 느낌이 들었다.

하쿠호도에서 일하는 내내 현장에 투입되어 있었으므로 이대로 디자인과 관련된 일을 지속하기로 마음먹었다. 하던 일을 그대로 진행하면 되는 데다가 까다로운 입사시험도 보지 않아도 되었기에 편하기도 했다. 안일하게 들리겠지만 실제로 그런 면도 있었다. 나는 학생이면서도 '프로의 시합'에 참여하고 있었으므로 이대로 흐름을 타면 어떨까 하는 생각이 컸다.

물론 풋내기 대학생이었기에 몰랐던 부분도 있다. 실력과는 별개로 업계에 가로막힌 벽이라든지, 훗날 알게 된 것들이 있다. 광고 디자인에 관련된 활동을 시합에 비교한다면 '대형 광고 회사 직원이 아니면 정규 선수는 될 수 없는 거야? 그건 몰랐네' 같은 맥락이다. 학생 때는 조직이나 서열을 잘 알지도 못했고 세상의 일부를 이루는 디자인 작업을 맡고 있다는 사실만으로도 즐거웠다. 직원이 아니라서 받는 불이익은 상당히 중요한 부분인데도 전혀 모르는 채 한동안 지냈다.

내게 회사 일을 의뢰한 대학 선배는 과거에 만난 어떤 사람과도 달랐다. 아버지와 선생님과는 정반대 성격이었고, 세상을 논리적으로 파고드는 일도 없었다. 아버지와 선생님

에게는 무엇보다도 '이상'이 최우선이었다. 이를테면 디자인과 관련해 무언가를 하려고 하면 '훌륭한 디자인이란 무엇인가'라는 물음을 논리적으로 파고들어 도출된 사고를 전제한다. 이상을 향해 가는 여정에 '나'라는 존재가 있다는 게 그들의 사고방식이었다.

하지만 선배는 그저 멋지면 된다는 사람이었다. 지금 주어진 현실에서 재미있고 효과가 있는 것을 하자는 식이었다. 물론 이상주의자에게는 어떤 고결함이 있다. 그러나 자세는 아름답지만, 이상을 좇는 사람만이 지니는 특유의 '여린 면'도 있다. 그래서 정작 현실적인 문제에 부딪혔을 때 돌파구를 찾지 못하기도 한다. 누구나 성격이 맞지 않는 사람을 만나기 마련인데, 그것을 견디지 못해 속한 그룹에서 떨어져 나가는 일도 이상주의자가 지닌 여린 면일지 모른다. 자신이 그리는 이상이 너무 강한 나머지 그렇지 않은 현실을 외면하는 것이다. 그러나 자신과 사고방식이 전혀 다른 사람과도 아무렇지 않게 악수하면서 자기편으로 끌어들이는 사람, 그렇게 모든 일을 척척 진행하는 힘을 지닌 사람도 있다. 내가 따르던 선배가 꼭 그랬다.

나는 어느 쪽도 아니었다. 다만 어떤 면에서 세상과 동떨어져 있었을 아버지나 분명 사회에서 살기 팍팍했을 선생님을 보며 '과연 저대로 괜찮을까?' 하는 의문이 생겼다. 당시 학생 신분이던 내 눈에는 오히려 선배와 같은 자세가

진짜 세상을 헤쳐 가는 모습으로 보였다. 현실적인 해답이 선배의 말 속에 있는 것처럼 여겨졌다.

선배와는 대학 학생회에서 처음 만났다. 대학에 들어가 나는 처음으로 기탄없이 논의할 수 있는 친구가 한 명 생겼고, 그 친구가 '과외활동 협의회'라 부르는 학생회에서 회장에 선출되었다. 그는 내게 함께하자고 제안했고 나는 부회장을 맡게 되었다.

학생회에서 회장과 부회장이 주로 하는 일이란 '예술제'라 부르는 학교 축제를 진행할 실행 위원회를 조직하는 일이었다. 학생회는 매년 한 사람당 활동비 5천 엔을 징수했다. 임의로 징수하는 비용인데도 의무라고 착각한 신입생들이 빠짐없이 냈기 때문에 그 비용을 포함하면 예산만 2천만 엔 이상이었다. 지금은 그렇지 않겠지만, 그 시절 학생회는 '풍족한 예산을 어느 정도 쓰고 싶을 만큼 쓸 수 있는 곳'이었다.

물론 쓰고 싶은 만큼 쓴다고 해도 성실한 학생들이 모인 집단이었기 때문에 예산 대부분은 제작에 관련된 일에 사용되었다. 주로 예술제를 진행하는 데 쓰였고, 신입생을 환영하고 대학을 소개하는 팸플릿을 만들기 위해 300-400만 엔을 들였다. 그 예산으로 90쪽 분량의 팸플릿을 만들었다. 디자인뿐 아니라 콘텐츠를 만들고 편집하는 일련의 과정부터 제작까지 직접 했는데 정말 흥미로웠다.

처음 맞는 여름 방학에는 입시 학원 선생님의 디자인 사무실에서 아르바이트를 했다. '조판 원고版下'를 만드는 작업이었는데, 인쇄 업무와 관련된 일은 거의 그때 배웠다. 트레이싱 스코프tracing scope, 거대한 사진기. 디지털로 작업하기 이전인 사진 식자 시대에 문자와 로고 디자인 등을 확대하거나 축소해 현상하는 데 필요한 도구 사용법도 전부 숙지했다. 나는 인쇄물을 만드는 법을 익히자 혼자서도 해보고 싶었다. 그래서 배운 내용을 응용해 디자인을 하고 종이를 고르고 인쇄소 직원에게 조언을 구하며 수정하기를 반복했다.

이러한 경험을 토대로 예술제 실행 위원이 되어 본격적으로 포스터를 제작하기로 마음먹었다. 그런데 갑자기 한 학번 위 선배들이 나타나 제작을 맡겠다고 나섰다. 그때 중심에 있던 인물이 나중에 하쿠호도에서 일을 돕게 되는 그 선배였다. 그동안 학생회 활동은 목가적인 분위기에서 운영되었기 때문에 충격이 컸다. 외부와 협의할 일이 있어 상의하면 "됐어. 돈만 내면 돼." 하고 대꾸할 정도로 강압적이어서 공격을 받는 느낌이었다. 하지만 선배들의 주장에도 일리가 있었고 하고 싶은 일에 대한 열의가 대단했기 때문에 따를 수밖에 없었다. 강의에는 출석하지 않았지만, 이런 활동을 위해 자주 학교에 나갔던 것 같다.

터놓기 어려운 내면과 마주하는 법

선망의 대상이던 하쿠호도에서 일하면서도 자본가들의 부정한 돈을 받고 있다는 생각에 죄책감을 떨칠 수 없었다. 나는 가까운 어른의 영향으로 윗세대가 가진 사고방식이 이른 나이에 주입되었다. 그러면서 그들이 안고 있던 '현실과 이상의 괴리'까지 자연스럽게 떠안았다. 이 사고방식에 따른다면 입시 경쟁에서 반드시 이겨야 하지만 현실적인 경쟁에서 이겨 어떤 권력이나 조직을 만들어내는 행위는 부정해야만 했다. 다른 사람을 제치고 어렵게 도달한 곳을 부정해야 한다니 처음부터 모순인 셈이다.

윗세대가 그리는 이상이 주입된 나 역시 비슷한 시선으로 현실을 보고 있었기 때문에 결국은 '일'을 부정해야 한다고 생각했다. 그래서 광고라는 일에 완벽하게 발은 들이지 않았다. 지금도 광고 업계에서 보기에는 내가 '북 디자인하는 사람', 출판 업계에서 보기에는 '광고하는 사람'처럼 보일지 모른다. 나는 특정 업계의 가치 기준에 동화되지 않도록 한걸음 떨어졌다. 그때 비판적 사고는 필연이었다.

어쨌든 하쿠호도 일을 시작하고 나서 바빠지다 보니 나라는 존재가 점점 짓눌리는 기분이 들었다. 일이 힘든 업계에 취직한 사람이라면 처음 몇 년 동안 비슷한 경험을 할 것이다. 하지만 정말로 바쁠 때 '나다움' 따위를 중요하게

생각하면 더 견디기 힘들어진다. 그럴 때는 상담할 상대조차 주위에 둘 여력이 없다. 문제를 해결할 수 있는 구조가 갖춰져 있지 않은 직장에 들어간 신입은 예나 지금이나 엄청나게 많은 일에 파묻혀 고민만 할 수밖에 없다.

어느 날, 하쿠호도 아트 디렉터의 의뢰로 제작사에 파견되었다. 그곳 디자이너와 함께 프레젠테이션용 광고 지면을 만들기 위해서였다. 담당 디자이너는 단순하고 현대적이며 효율을 중시하는 바우하우스 디자인에 정통했고, 일본어 문장의 문자 조합과 그 안에 담긴 흥미로운 점도 잘 알고 있었다. 나는 며칠 동안 그와 많은 이야기를 나눴다. 광고에는 헤드라인과 함께 보디카피라 불리는 본문이 있는데, 그가 쓴 글은 정말 아름다웠다. 완성된 지면을 보드에 붙여 회사에 복귀했는데 사무실 한쪽에서 보드를 보던 관계자가 하는 말이 들렸다. "프레젠테이션용 보디카피는 어차피 견본인데 이렇게 완벽하게 만들면 보기에는 좋아도 지적하기만 힘들고 의미 없다니까."

　　나는 한동안 그 말을 곱씹었다. 지극히 현실적인 말이었다. 당장 눈앞의 현실만 보면 그렇게 세심하게 신경 쓴다 한들, 바우하우스 스타일이나 디자이너의 열의는 크게 의미가 없었다. 다만 그런 생각에 아무 저항 없이 동조해도 되는지 고민할 필요가 있었다.

이 이야기를 지인에게 했더니 "역시 광고회사 사람들은 속물이라니까."라는 이야기로 흘러가기에 한 대 갈겨주고 싶은 마음이 들었다. 그리고 동시에 디자이너의 노력을 의미 없다고 일축한 광고회사 직원도 역시 한 대 갈겨주고 싶었다. 이런 복잡한 심정은 누구도 이해해줄 필요도 없다는 기분마저 들었다.

당시 나는 '나'라는 존재를 잠시 멸각滅却하기로 했다. 이렇게 된 이상 완벽하게 로봇이 되기로 한 것이다. 그렇지 않으면 이겨낼 수 없을 것 같았다. 로봇이 되는 가장 좋은 방법은 '눈앞에서 일어나는 일을 긍정하는 것'이라고 생각했다. 뜬금없지만 광고를 제작하는 디자이너에게는 그다지 특별한 상황이 아니다. 처음에는 물론 원해서 들어간 세계였다. 하지만 시간이 지날수록 일이라는 거대한 회로에서 기능하는 게 어떤 것인지 깨닫기 시작했다. 일을 진행하다가 끊임없이 맞닥트리는 부조리에도 '이런 일도 있구나, 하지만 나는 다 받아들일 수 있다'라고 오히려 적극적으로 수긍하는 힘이 필요했다. 스물두 살에서 스물다섯 살까지는 이런 '멸각 기간'이었고 로봇이나 노예처럼 나다움과는 무연無緣한 상태로 지냈다.

아침에는 언제나 휴대전화 소리에 눈떴다. 그리고 온종일 쉬지 않고 일만 했다. 일 하나를 진행하는 동안 다음 할 일, 또 다음 할 일이 정해져 있어 순서대로 제출해야 했

다. 지적을 받으면 그 지적 자체가 다 내 탓이라고 여겼다. 현실에서 일어난 일들의 원인을 자신에게 돌리면 자신이 속한 곳의 구조는 고민하지 않아도 되기 때문이다. '저 시안이 통과되지 않은 이유는 시안을 세 개밖에 만들지 못했기 때문이다. 다음부터는 다른 방향의 시안도 완벽하게 준비해 놓도록 하자.' 모든 상황을 긍정하기 때문에 어떤 부조리한 지적에도 그것은 부조리가 아니라 현상일 뿐이라고 여겼다. 덕분에 감정적으로 대응하지 않을 수 있었다. 지금 되돌아보면 그런 식으로 대처하는 태도는 정신적으로 위험한 일이었다. 그러나 그때는 어떻게든 결론을 지어야 했다. 나는 날마다 생각을 정리하고 개조하며 버텼다. 그러다 보니 할 일이 더 늘어나 잠잘 시간도 없었다.

그즈음 작업하던 내용은 거의 기억하지 못한다. 마감이 계속되던 것만 생각난다. '프레젠테이션의 날'이라는 마감 시간이 있는데, 마감하기 3시간 전에 작업물을 출력해야 제시간에 맞출 수 있었다. 출력하는 기기를 여유롭게 쓸 수 있는 시기가 언제쯤인지, 데이터 일정량을 처리하려면 시간이 얼마나 소요되는지, 따라서 언제까지 시안을 결정해야 하는지 등의 전반적인 일정을 미리 파악해야 했다.

당시는 지금과 달리 인터넷에 쓸 만한 이미지가 없었다. 나는 학생들에게 아르바이트 자리를 제안해 참고 자료를 모으는 일을 시켰다. 아침에 필요한 자료를 요청하고 저

녁에 그들이 가져온 자료를 훑어본 뒤 아트 디렉터에게 보여주는 흐름을 만들었다. 이런 일련의 과정은 작업의 일부이지만 거의 분 단위로 계획을 세워 진행했다. 깊은 생각이라도 할라치면 죽을 것만 같았다.

하루를 시작할 때 '일어난다'라는 감각이 없었다. 프레젠테이션이 끝나면 완전히 지친 상태로 잠들었다가 눈뜨자마자 다음 작업을 이어갔다. 당시 나라는 존재를 멸각시킨 이유는, 개성을 살려야겠다는 작은 소망이라도 생기면 너무 괴로워서 아무것도 할 수 없게 되어 버리기 때문이다. 그래도 되도록 웃는 얼굴로 일했다. 나는 스스로 지금 정말 즐거운 일을 하고 있다고 끊임없이 되뇌었다. 실제로 "분페이 씨는 참 즐겁게 일하네요?"라는 말을 듣기도 했다. '좋아, 즐거워 보인다면 그걸로 족하다.' 그렇게 마음 먹고 오로지 해야 할 일에 응했다. 너무 정신없을 때는 우울해질 여유조차 없는 법이다.

그때는 1990년대였고 아직 보안이나 내부 감사가 까다롭지 않은 시절이었다. 학생 신분인 내가 매일 대기업에 들어가 아침까지 일한다고 해도 의아해 하거나 뭐라고 하는 사람이 아무도 없었다. 그런 환경에서 시키는 일을 다 하다 보니 할 일이 엄청나게 늘어났다. 조판 기술도 있고 컴퓨터도 다룰 줄 알았기 때문에 회사 입장에서는 '일 시키기 편한 녀석'이었을 것이다.

처음에는 내게 맡긴 일에 대해 '학생이니 이만하면 되었다' 정도의 결과물을 기대했다. 하지만 시간이 흐를수록 전문가 수준의 정교함을 요구했다. 마감에 맞춰 '원하는 디자인'을 끊임없이 착착 제출했지만, 세세한 부분까지 제대로 손이 가지 않았을 때는 질타를 받았다.

한번은 제작사 디자이너와 합동으로 작업할 기회가 있었다. 그런데 반나절이면 끝낼 일을 며칠에 걸쳐 하는 것이 아닌가. 누가 봐도 속도가 느린 데다가 데이터 작업도 대충 하는 게 눈에 보였고 군것질을 일삼았다. 이러다가 갑자기 수정 사항이라도 생기면 고치기 힘들 거라는 생각에 걱정이 되었다. 그리고 마침 갑작스럽게 수정이 필요했다. 나는 그가 어떻게 대응할지 궁금했다. 그는 표정 하나 바꾸지 않고 말했다. "저기, 수정은 힘든데요." 그랬더니 담당 디렉터도 제작사 직원을 배려한다는 명분으로 그대로 넘어가려는 것이 아닌가. 그래서 정말 괜찮은가 했더니, 그 데이터가 내게 왔다. "분페이가 좀 고쳐봐." 나는 그 작업물을 처음부터 다시 만들어야 했다.

만약 같은 일을 당하면 지금은 화를 내겠지만, 그때는 화나기는커녕 오히려 기뻤다. 더욱 엄격한 지침 아래 숙련하고 싶다는 마음이 있었기 때문이다. 두 번 다시 하고 싶지 않다고 생각하면서도 막상 누군가가 내게 일을 맡기면 기뻐했다. 이 상황이 반복되는 동안 실력이 눈에 띄게 향상

되고 있음을 느꼈다.

하지만 회사에서 '일을 잘하게 되었다'는 상황은 아버지와 선생님의 가르침을 외면하는 것이었다. 이상을 추구하는 게 아니라 현실에서 주어진 업무만을 착실하게 수행했기 때문이다. 하지만 일이 전부는 아니라거나 일이 사회적 세뇌라는 이야기는 당장 현실을 헤쳐 나가는 데 도움이 되지 않았고, 그런 말을 할 수 있는 사람들은 이미 권력을 쥔 것처럼 보였다. 그런 '올바름'에 의존하느니 차라리 현실에 안주하려는 마음이 있었다. 그렇다고 그게 마냥 옳다고도 생각하지 않았다.

다만 세상에 보여줄 새로운 것을 만들고 있다는 기쁨이 있었다. 당시 내가 세운 기준이란 그때그때 최선을 다하고 있는지 뿐이었다. 물리적인 제약과 한정된 시간 안에서 철저하게 최선을 다했다. 나는 '최선을 다한다'라는 말을 그다지 좋아하지 않았지만, 정신적으로나 체력적으로 혹사를 당할 때야말로 그런 바보 같은 단순함이 힘이 될 때가 있음을 깨달았다. 그 시절의 반작용인지 지금은 마감을 잘 지키지 못하고 있지만 말이다.

앞서 로봇이 되기로 마음 먹었다고 했지만, 누군가가 나를 로봇으로 만들었다거나 누군가에게 조종되고 있다는 느낌은 아니었다. '나'라는 맥이 끊길지도 모른다는 마음에 불안한 반면 여기에 승부를 걸겠다는 적극적인 의지도 있

었다. 만약 내일까지 촬영용으로 아프리카코끼리를 준비하라고 하면 못 하겠다는 말은 하고 싶지 않았다. 무슨 수를 써서라도 준비하고 말겠다는 각오가 있었다. 그리고 막상 해보니 의외로 가능하다는 사실을 깨달았다. 나는 '해내고 마는 근력'이 불끈불끈 솟는 것을 느꼈다.

무조건 해내려는 사람들이 모인 집단에서 일하다 보니 고맙다거나 수고했다고 말하는 마음 씀씀이가 오히려 상대를 프로로 인정하지 않는다는 굴욕감을 주는 듯해 그런 말도 거의 주고받지 않았다. 나는 그 점이 기분 좋았다.

겉보기에는 살벌할지 몰라도 알고 보면 온기가 느껴졌기 때문에 그런 호흡을 저절로 알게 되었다. 로봇이 되는 것으로 로봇이 아니게 된다고 할까, 로봇이 된다고 해도 인간이 아닌 것은 아니기 때문에 철저하게 로봇이 되다 보니 오히려 멸각한 '자신'으로 되돌아간 느낌이었다.

비합리적인 재작업 의뢰가 들어와도 전부 '예스'로 답했다. 모든 사람이 강한 압박을 받으며 일하는데 오늘은 집에 빨리 가고 싶다는 말은 꺼내지 못했다. 그건 최선을 다한다고도 말할 수 없었기 때문이다. 정신적으로 건강하지 않았고 돌아가고 싶지도 않지만, 그 시절을 견딘 덕분에 분명 단련이 되기도 했다. 하쿠호도에서 일했던 시간은 디자이너로서 방대한 일에 적응하는 시기였다.

만화에서 위로를 받다

1998년은 내가 스물다섯이 되던 해였다. 디자이너의 독립은 업계에서 '자연스러운 흐름'이었다. 게다가 나는 정식 직원도 아닌데 오래 있었으니 슬슬 나가야 한다는 분위기였다. 식사하는 자리에서 "사무실 차리는 게 낫지 않겠어요?"라는 말을 듣기도 했다. 당시에는 그 말에 담긴 진정한 의미를 몰랐기 때문에 단지 조언으로만 받아들였다. 실은 그것이 조언이라는 이름의 명령이었음을 나중에 알았다.

일은 계속해서 늘어났다. 하쿠호도를 거치지 않는 일도 맡으면서 본격적으로 사무실을 차리지 않으면 곤란한 상황이었다. 하지만 독립했다고 해서 일상에 큰 변화는 없었다. 처음부터 정식으로 소속되어 있지 않았고 사무실을 차리고 나서도 하쿠호도의 일을 했기 때문이다. 나는 왕래하기 편하도록 하쿠호도가 위치한 도쿄 다마치田町 근처에 사무실을 차렸다. 그러니까 결국 사무실만 바뀐 것이다.

하쿠호도 일을 시작하고 대학을 중퇴했다. 그 과정에서 부모님과 따로 상의하지는 않았다. 부모님은 내가 대학에 입학하자 이제부터는 알아서 하라며 거리를 두었다. 다만 바쁜 일상에 치여 거의 연락하지 못했기 때문에 '살아 있기는 한가?' 하고 내 안부를 궁금해하던 참에 자퇴 통지서가 날아와 놀라셨을 것이다.

사실은 부모님과 상의할 시간조차 없었다는 게 맞다. 내 머리는 오늘도 내일도 해야 할 일로 꽉 차 있었다. 게다가 함께 일하는 선배와 살고 있었기 때문에 집에서도 긴장을 늦출 수 없었다. 나만의 시간을 갖거나 어디론가 놀러 간다는 것을 생각할 여유조차 없었다. 그런 일에는 별로 흥미도 없었지만 말이다. 비어 있는 시간이라고는 가끔 작업을 마치고 대기하는 시간이 전부였다. 내가 건넨 시안을 두고 논의가 이루어지는 몇 시간 남짓이었다. 다른 일을 해도 됐지만 기다릴 수밖에 없는 상황도 발생했다. 그럴 때면 나는 요코야마 미츠테루橫山光輝의 만화를 읽었다.

하쿠호도가 있는 건물 1층에는 '류스이 책방流水書房'이라는 서점이 있었는데 요코야마 미츠테루가 그린 『전략 삼국지三国志』와 『도요토미 히데요시豊臣秀吉』 시리즈가 전권 갖춰져 있었다. 그 책들을 처음부터 순서대로 사서 읽었다.

다른 이야기지만, 그즈음 홀로 사무실에서 작업할 때 일이다. 한밤중에 공동 작업대 근처에서 인기척이 나기에 소리 나는 쪽을 들여다봤더니 가끔 마주치던 아트 디렉터가 자기 책장을 정리하고 있었다. 그 무렵 하쿠호도에는 대대적인 정리 해고가 있었다.

그는 자신이 일하면서 직접 촬영한 듯한 사진 필름을 쓰레기통에 버리다가 가끔 다시 주워 천장 불빛에 비추어

보고는 했다. 그 모습을 보고 있자니 이유는 모르겠지만 화가 치밀었다. 큰 회사라고 하면 안정적이고 대우가 좋다고 생각하기 마련이지만, 그만큼 원하는 위치와 기회를 얻기 위해 정말 치열하게 경쟁해야 한다는 사실을 피부로 느꼈다. 그런 전쟁터에서 예전에 했던 작업을 불에 비춰보는 감상이라니, 용서할 수 없었던 것 같다.

'어차피 그만둘 거면 필름 따위 쓰레기통에 몽땅 처박고 국장실 책상에 똥이라도 싸 버리지' 하고 자리에 돌아가다가 국장실 책상에 긴 똥이 놓여 있는 모습을 상상하고 말았다. 웃음이 터질 것 같아 꾹 참았는데 이상하게 기운이 솟았다.

요코야마 미츠테루의 만화를 보면서 그때와 비슷한 기분을 느꼈다. 만화에는 이런 장면이 있다. 도자기 장인에게 일을 배우게 된 주인공이 먼 마을로 도자기를 팔러 갔다. 그런데 나중에 돌아와 보니 마을이 불타고 있고 스승은 살해당한 채 발견되었다. 그걸 본 주인공은 왜 스승이 죽을 수밖에 없었을까 고뇌한다. 그리고 그가 이루고자 하는 뜻이 작았기 때문이라는 결론을 낸다. 정말로 큰 뜻을 품었더라면 하늘이 죽게 놔둘 리 없다는 것이다. 왠지 모르지만 그 생각이 당시 나에게는 힘이 되었다. 그래서 실패하거나 화나는 일이 있어도 이렇게 생각하며 참았다. '여기서 우물쭈물해서는 안 된다, 겨우 이런 일로 화를 내면 죽는다.'

내가 품은 '큰 뜻'은 스스로에 대한 가능성과 기대 같은 거였다. 그 포부를 조금 더 구체화하려고 할 때 마침 그림 한 장이 떠올랐다. 도쿄 이케부쿠로池袋의 복합 상업 시설 '선샤인 시티Sunshine City' 빌딩군을 그린 그림이다. 이 그림에는 건물이 없고 내부만 그려져 있다. 사람이 기둥이 되어 공중에 떠 있고 최상층에는 수족관 수조에서 수많은 물고기가 헤엄친다. 실제 모습이었지만 정말로 기묘했다. 나는 '거짓이 아닌데도 재미있다'라는 부분에 내가 표현하고자 하는 디자인 콘셉트가 있다고 느꼈다. 언젠가 이 콘셉트를 형태로 만들어보자고 생각했다. 그것이 내가 품은 '큰 뜻' 중에서 유일하게 확실한 것이었다.

지금 하는 일에 큰 도움이 되지는 않지만, 그 뜻을 이루기 위해 도움이 된다고 여기도록 생각을 바꿔주는 요소로서, '어떤 그림'이 머릿속에 있었다. 아직도 그리지 않았지만 앞으로 내가 하려는 일이 전부 그림 안에 표현된 것 같았다. 마치 만화 속 주인공이 천하 통일을 생각하는 것과 비슷하게 거대한 규모로 느껴졌다.

나는 어떤 큰 목표를 위해 활동하고 싶다는 마음이 있었고 그것으로 스스로를 격려하기도 했다. 그래서 요코야마 미츠테루의 만화 속 인물처럼 자신의 힘으로 지금까지 없던 시스템을 만들어간 이야기에 끌렸는지도 모른다. 이제 와서 만화에서 힘을 얻었다고 말하니 우스갯소리 같지

만 실제로 마음 깊이 위로가 되었다.

직업을 갖게 되면 처음으로 사회가 지닌 이상한 부분도 경험한다. 이를테면 어떤 프로젝트를 맡은 사람들이 각자 성실하게 일했음에도 전체로 보면 '거의 무의미한 무언가'를 만들게 되는 현상이 그렇다. 분명 한 사람, 한 사람 진지하게 일한다. 하지만 협의하고 조정할수록 최종 성과는 이상해지는 경우가 빈번하다. 아버지와 선생님이 말하던 '자본주의의 괴이함'을 실제로 느낀다. 선의로 시작한 협의가 집단을 점점 잘못된 방향으로 끌고 가는데 다들 방관하는 것이다. 나는 정식으로 조직에 속하지 않은 위치였기에 눈앞에서 일어나는 일을 냉정하게 바라볼 수 있었다. 일하다 보면 크든 작든 이런 장면들과 마주한다. 과정과 결과 사이에서 발생하는 차이라고 하면 충분할까?

내가 담당하던 광고형 기사advertorial 원고가 있었다. 놀이동산 앞에서 캐릭터가 자세를 취하고 있는 사진을 배치하는 일이었다. 캐릭터를 크게 보여주고 싶다고 들어서 사진에 찍힌 탑의 끝을 조금 잘라 크게 키웠다가 영업 담당 직원에게 심한 질타를 들었다. 그 탑은 놀이동산의 상징으로 절대 잘라서는 안 된다는 것이다.

깊이 생각하지 않은 내 잘못도 있지만, 거대한 고층 빌딩 안에서 전문가들이 머리를 맞대고 탑을 몇 밀리미터 더 보여줄지 말지를 큰 문젯거리로 다룬다는 게 어딘가 우스

꽝스럽고 어이없기까지 했다. 하지만 하쿠호도 안에서는
유별난 상황조차 재미라는 분위기여서 나름대로 즐기기도
했다. 그래도 그게 아무렇지 않게 되는 것은 싫었다.

독립한 디자이너의 개성

나는 독립하기 위해 몇 가지 방침을 세웠다. 그중 하나는
나만의 디자인에 초점을 맞추는 순간 일은 들어오지 않는
다는 사실을 자각하는 것이다.

하쿠호도에 일하던 당시 나는 이른바 디자인 업계의
'발주자스러운' 사고방식을 알게 되었다. 특히 일러스트레
이션 작업에서 '○○ 씨답네' 같은 꼬리표가 붙을수록 빨리
소비되고 일과성으로 끝나는 경우가 많았다. "역시 ○○ 그
림 좋다니까." "○○다운 표현이다." 모두가 한동안 소란을
떨다가도 겨우 반년 만에 "아직도 ○○에게 부탁하는 거야?"
"○○는 이제 한물갔어"라고 말한다. 이때는 그 일러스트레
이터의 실력이 여전히 뛰어나도 소용없다.

그래서 독립한 당시에는 나다움이 너무 이른 단계에
굳어지지 않도록 해야 한다는 위기감이 있었다. 나는 대신
개성을 '양산'하기로 했다. 작가 혹은 디자이너의 개성이 다
소비되기 전에 또 다른 축이 될만한 작풍을 만들어내는 것

이다. 디자인 작업은 물론 일러스트레이션 작업도 많았으므로 꾸준히 경신하지 않으면 유지하지 못하리라는 것을 분명하게 의식하고 있었다.

그래서 늘 자료를 보며 트렌드를 파악했다. 그리고 나서 '다음에는 이런 흐름이 오겠구나' 하는 새로운 방향성을 잡았다. 마치 신제품을 개발하듯 표현 방법을 달리해 발주처 아트 디렉터에게 보여주고 괜찮은지 확인받았다. 당시 광고 업계에서는 아트 디렉터가 유행의 발신지였고, '작풍이 아트 디렉터의 마음에 들어 선택받으면 그게 광고가 되고, 평판이 좋으면 그 작풍으로 한동안 먹고 살 수 있다.'는 도식이 있었다.

아트 디렉터는 가상의 클라이언트 같은 존재였다. 당시 특정한 작풍의 유행은 그렇게 만들어졌고, 내 그림도 '기린 라거 맥주キリンラガービール' 등 규모가 큰 광고에 쓰이면서 인정받았다. 개성을 양산하는 방법은 확실히 성과를 보여주었다. 하지만 그렇게 3년만 계속하면 벽에 부딪히게 되리라는 사실도 알고 있었다. 새로운 것이 끊임없이 나오지 않을뿐더러 시장에서 상품이 소비되고 바뀌는 주기도 빠르기 때문이다. 그래서 결국 작풍과 표현 방법을 더 간편하게 응용할 수 있는 구조로 만들어야겠다고 생각했다.

한편으로는 일러스트레이션을 의뢰하는 위치에 있는 사람들, 즉 기업 홍보 담당자나 광고 회사 디렉터, 편집자

들은 일러스트레이터가 생각하는 것보다 훨씬 더 간단한 동기로 디자인을 의뢰한다는 사실도 알았다. '주변에서 많이 보이니까' '일러스트레이션이 없으면 허전해서'와 같은 이유 말이다. 그렇다면 같은 분야에서 다른 디자인과 조금만 차이를 주면 되겠다는 생각에 이르렀다.

그런 느낌이 강한 분야가 바로 잡지 일러스트레이션이었다. 독립한 지 얼마 되지 않아 잡지 작업으로 바쁜 나날을 보냈다. 그러다 보니 잡지는 대부분 어떻게든 페이지를 채워야 한다는 부담감 속에서 발행되고 있다는 걸 알았다. 물론 그렇지 않은 경우도 많고 어쩌면 일부만 보고 확대 해석하고 있는지도 모른다. 그렇더라도 그런 인상이 강해서 이런 생각까지 들었다. '이 사람들은 그림의 품질보다도 납품 자체를 원할지 모른다. 그림의 품질을 따지는 사람은 적을 것이다.' 여기에서 그림의 품질이란 그림만 따로 떼놓고 봤을 때 솜씨가 좋고 나쁘다가 아니라, 글과 그림이 확실히 어우러져 하나가 되었는가 하는 점이다. 그 정도 수준이 되려면 당연히 편집과 디자인 영역까지 개입해야 한다. 하지만 그건 다들 애초부터 원하지 않는 듯했다.

그런 상황인데 내 생각을 담아달라는 의뢰가 들어오는 일도 꽤 있었다. 그러면 솔직한 심정으로 '그 전에 당신 생각을 먼저 담았으면!' 혹은 '내 생각을 담아도 좋지만 금액은?'이라고 생각할 수밖에 없었다. 일러스트레이션 한 컷에

대한 보수는 일을 아무리 많이 받아도 회사를 경영하기에
는 턱없이 부족하다. 그런데도 마음껏 생각을 담아달라는
논리가 이상했다. 잡지 일러스트레이션 환경을 둘러싼 구
조 자체에 문제가 있다고 생각했다. 나는 일을 의뢰받고 작
업에 쫓기는 데 그치지 않고, 일을 구조별로 나눠 생각했다.
경영 기반을 굳건하게 만들지 않으면 나를 알릴 힘도 키울
수 없기 때문이다.

나는 '그림'이 아니라 '수법'을 팔 수 없을까 고민하기
시작했다. 그래서 만든 것이 무가지 «R25»* 등에 오랫동안
사용된 ‹KIT25›라는 일러스트레이션 모듈illustration module
이다. 이것은 일러스트레이션을 요소별로 나누고 그 조합
으로 다양한 그림 패턴을 만드는 방식이다. 집, 나무, 동물
그리고 사람의 움직임을 표현할 수 있는 팔다리 등이 키트
kit로 구성되어 있다.

나는 일러스트레이션 의뢰가 들어오면 이 키트를 납품
해 사용료를 받기로 했다. 상대는 '새로운 느낌의 표현 방
법'을 원하는데 그들이 말하는 '개성'은 사회적인 인지도와
호감도를 합산한 것이기에 그 부분을 제공하면 되겠다는
생각이었다. 이 결정에는 당시 일본 일러스트레이터에 대
한 반발도 담겨 있었다. 일찍이 일러스트레이터가 작가성
이나 개성이라는 '나다움'에 얽매여 현실적인 비즈니스에
제대로 대응하지 못했기 때문에 지금까지도 낮은 보수로

* 취업 정보 회사 리크루트홀딩스Recruit Holdings에서 2004년 7월부터
 발행해온 무가지. 젊은 비즈니스맨에게 인기를 끌었으며 2017년
 4월에 폐간했다.

줄줄이 소비되고 있는 게 아닐까 했다. 진짜 '나답게' 존재하려면 어떻게 해야 할까? 먼저 수익을 내야 하고 그러려면 '개성'이든 '수법'이든 자신이 가진 모든 것을 상품화해야 한다는 것이 내 대답이었다.

잡지에 그린 그림이 완성도가 높았던 이유는 문화적 의미를 고려했기 때문이다. 해외에서 잡지를 보면 그림에서 해당 기사나 그 나라의 수준이 보인다는 말을 듣곤 했다. 나는 자국 문화의 한 부분을 짊어지고 있다는 자부심이 있었다. 하지만 일러스트레이션 작업을 하면 할수록 일본 일러스트레이션 업계의 상황은 그런 포부를 뒷받침해줄 정도로 완성되어 있지 않았다. 나는 그 상황을 바꾸는 데 시간과 노력을 쏟을 마음이 들지 않았다. 점점 일러스트레이션 일을 그만해야겠다고 생각하고 있었다.

경영 기반이 제대로 되어 있지 않으면 맡기 싫은 일을 거절할 수 없고 주체성을 지키기도 어렵다. 금전적으로 자립하지 않은 디자이너는 무리한 의뢰도 어쩔 수 없이 받아들여야만 하는 상황에 자주 처한다. 당시 계산으로는 연간 10억 엔 정도는 벌어야 자유롭게 일할 수 있을 듯했다. 지금 생각해보면 '터무니없는 금액'이지만, 실제 구조에 대해서는 지금도 마찬가지다. 엄청난 시간과 정성을 들여 만들어도 10만 엔을 벌었다고 말하는 정도의 표준적인 일러스트레이션 작업 방식으로는 자유를 얻을 수 없을 테니까.

일러스트레이션 모듈 ‹KIT25›

예를 들어 티셔츠나 광고 전단을 제작하며 재미있어 하는 사람들이 있었는데, 적자를 각오한 자기 부담 활동이거나 100만 엔 이하 규모로 느긋하게 즐기면서 하는 일처럼 보였다. 그런 규모로 계속하면 유지하기 어렵다. 더 획기적인 것을 시도하지 않으면 도저히 탈출할 수 없는 사이클 안에 갇힐지 모른다. 나는 이 사실을 상기했다. '획기적인 방법을 발견하지 않으면 거대한 경제활동의 역학 관계에서 작은 부품으로 끊임없이 사용될 것이다.'

당시에는 '발주자 가까이에 있는 수주자'였지만, 발주자 또한 누군가의 수주자임을 피부로 느꼈다. 그 발주와 수주의 쳇바퀴에서 빠져나오기 위해서는 어떻게 해야 할까 고민했다. ‹KIT25› 아이디어도 그런 관점에서 나온 결과물이다. 내가 할 수 있는 획기적인 방식을 찾는다면, 지금까지 광고 디자인을 해오면서 스스로 좋아한다고 말할 수 있고 이 업계였기 때문에 기를 수 있었던 장점을 살리고 싶었다. 나는 시각적 요소를 완성하기 위해 검증에 검증을 거쳐 수준 높은 명작에 이르게 하는 문화가 존재한다는 사실에 경의를 품고 있었다. 그 부분은 다른 업계와 비교해도 면밀하게 판단하고 있는 듯했다. 하쿠호도에서 디자인을 시작할 수 있어 좋았던 점도 같은 이유였다. 하쿠호도는 단골 거래처가 몇십억 엔이나 투자하는 기획을 맡고 있었으므로 정말로 이 한 장이 최선의 디자인인지 파고드는 기업 문화가

존재했다. 아마 지금도 그럴 것이다. 당시 나 역시 절박함에 최선을 다해 재작업을 계속했다.

갓 독립한 디자이너였던 내게 일러스트레이션은 비즈니스 분야 중 하나였다. 일러스트레이션을 그만두려면 다른 분야를 개척해야 했다. 광고 분야에서 정기적인 작업을 맡고 있었지만, 언제 사라질지 모르고 실적도 생각만큼 나오지 않은 상황이었기 때문에 안정되었다고 할 수 없었다.

그때 또 다른 경영 기반이 된 것이 북 디자인이었다. 잡지와 단행본 모두 출판 과정을 거치는 일이지만 북 디자인 일이 늘어남에 따라 잡지 일러스트레이션 일을 줄였고 최종적으로는 거의 의뢰받지 않게 되었다. 나는 책을 만드는 사람이 '한 권의 개성'을 생각하고 있다고 느꼈다. 본격적인 북 디자인 작업의 계기가 된 『해마, 뇌는 지치지 않는다海馬.脳は疲れない』는 특히 기억에 남는 책이다. 잘 팔려서 화제가 된 데다가 내용뿐 아니라 안에 실린 그림도 흥미롭다는 이야기를 들었다. 책의 콘셉트나 결론과 대화하는 듯한 시각적 이미지를 통해 내용과 밀접하게 연결되도록 디자인했는데 내지 그림이 막대한 효과를 주었다. 그림들은 단지 일러스트레이션이라기보다 책 안에서 제대로 '작용'한다.

나는 처음부터 내용에 맞춰 그림을 구상하고 싶었기 때문에 디자인 비용과 일러스트레이션 비용을 따로 나누지 않았다. 북 디자인을 하면서 일러스트레이션 작업까지

맡아야 했을 때도 추가 비용을 청구하지 않은 것이다. 경제적인 이점이 없으면 이 분야에 처음 발을 들인 사람을 상대해줄 곳은 없을 테니 말이다. 나만의 금액 정책이 통했는지 북 디자인 작업 의뢰는 점점 늘어났다. 북 디자인을 시작하고 한참이 지난 뒤 나는 어딘가에 꼭 일러스트레이션을 넣어야 한다는 강박관념에서도 해방되었다. 그리고 사진과 타이포그래피를 효과적으로 활용하는 등 그래픽 디자인 영역을 확장해 활발히 일할 수 있게 되었다.

나는 북 디자인을 수준 높은 디자인으로 완결시키는 동시에 '아이디어 실험실이나 연구실처럼 떠오른 아이디어를 바로 적용하는 장소'로 인식했다. 북 디자인은 광고나 잡지 일러스트레이션과는 다른 감각이 있었다. 편집자와 이인삼각을 하듯 합을 맞춰 만들기 때문에 소통을 잘하면 실험적인 아이디어를 실현할 수 있을 것 같았다. 그러면 아이디어가 오직 그 일로만 끝나지 않는다. 정보 전달을 위한 시각 기호 '픽토그램pictogram'을 예로 들 수 있다. 픽토그램은 주로 화장실, 휠체어, 비상구 표시 등으로 이용하는 것이 대부분이다. 나는 북 디자인에 픽토그램을 적용해보기로 했다. 결과적으로는 다른 요소를 사용해 완성했지만, 이때 떠오른 아이디어나 도출 과정은 여전히 살아 숨 쉬고 있었다. 픽토그램 아이디어는 훗날 일본담배산업Japan Tabacco, JT의 ‹매너를 깨닫다マナーの気づき›라는 캠페인을 구상할 때 활

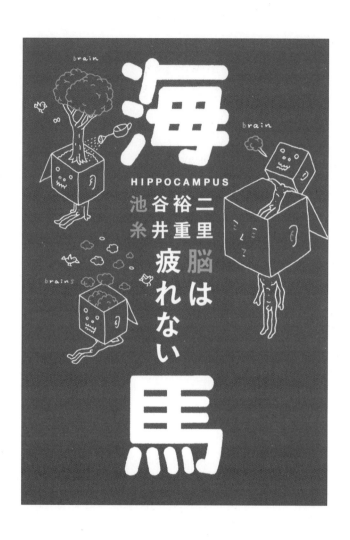

HIPPOCAMPUS

海

池谷裕二

糸井重里

脳は疲れない

馬

『해마, 뇌는 지치지 않는다』
이케가야 유지池谷裕二, 이토이 시게사토糸井重里, 아사히출판사朝日出版社

용되었다. 북 디자인을 통해 떠오른 아이디어를 다른 작업
에도 적용할 수 있게 되면서 디자이너가 지녀야 할 표현력
은 물론 경제 기반도 안정되었다.

발주와 수주의 벽을 넘다

나는 독서하며 일에 대한 영감을 얻는다. 한창 독립하기 위
해 기반을 다지던 이십 대 초반에서 중반까지는 미국 경영
학자 피터 드러커Peter Ferdinand Drucker의 저서를 즐겨 읽었
다. 디자인 실력은 어느 정도 갖추었다고 자부해 그 능력을
꾸준히 단련하면 계속 일할 수 있겠다고 생각했다.

앞서 언급했듯이 내가 같은 상태라면 아무것도 바뀌지
않을 것이 자명했다. 그저 시키는 대로만 해서는 발주와 수
주의 구조에서 한 발짝도 벗어날 수 없었다. 처음부터 발주
와 수주를 나누어 생각해야 한다는 것을 알고 있었지만 어
떻게 실천하면 좋을지 몰랐다.

당시 종신 고용제의 위기가 현실로 다가왔다. "이직을
이용해 한 단계씩 더 나은 곳으로 옮긴다."라는 말이 유행처
럼 돌았다. 하지만 나는 디자인 업체 중에서도 가장 말단에
있었고 대학교도 중퇴했기 때문에 애당초 이직은 불가능하
다는 전제로 일해야 했다. 그리고 뛰어나게 획기적인 작업

방식을 발견하지 않고서는 하고 싶은 일을 못 하게 될 상황도 감안했다.

'하고 싶은 일을 하려면 자금이 필요한데 어떻게 구해야 할까?' '재미있는 일로 돈을 버는 구조를 만들어야 의미 있지 않을까?' 나름대로 이리저리 궁리했지만 기본 지식이 없었기 때문에 무엇을 어떻게 생각하면 좋을지 갈피를 잡지 못했다. 목표를 이루려면 먼저 경제 구조에 대한 이해가 필요하겠다는 생각이 들어 피터 드러커의 책을 읽기 시작했다. 휴식 시간은 물론이고 작업 대기 시간이나 화장실에 있는 시간, 심지어 목욕하면서도 읽었다.

앞에서 등장한 만화책 외에도 공영방송사 NHK의 다큐멘터리 〈신·전자입국新·電子立国〉을 재구성한 책 『신·전자입국』도 큰 힘이 되었다. NHK 디렉터였던 아이다 유타카相田洋가 제작한 연속 보도물을 한데 엮은 것이었고 정말 흥미로웠다. 처음에는 컴퓨터 소프트웨어 이야기를 다루었는데, 그중에서도 미국 실리콘 밸리Silicon Valley의 여명기를 따라가는 부분에서 지침을 얻었다.

이 책이 출간된 1990년대 중반 일본에서는 애플Apple 창업자 스티브 잡스Steve Jobs가 지금처럼 유명하지 않았다. 차고에서 회사를 시작했다는 이야기나 관계자 인터뷰는 이 책과 방송을 통해 접할 수 있는 콘텐츠였다. 그즈음 나는 사무소를 차렸고 일을 시작한 상태였다. 그러나 아무것

도 가진 게 없었다. 마침 책에 나오는 인물들도 모두 나와 비슷한 처지에서 시작해 성공한 경우였기 때문에 큰 격려가 되었다. 한 가지 주목할 만한 점이 있다면 저마다 빼어난 아이디어를 가지고 있었다는 사실이다. 어떤 것을 잘 하기 위해 인맥을 만들거나 눈앞의 일을 열심히 하면 길이 열린다는 근성에 관한 이야기가 아니다. 나는 그저 '참신하고 재미있는 아이디어가 하나 있다면 그 아이디어만으로도 헤쳐나갈 수 있다고 생각한다'라는 자세가 마음에 들었다. 그래서 내 일도 그렇게 개척하려고 노력했다. 지금도 어떤 일을 맡아 구조부터 자세히 검토할 때는 이러한 방법으로 발상하기도 한다.

일하다 보면 간혹 소액의 금전 문제로 협상해야 하는 경우가 생긴다. 나는 그런 상황 자체를 '아이디어가 제대로 나오지 않은 증거'로 인식한다. 다른 요소를 다 제칠 만큼 아이디어가 독창적이라면 소액을 두고 협상할 필요도 없다. 일의 가능성을 인정받고 확장될 때 자잘한 금액을 따질 일은 거의 없다.

기존의 진행 방식에 의문을 품고 있었다기보다는 단순히 눈앞에 있는 작업만 해서는 좋아하는 일을 하는 영역까지 도달할 수 없겠다고 생각했다. 내 능력에는 어느 정도 자신감이 있었지만, 아르바이트 출신인 데다가 '대형 광고회사에서 정규직 디자이너로 일을 시작하는 길'과는 전혀

다른 경로로 이 세계에 들어왔기 때문에 일하는 방식에 대해 고민할 수밖에 없었다.

한 가지 해결책으로 공모에 응모해볼까도 했다. 하지만 생각을 바꿨다. 실리콘 밸리 사람들은 상을 목표로 하지 않은 데다가 오히려 상을 주는 측과 맞선다. 사실 응모해서 상을 받을 자신도 없었지만 말이다. 당시 가장 영향력이 있던 상은 'ADC상Art Directors Club賞'으로 하쿠호도의 아트 디렉터들도 수상을 목표로 삼았다. 당시 나는 응모할 광고를 만드는 처지도 아니었지만 "ADC상 받을 수 있을까?" "그건 받겠지." 하는 식의 대화에 내심 질려 있었다. 언젠가 받으면 좋겠다고 생각하면서도 적극적으로 참여하지 않았다.

물론 광고의 세계에서 마음에 드는 부분도 있었다. 멋진 광고를 만들면 다들 대단하다고 말해주었는데, 그런 단순함이 좋았다. 한때는 그런 흥미로운 일을 하고 싶어 정신없이 일러스트레이션을 그리기도 했다. 직접 기획하거나 연출하지는 않았어도 열정을 다해 참여한 작업이 세상에 나온다는 것만으로도 쾌감을 맛보았다. 하지만 이내 한계를 느꼈다. '나는 전반적인 기획에 깊이 관여하는 위치가 아니다. 그런 위치는 회사 정규직을 비롯한 한정된 사람에게만 주어진다.' 광고에서 시각적 요소를 파고드는 일은 재미있었지만 계속해도 별수 없겠다고 느끼기 시작했다. 휴식시간

에 잠시 한숨 돌리면서 이 일을 깨끗하게 그만두고 다시 대학에 입학하는 편이 나을지도 모르겠다는 생각마저 들었다.

다른 사람에게 고민을 털어놓는 일은 거의 없었다. 스물다섯 살에 처음 사무실을 차렸을 때도 장소와 기자재 선정, 복사기 구매 등 모든 일을 혼자 결정했다. 동년배는 대부분 회사에 소속되어 있어 대화를 나눠도 금방 야근수당 같은 화제로 넘어갔다. 일 때문에 정말 바쁘다고 하다가 어디에 있는 어떤 가게 요리가 정말 맛있더라 하는 이야기로 흘러가는 걸 보고, 나와는 바쁘다는 의미가 전혀 다르다고 생각했다. 그들에게 돈은 '받는' 것일 뿐 '만드는' 것이 아니라는 느낌이었다. 그러면서도 돈을 주는 회사에 불만을 쏟아내는 걸 보고, 그럼 그만두고 직접 돈을 벌면 되지 않겠느냐고 생각했다. 하지만 또 그런 의지는 전혀 없는 듯해 진심이 무엇인지 도통 이해할 수가 없었다.

디
자
이
너
의
 작
업

디자인과 프레젠테이션을 둘러싼 사회

내가 하쿠호도에서 출입하던 곳은 크리에이티브 디렉터 오누키 다쿠야大貫卓也가 독립하기 전에 일하던 제작실이었다. 오누키 다쿠야는 유원지 도시마엔としまえん 광고 ‹시원한 수영장 있습니다プール冷えてます›를 비롯해 미국 청량음료 회사 펩시코PepsiCo의 펩시콜라Pepsi-Cola 캐릭터 ‹펩시맨PEPSI MAN›, 식품 가공 회사 닛신식품日淸食品의 닛신컵누들日淸食品カップヌードル 광고 ‹hungry?›, 출판사 신초분코新潮文庫의 문고 도서 판매 촉진 캠페인 ‹Yonda?›, 전기통신 회사 소프트뱅크ソフトバンク의 기업 로고 등을 만든 인물이다. 내가 일을 시작했을 때 오누키는 없었지만, 하루도 그 이름을 듣지 않는 날이 없을 정도로 여전히 영향력이 있었다.

오누키가 만드는 광고는 내 어머니에게 보여줘도 재미있다고 할 정도로 메시지를 이해하기 쉬웠고, 마니아 성향이 강한 미대생이 봐도 조형적으로 완성도가 높았다. 하쿠호도에는 오누키를 신격화해 그가 예전에 회의 때 했던 말을 지침으로 삼고 일하는 사람이 많았다. 거의 종교처럼 빠져 있었는데, 세대가 다른 신입 디자이너의 눈에는 그 ‘신앙심’ 때문에 괴로워하는 사람도 보였다. 과거 그가 한 말에 얽매여 새로운 아이디어가 전혀 나오지 않았는데, 상태를 자각해도 좀처럼 벗어나지 못했다. 너무 훌륭한 것과 만나

면 어쩔 수 없이 그 지배를 받기도 한다. 한 시대의 흐름을 완성한 거장 주위에는 이런 현상도 나타난다.

당시 광고를 둘러싼 변화에 관해 이야기해보겠다. 하쿠호도 제작실에는 이른바 '오누키이즘大貫イズム'이라는 가치관이 팽배했다. 한편으로는 그와 완전히 다른 흐름을 창조하기 시작한 이도 등장했다. 그리고 시간이 흐르면서 다른 흐름의 사고방식이 사회 전반에서 주류가 되어갔다. 나는 그 추이를 지켜보았다.

　'오누키이즘'이 무엇인지 정의하기는 어렵지만 아이콘 icon을 생각하는 방식과 관련되어 있다. 내게 오누키는 사회적인 아이콘을 인위적으로 만드는 방법을 구축한 사람이다. 십자가처럼 역사적으로 설득력 있는 아이콘을 인용하지 않고, '펩시맨'처럼 독창적인 아이콘을 만들어냈다. 사람은 처음 보는 것에 강한 인상을 받는다. 그것을 사회적인 아이콘으로 만들기는 상당히 어렵지만 불가능한 일은 아니다. 게다가 아이콘을 상품과 엮으면 강력한 광고가 된다.

　그 예로 '도시마엔'이 1990년 4월 1일자 신문에 게재한 〈사상 최악의 유원지史上最低の遊園地〉라는 광고가 기억에 남는다. 유원지 스스로 '사상 최악'이라고 선언하니 보는 사람은 분명 깜짝 놀랐을 것이다. 알고 보니 그렇게 이목을 끈 다음 만우절이었다고 밝히는 '구조'였다. 어떤 광고를 볼 때

우리는 광고만 보는 게 아니라 그에 얽힌 다양한 연결 고리를 통해 인식한다. 오누키는 시대 배경과 보는 사람, 보는 사람과 광고, 광고와 표현, 표현과 메시지 등 규모가 다른 연결고리를 지면에 집약해 결과적으로 '도시마엔'에 연결되도록 설계한 것이다. 처음 이 광고를 봤을 때 즉흥적인 아이디어로 만든 줄 알았다. 하지만 제작실에서 벌어지는 논쟁을 통해 그 광고야말로 고도의 소통 기술을 통해 나온 결과물이라는 사실을 깨달았다. 오누키는 이 방법을 한 차원 높게 실현하면 강력한 아이콘이 탄생한다는 것을 직접 증명했다. 그는 디자인을 회화에 가까운 표현물에서 조금 더 지적인 생산물로 만들었다. 처음에는 '재미'의 범주로 인식되기도 했지만 실제로는 '지적인 조작'이라는 점에서 혁신적이었다.

한편 디자이너 사토 가시와佐藤可士和는 이런 흐름을 의식하며 또 다른 흐름을 만들고자 했다. 아이콘을 제작할 때 지적으로 조작한다는 부분에서 오누키와 상통했지만 만드는 방식이 달랐다. 오누키는 세부적인 요소를 더해가며 완성했다. 그 아이콘을 둘러싼 세계를 세분화해 의미와 느낌을 더하고 강렬하게 연결시키는 방식이다.

하지만 사토는 세부적인 요소가 필요 없다는 입장이었다. 이를테면 빨강, 파랑, 노랑의 조합이면 충분하다는 식이었는데, 복잡하지 않고 간결하게 표현하는 편이 전달하기

에 쉽고 효과적이라고 강조했다. 시각적 요소를 기억의 단위로 보고 단순하게 만들면 빠르게 확산된다. 그리고 비트수를 줄이면 그만큼 가볍다. 그의 말대로라면 새로운 시대, 급변하는 사회의 아이콘에는 '세부적이지 않은 것' '빨강, 파랑, 노랑의 조합 같은 단순한 것'이 가장 적합할 것이다.

이는 단지 단순하면 좋다는 말이 아니다. 시각적 요소가 아이콘으로 인정받기 위해서는 근거가 필요하다. 이때 이른바 '상자는 단순하게 하고 그 안에 스토리를 담는다는 현상'이 시작된다. 디자인에서의 중심이 시각적 요소 중심에서 아이콘과 스토리의 조합 방식으로 옮겨간 것이다.

아이돌 그룹 스맙SMAP의 광고 디자인은 스토리가 강렬하다면 시각적 요소는 삼원색으로 충분하다는 사토의 논리를 대변한다. 이 광고에도 빨강, 파랑, 노랑만이 쓰였다. 하지만 '스맙'이라는 거대한 사회적 스토리가 없었다면 성립하지 않을 구성이다. 이를 계기로 광고 디자인이 점점 단순한 기호의 조합으로 바뀌었다고 생각한다. 동그라미와 사각형 같은 디자인이 엄청난 자금을 움직이기 시작했고, 스토리 설계 방식은 점점 복잡해졌다. 원 하나를 그리고 "지구입니다"라고 설명하면 지구이고, "태양입니다"라고 말하면 태양이 되었다. 따라서 나머지는 어디까지 설득력이 있는 스토리를 설계할 수 있는가에 달렸다. 사람들은 그 스토리에 돈을 지불하기 시작했다.

'스토리'는 여러 분야에서 고유한 가치를 인정받아 상품화되고 유통되었다. 본래 디자인 이미지를 구성할 목적으로 조합되었지만 그것만으로는 차별화할 수 없게 되자 그 자체로 부상한 것이다. 동시에 인터넷이 보급되어 스토리를 전달할 수 있는 환경도 마련되었다.

이런 흐름을 타고 1990년대 말에서 2010년 무렵까지 일본 디자이너가 맞이한 변화 가운데 하나는 프레젠테이션 능력에 관한 것이었다. 시대적 정서에 맞는 디자인 이미지와 그에 부가되는 이야기를 풀어내는 실력을 갈고닦기 시작한 것이다. 자신만의 이야기를 풀어내는 비중이 눈에 띄게 높아졌다. 최근 들어 제작 과정을 공개할 기회가 늘어난 이유도 제작 배경이 되는 '스토리'가 상품 가치를 높이는 시대가 되었기 때문이다.

디자이너와 스토리의 관계

프레젠테이션을 중시하면서 디자인적인 고민도 변했다. 직종의 상황이 달라진 데다가 디자인의 질이 조형적으로 단순화되었다. 수묵화를 그리던 사람이 펜화를 그리게 된 것과 비슷하므로 질이 떨어졌다는 의미가 아니다. 종류가 다른 것을 만들게 되었기 때문에 품질을 제대로 비교할 수 없

다. 금융 상품이 소자본으로 고액을 거래할 수 있는, 이른바 '지렛대 효과'[*]로 진화했듯 디자인도 크든 작든 사용하기 쉬운 단순한 기호가 거대한 가치관과 스토리를 움직일수 있게 되었다.

광고 업계에 처음 발을 들였을 때 '걸작'을 만들고자 했던 열정과 비교한다면, 지금 광고가 원하는 디자인은 스토리에 중심을 두고 있어 그때만큼 뜨겁지는 않다. 나는 광고를 '좋은 제품'으로 만드는 일에 기쁨을 느끼며 이 분야에발을 들여놓았다. 그런 내 눈에는 디자인 업계가 좋든 나쁘든 템플릿template만 있으면 충분하다는 생각에 점점 빠져드는 것처럼 보였다.

2020 도쿄 올림픽·패럴림픽Tokyo 2020 Olympic and Paralympic Games 엠블럼emblem 문제로 촉발된 논란은 그런 흐름이 정점에 달했음을 보여준다. 주변에 응모 자격을 갖춘사람이 있다는 이유를 구실 삼아 엠블럼을 어떻게 디자인할지 머릿속으로 그려보았다. 정작 나는 자격 조건에 충족되지도 않고 응모할 생각조차 없었지만 말이다.

어디까지나 가상 문답이지만, 나는 '물'을 주제로 하겠다고 생각했다. 도쿄는 과거 수운 도시였으며, 사람들은 지나간 일은 일체 탓하지 않는다는 의미로 '물에 흘려버리다 水に流す'라는 표현을 쓴다. 물은 일본의 풍토와 정서에 강한영향을 끼쳤다. 바다에 둘러싸여 물을 통해 세계와 관계를

<hr />

[*] 기업이나 개인 사업자가 타인의 자본을 지렛대처럼 사용해 자기 자본의
 이익률을 높이는 일. 레버리지 효과라고도 한다.

맺어온 나라이지 않는가. 무엇보다 인체는 '물'로 이루어진다. '땀'과 '눈물'은 스포츠를 논할 때 빠질 수 없는 요소다.

이번 올림픽은 1964년 도쿄 올림픽으로 시작된 이야기에서 중요한 분기점이기도 했다. 그러므로 과거 올림픽 엠블럼에 사용된 빨간 원을 옅은 파란색으로 바꾸기만 해도 이번 올림픽을 상징할 수 있겠다고 생각했다. 형태로 만들거나 발표하지는 않았지만 '물'이라는 키워드와 엠블럼을 다시 재생한다는 아이디어가 제법 마음에 들었다. 그래서 그래픽 디자이너 사노 겐지로佐野研二郎의 엠블럼이 발표되었을 때 충격을 받았다. 먼저 그가 '검정'을 사용한 것에 놀랐다. 같은 일을 하는 사람이라서 그런지 모르겠지만 상당한 패배감을 느꼈다. '물'이라는 스토리와 과거 올림픽 아이콘을 조합한 내 아이디어가 너무 보잘것없어 보여서 그 디자인을 본 날 잠을 이루지 못할 정도였다.

사노의 엠블럼은 글자 'T'를 본떴는데 'TEAM' 'TOKYO' 'TOMORROW'의 'T'라고 설명했다. 이때 검정색은 '다양성'을 상징한다고 했다. 그 설명은 나중에 붙인 게 명백했고 스토리는 거의 설계하지 않았다고 할 만한 내용이었다. 그래서 나는 더욱 그 디자인에서 디자이너의 진심을 느낄 수 있었다. 이렇게 규모가 큰 공모전에 '검정이 좋다'는 직감을 그대로 표현해내는 것은 어려운 일이다. 특히 광고하는 사람이라면 그 안의 스토리가 거의 무너져 있다는 사실을 알

앉을 텐데, 일부러 약한 스토리와 강한 기호의 조합에 승부를 걸었다는 말이 된다. 이것이 바로 패배감을 느낀 이유다. 나는 사노의 엠블럼이 스토리와 아이콘을 밀착시켜 가치를 만든다는 흐름에서 한발 더 나아가 설계되었다고 느꼈다. 언어에 의존하지 않으면서 한가지로 정의하기 힘든 그래픽 디자인만의 표현이었다. 그리고 나서 얼마 뒤 조형이 표절이라는 의혹에서 시작된 일련의 사건으로 엠블럼이 철회되었다. 내가 생각한 '물입니다'처럼 특정한 스토리가 있었다면 그런 전개는 피할 수 있었을지 몰라도 그때 느낀 패배감은 또 다른 형태로 존재했다. 한마디로 나는 그의 엠블럼 디자인이 마음에 들었다.

논리와 스토리는 너무 자주 사용하면 가치가 떨어진다. 온갖 방법을 동원해 조합하고 설계하다가 더는 나올 게 없어진다. '스토리 인플레이션'이 발생하는 것이다. 그렇게 되면 머리로 조합한 논리적인 스토리가 아닌 일종의 시처럼 직접 정서에 호소하게 된다. 이를테면 좋아하는 이에게 수없이 편지를 쓰고 이벤트에 초대해 감정을 전하던 사람이 더는 방법이 없자 마지막 수단을 쓰듯이 말이다. 직접 만나서 '좋아한다'고 말하고 상대방도 그 고백에 마음이 움직이게 되는 원시적인 소통 방식이다.

정보기술의 발달로 세상과 사물을 보는 방식에는 그에 대한 스토리가 전제된다. 스토리의 세계가 커질수록 그 속

에서 유효한 소통 방식은 개인의 '마음'과 같은 근원적인 개념에 집약된다. 그러면 때로 한 사건을 계기로 거대한 사회적 스토리가 그 짐을 감당할 수 없는 개인의 실존과 한데 묶이는 일이 발생한다. 나는 그 정점이 엠블럼 사건이었다고 본다. 그때 느낀 패배감은 나 역시 정점을 향해 달리는 스토리화에 참여해왔다는 반증이었다. 이는 지금도 여전히 사회적으로 소통하고 디자인하는 일이 안고 있는 문제다.

양극에서 균형 잡기

디자인을 둘러싼 스토리에 문제가 생겼다고 해서 치밀하게 파고들던 과거의 디자인으로 되돌아가면 해결된다는 뜻이 아니다. 여기서부터는 내 나름대로 정리해보았다. 디자인에는 세상사 어느 한 요소를 확장해 레버리지leverage, 지렛대로 평가하는 디자인과 복잡한 세상사를 되도록 그대로 전하도록 이퀄리티equality, 복잡한 잡음까지 무시하지 않고 되도록 현실과 동일시함으로써 가치를 창출한다는 뜻를 허용하는 디자인이 있다.

이때 양자를 대립으로 여기는 사고방식이 문제다. 때로는 전혀 다른 종류의 회로가 필요하다고 생각한다. 어느 한 방향의 독창성이 좋은 평가를 받는 이유는 과거와는 다른 가치관을 내포하기 때문이다. 그런데 그 가치관이 상식

이 되면 더는 독창적이라고 할 수 없다. 즉 차이가 없으면 독창성도 없다는 사고방식을 가지고 있으면, 어떤 방향의 디자인을 좋다고 할 것인가에 대한 대답도 결국 세상을 둘러싼 환경과 상황에 따라 달라진다는 말이 된다.

하지만 차이가 없다고 독창성도 없느냐고 물으면 또 그렇지도 않다. 이를테면 내가 나로 존재하는 이유는 차이와는 다른 독창성이다. 독창성에는 '차이'와 '실존'이라는 두 가지 측면이 있다. 이 둘을 양자택일하지 않고 하나로 볼 수는 없을까? 차이에 주목해 그 질이 향상되는 방법을 '레버리지', 실존에 주목해 그 질을 높여가는 방법을 '이퀄리티'라고 생각하면 이해하기 쉬울 것이다.

디자인에도 지구의 북극과 남극처럼 '레버리지 극'과 '이퀄리티 극'이 있으며 자기장이 작용한다. 어떤 사업을 시작한다고 가정해보자. 아무리 독창성 있는 제품을 완성해도 어느 정도 레버리지를 주지 않으면 새로운 차이로 인식되지 않아 주목 받지 못한다. 장점을 드러내고 치장해야 소비자에게 사용할 계기를 부여할 수 있다. 만일 제작자나 디자이너가 이대로 충분하다고 생각해 그냥 두었다가 누구에게도 인정받지 못하면, 독창성을 알리지 못하는 것은 물론 제품으로서의 존재 가치가 사라진다. 누군가의 평가로 가치가 생기고, 평가는 차이를 통해 인식된다. 디자인에는 양쪽 모두 필요하다.

이는 어디까지나 내가 디자인을 정리하는 기준이다. 나는 앞으로는 이 방식과도 일정 거리를 두고 다시 한번 생각해보려 한다. 양자택일의 시선으로 세상을 바라보다가 이상해지고 있는지도 모를 일이다. 세상에는 '극'이라 할 수 있는 기준이 다수 존재하며, 저마다 다양한 방법으로 균형을 이루고 있다. 따라서 무엇과 무엇으로 나누는 게 아니라 각각을 연결하고 그사이 존재하는 것에 대해 생각하는 디자인도 얼마든지 가능하다.

내 작업에서 찾는다면 『좋은 서점원善き書店員』이라는 책이 그렇다. 이 책은 매우 실존적인 이퀄리티에 가깝다. 서점원의 '들숨과 날숨', 즉 호흡으로 전달되는 소중한 이야기를 인터뷰 형식으로 엮었다. 이 책은 다른 책들 사이에서 굳이 눈에 띄려고 하지 않는다. 실존적으로 만들겠다는 방침을 세웠지만, 세상에는 차이를 강요하는 북 디자인이 많으므로 그 안에 실존적인 북 디자인이 있으면 필연 눈에 띌 것이라는 계산도 들어 있었다.

그리고 실제로 그렇게 되었다고 생각한다. 차이와 실존이 반전되어 보이는 북 디자인인 셈이다. 내부를 통과하다 보면 어느새 외부에 도달하는 '클라인의 항아리Klein's bottle'처럼, 차이와 실존의 겉과 속이 완벽하게 결합한 상태로 보인다. 그렇기 때문에 오히려 실존을 강조하면 차이도 생긴다. 이게 바로 '양극에서 균형 잡기'다. 차이로 만든 디

자인이 아니므로 독자는 매우 실존적인 책으로 인식하고 받아들인다. 그러므로 서점에서는 차이로, 독자에게는 실존으로 의미가 결합되어 완벽하게 맞아떨어진다. 정체성이 확실한 디자인이라고 할 수 있다.

'클라인의 항아리' 상태로 디자인하는 것은 광고에서 기본이 되는 커뮤니케이션 기술이다. 상반된 요소를 완벽하게 결합하는 것. 억지로 결합하면 이상하지만, 잘 결합하면 이에 근접할 수 있다.

『프로그래밍에 미치다プログラミングバカ一代』라는 책은 『좋은 서점원』과는 정반대로 설계하고 디자인했다. 이 책은 프로그래밍에 관해 매우 중요한 이야기를 하고 있다. 하지만 프로그래밍이라는 세계를 모든 사람이 알고 있지는 않기 때문에 실존에 치우치면 마니아적인 책이 된다. 그래서 차이의 비율을 늘렸더니 좋은 의미에서 '이상한 북 디자인'이 되었다. 비율적으로 차이를 강조하면 결과적으로는 프로그래밍 분야에서 작가가 추구해온 가치관, 즉 실존과도 맞아떨어지게 되는 원리다. 새로운 이야기를 하려는 책과 차이에 중점을 둔 북 디자인 사이, 그 어디쯤에서 실존과 차이가 짜맞춰질지 발견해간다.

善き書店員 木村俊介

6人の書店員にじっくり聞き、探った。この時代において「善く」働くとはなにか？500人超のインタビューをしてきた著者が見つけた、普通に働く人たちが大事にする「善さ」──。「肉声が聞こえてくる」、新たなノンフィクションの誕生。

ミシマ社

『좋은 서점원』
기무라 슌스케, 미시마샤ミシマ社

『프로그래밍에 미치다』

시미즈 료清水亮, 고토 히로키後藤大喜, 쇼분샤晶文社

어른을 위한 흡연 교양 강좌

JT의 ‹어른을 위한 흡연 교양 강좌大人たばこ養成講座›는 15년 넘게 이어오고 있는 기업광고 시리즈다. 줄곧 이 광고 디자인을 맡아온 나는 이 시리즈를 계속하는 JT가 대단하다고 생각했다. 하지만 오랫동안 재미있게 작업할 수 있었던 진짜 이유는 주인공 캐릭터에 있다. 나 자신을 대입했기 때문이다. 처음에는 평범한 광고 캐릭터였지만 계속하다 보니 이건 누가 봐도 나라고 할 만큼 자연스럽게 표현되었다.

‹어른을 위한 흡연 교양 강좌›는 어딘가 제멋대로인 구제 불능 어른을 긍정한다. 나 역시 타이틀을 내걸고 당당하게 구제 불능 인간을 그려서 행복하다고 할까, 작업하는 내내 의욕이 넘친다. 특히 조금 비뚤어지고 싶을 때 그림이 잘 그려진다.

이 프로젝트는 담당 광고 회사인 하쿠호도에서도 담당자가 여러 번 바뀌었다. 가장 처음에 맡았던 담당자도 이제 없으니 카피라이터 오카모토 긴야岡本欣也와 내가 가장 오래된 관계자다. 담당자가 바뀌어도 ‹어른을 위한 흡연 교양 강좌›를 변함없이 좋아하고 지지해주는 사람들이 있기에 JT에서도 소중하게 여기는 것이 아닐까 싶다.

광고 노출도로만 따지면 정말 수많은 사람이 보지만, 광고라는 범위 안에서 큰 예산이 집행되지는 않는다. 즉 광

고 회사로서는 이익이 많이 남는 일이 아니라는 뜻이다. 하지만 이 일을 맡았던 영업 담당자들은 맡은 일의 범위를 벗어난 부분에까지 관여해주었고 우리는 점점 한 팀이 되어 갔다. 그들은 "이것은 JT가 말하는 어른이 아니다!"라고 의견을 낼 정도로 열정적이었다.

내가 이 기획에 참여한 시기는 이십 대 후반 햇병아리 였을 때다. 흡연 매너에 관한 진지한 이야기를 담으면서 마음 한구석에 이런 생각을 품었다. '이 프로젝트로 미래를 위한 디딤돌을 마련할 수 있다. 이 일이 아니라면 실력을 보여줄 기회가 없을지도 모른다.' 그래서 주인공이 점점 더 나를 닮아갔는지도 모르겠다.

처음에 담당했던 카피라이터가 금방 그만두자 오카모토가 일을 넘겨받았다. 당시 오카모토는 이와사키 슌이치岩崎俊一라는 저명한 카피라이터의 조수였는데, 우리 둘 다 뭘 어떻게 하면 좋을지 미묘하게 모르는 상태였다. 그러니 '포장마차에서의 예절'로 방향이 잡히면 '포장마차란 무엇인 가'부터 생각해야 했다. 그러고 나서 '포장마차에서는 과연 어떤 사람이 교양 있는 어른인가'로 열띠게 토론했다.

당시 도출 방식은 이렇다. 회마다 주어진 주제에서 어떤 사람이 교양 있는 어른인지 선문답을 한다. 선문답 자체는 광고에 거의 드러나지 않지만, 그 과정에서 사물에 대해 생각하는 회로가 완성되었다. 우리 두 사람은 해를 거듭하

면서 선문답을 하지 않아도 답이 나오는 경지에 도달했다. '여기에서 말하는 교양 있는 어른은 이런 사람이겠지' 하고 정확하게 집어냈다. 천천히 생각해야 파고들 수 있는 심도 있는 부분에서 시작된 이야기는 점점 추상화되고, 논리적이기보다 직관적이었다.

당시 내 사무실은 원룸이었고 철제 접이식 책상이 있었다. 양 끝에 사람이 앉으면 꽉 차는 책상을 사이에 두고 오카모토와 대화하고 그림을 그렸다. 오카모토도 조수 입장이었기 때문에 낮에는 작업할 시간이 없어 주로 주말과 밤에 만났다. 처음 5년 동안은 그렇게 밤새 시안을 만들었고, 새벽녘에 디렉터에게 확인을 받아 오후 프레젠테이션에 참여하는 식으로 진행했다. 지금은 모든 과정이 축소되어 하루 정도 시간을 내서 만든다. 내가 그림을 그리고 있으면 오카모노가 잠을 자는 식으로 교대가 이루어진다.

이 광고는 흡연 매너를 계몽하는 것이 본래 목적이다. 광고 성과를 측정하는 지표는 몇 가지 있지만 매너가 좋아졌는지를 지표로 계측해서 늘려가자는 목적이 전부는 아니었다. 이 운동이 시작된 시기는 1998년으로 20년 전이다. 흡연을 둘러싼 환경도 지금과는 전혀 달랐고 '매너'라는 주제가 신선하게 느껴지던 시절이었다. 그러므로 매너를 좋게 만들겠다기보다 담배를 피우는 사람이 어떤 자세를 지녀야 하는지 제시하는 쪽에 중점을 두었다. 가령 100미터

앞에 사람이 있을 때 담배를 피워도 될지 안 될지, 30미터 거리라면 어떻게 해야 할지 같은 내용을 논의했다. 그중에서 JT 담당자가 했던 말이 기억에 남는다. "흑백논리 안에 매너는 없다." 흑과 백, 그 중간을 얼마나 촘촘하게 나누어 생각할 수 있느냐가 어른의 조건이라는 의미였다.

이러한 사고방식은 매너에만 한정되지 않고 모든 일에 다 해당하지만, 이 시책을 자유롭게 운용할 수 있는 철학적 배경이 되었다. 흡연 매너 광고를 통해 진정으로 전하고 싶었던 내용은 너무 옳기만 해서도 안 되고, 물론 그릇되어서는 안 되며, 그 가운데 어떤 가치가 있다는 메시지였을 것이다. 다시 다루겠지만 철도회사 도쿄 메트로東京メトロ의 매너 광고인 ‹집에서 하자家でやろう› 시리즈를 담당했을 때도 이와 같은 사고를 바탕으로 했다.

그사이 매체 환경이 눈에 띄게 변했고, 나는 그 모습을 정점관측定点観測*했다. 이 시리즈는 잡지 광고를 중심으로 전개했는데, 대중이 점점 잡지에서 멀어지는 현실이 광고 여론조사 결과에서 여실히 드러났다. 인터넷 보급에 맞춰 손그림을 컴퓨터 그래픽으로 움직이고 애니메이션으로 만들어 영화관에서 상영하는 등 다양한 시도를 했다. 어려운 상황에 봉착한 건 스마트폰이 널리 보급된 뒤였다. 전하고 싶은 내용을 되도록 강하게 표현해야 했고, 보는 쪽도 그 광고로 자신에게 어떤 이익이 있는지, 얼마나 핵심을 파고

* 일정한 장소에 머물며 기상과 해양 등을 관측하는 일. 이 책에서는 광고 분야에서 매체 환경이 변화하는 과정을 지켜봤다는 의미로 쓰였다.

7　退席し、ロビーで一服すること。緊張をほぐすこと。

8　には、十分配慮すること。歩きたばこもだんじてやらないこと。

9　ここだけの暴露話も、ここだけは控えること。

10　スピーチがウケたからといって調子に乗らないこと。新婦の友人にウィンクを一発おみまいしないこと。

11　また、配膳係の人に「たばこ、何、置いてる?」といって小銭を渡そうとしないこと。

12　中座する場合は、式の進行上問題のないところにすること。新郎新婦再入場時に、同時に入場しないこと。

13　キャンドルサービスの時のイタズラはほどほどにすること。新郎新婦をこんなところで泣かせないこと。

14　フィナーレに感動したからといって新郎新婦、親戚縁者以上に大泣きしたりしないこと。

15　式が無事終了したら、ロビーで一服すること、新郎の胴上げは危険な落下に注意すること。

※次回は、初級篇その二十。プールでのお作法です。

たばこは、大人の嗜好品。 JT

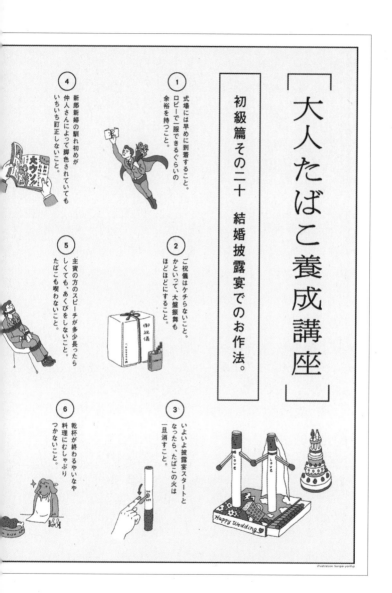

大人たばこ養成講座

初級篇 その二十　結婚披露宴でのお作法。

① 式場には早めに到着すること。ロビーで一服できるぐらいの余裕を持つこと。

② ご祝儀はケチらないこと。かといって、大盤振舞もほどほどにすること。

③ いよいよ披露宴スタートとなったら、たばこの火は一旦消すこと。

④ 新郎新婦の馴れ初めが仲人さんによって脚色されていてもいちいち訂正しないこと。

⑤ 主賓の方のスピーチが多少長ったらしくても、あくびをしないこと。たばこも喫わないこと。

⑥ 乾杯が終わるやいなや料理にむしゃぶりつかないこと。

illustration bunpei yorifuji

‹어른을 위한 흡연 교양 강좌› 결혼식 피로연에서
갖춰야 할 매너結婚披露宴でのお作法편, 일본담배산업 (2000)

들었는지에 따라 판단했기 때문에, '잡지'라는 읽을거리와 동일한 사고방식으로 접근하면 광고가 제대로 기능할 수 없었다. 특히 앞서 이야기했듯이 흑백논리로 나누려는 것은 아니라는 의도가 지금은 잘 전달되지 않는다.

매너 광고와 픽토그램

JT의 또 다른 매너 광고 ‹당신이 깨달으면 매너는 바뀐다ぁなたが気づけばマナーは変わる。›를 디자인한 지도 10년이 넘었다. 전철에서 천장 걸이형 광고와 흡연 구역 광고판을 통해 볼 수 있다. 이 광고는 초기 기획 단계부터 참여했지만, 디자인은 2004년쯤 본격적으로 맡아 진행하기 시작했다.

당시는 정부와 지자체를 포함해 모두가 흡연 매너에 관해 고민하던 시기였다. 도쿄에서도 조례가 시행되어 지요다구千代田区와 주오구中央区, 가나가와현神奈川県의 요코하마시横浜市로 파급되는 분위기였다. 흡연 구역도 지금처럼 확실하게 나뉘어 있지는 않았다.

비흡연자는 담배 연기를 극도로 싫어했고 흡연자는 아무 데서나 담배를 피웠지만 타협점을 찾지 못한 상태였다. 이 상황을 알리고 개선하기 위해 만든 광고였기 때문에 사회적으로 강한 인상을 주며 확실하게 전달해야 했다. 이 부

분이 ‹어른을 위한 흡연 교양 강좌›와 크게 다른 점이었는데, 나에게는 큰 부담이었다. 다시 한번 나와 함께 시리즈 광고를 진행하게 된 오카모토도 아마 그랬을 것이다.

이 광고에는 정보를 전달하기 위한 시각 요소인 픽토그램을 활용했다. 작업을 맡기 한 달 전에 디자인한 『다중인격탐정 사이코多重人格探偵サイコ』라는 소설이 계기였다. 이 작품을 보고 공공 공간에서 희미하게 모습을 드러내는 일상의 공포를 느꼈는데, 문득 픽토그램을 사용해 디자인하면 좋겠다는 생각이 들었다. 그래서 사진작가에게 의뢰해 다양한 표지판을 촬영했고 그 사진으로 책을 감싸보기도 했다. 근대에 무기질과 같은 역할을 하던 픽토그램의 성질이 오히려 현시대에는 유기적으로 느껴져 재미있는 표현이 나왔다. 이런 과정을 통해 시안을 만들었지만, 최종적으로는 다른 디자인이 채택되었다.

‹당신이 깨달으면 매너는 바뀐다›는 고층 건물 전광판에서 작은 스티커에 이르기까지 도시 곳곳에 등장할 노출 방식을 고려했을 때 픽토그램이 제격이었다. 디자인 작업에 착수해보니 잘 모르겠지만 방향은 제대로 잡았다는 감이 왔다. 공공성과 현대성을 갖추어야 한다는 부분이나 다양한 광고 표현으로 등장했을 때 느껴지는 차이 등이 기획의 방침과 완벽하게 맞아떨어져 스케치 단계에서부터 완성도를 느꼈다.

어느 날엔가 이전 시합을 전부 녹화한 고교 야구 DVD를 보고 있었다. 그런데 영상에 나오는 어떤 간판에 눈이 갔다. '팥빙수 있습니다.' 나는 그 간판에 쓰인 이와타 고딕イワタゴシック을 광고에 쓰기로 마음먹었다. 색은 공공성을 고려해 진한 녹색으로 정했다.

여담이지만 내가 만든 픽토그램 캐릭터는 다리에 주목해야 한다. 다리 사이에는 작고 둥근 구멍이 뚫려 있다. 광고에서 픽토그램이 시각적으로 얼마나 기능할 수 있는지가 관건이었는데, 이 구멍 덕분에 가능했다.

픽토그램은 전달력이 좋지만 너무 단순해서 어렵다. 수준 높은 시각적 요소로 기능하기 위해서는 표현물이어야 할 필요가 있다. 간략한 형태로 완성해야 하는 것은 물론 시각적 요소의 품질도 느낄 수 있어야 한다는 점이 큰 과제였다. 그래서 이를 어떻게 실현할지 계속 이런저런 시도를 했던 것 같다. 픽토그램은 기하학적인 형체의 조합이기 때문에 다 같다고 생각했지만, 이리저리 조사하며 만들다 보니 작은 차이 하나로도 인상이 달라졌다. 특히 다리 사이에 난 둥근 구멍을 가리면 그림 품질은 뚝 떨어졌다.

기존의 픽토그램은 다리 사이가 매끈해 대충 만든 것처럼 보였다. "나 픽토그램이야, 공익광고인 걸" 하는 콘셉트만 전면에 드러나 있었다. 시각적인 품질이 느껴지지 않는 픽토그램은 콘셉트만 있는 '기호'가 되어 버린다. 처음부

터 기호였으니 기호성이 한층 강조되는 셈이다. 조금 더 인위적인 느낌이라고 할까, 나는 어떤 취지를 알리는 게 아니라 이야기하고 있다는 느낌이 들기를 바랐다. 광고가 얼마나 널리 전파되는지 아닌지 같은 결과보다는 사람들에게 어떻게 느껴지는가가 중요했다.

픽토그램의 형태가 정해지지 않아 팔이나 얼굴을 늘려보기도 하고 다리 길이를 짧거나 길게 만들면서 한밤중 작업을 이어갔다. 팔이 길면 너무 사람 같고, 손가락을 넣으면 연기가 필요했다. 코를 붙이기만 해도 너무 고압적인 인상이 되었다. 조금 뚱뚱하게 만들면 긴장감이 사라지고, 몸통의 길이를 살짝 조절하면 어른으로도 아이로도 보였다. 눈을 넣거나 젖꼭지를 그려보기도 하면서 다양한 시행착오를 거쳤다. 그렇게 디자인을 이리저리 수정하다가 이 상태로 인형을 작게 줄여 사용하면 다리 부분에 잉크가 뭉쳐서 뭉개지니까 뭉개지지 않게 하고 싶다고 생각했다.

그러다 문득 다리 사이에 둥근 구멍을 뚫으면 뭉개지지도 않고, 빨래집게나 집게 끝이 작게 뚫린 것과 비슷하겠다는 생각이 머리를 스쳤다. 나는 컴퓨터 앞에 앉아 바로 작업에 착수했다. 아이디어는 점점 확신으로 바뀌었다. '드디어 완성했다!' 픽토그램 다리 사이에 뚫린 구멍을 보면서 환호하던 그 순간이 아직도 생생하다.

７００度の火を持っ
私は人とすれちがっ

I carry a 700°C fire in my hand with people walking all around me.

FIRE —

TOBACCO

MORE INFO → www.jt-manners.jp

いる。

HT

がばは
たけー
なづナ
気づー
あ気マ
な変わ
気変る
マ。

ひとの
ときを、 JT
想う。

たばこを持つ手は、
子供の顔の高さだっ

**A lit cigarette is carried
at the height of
a child's face.**

ADULT

CHI

SMOKER

あなたが
気づけば
マナーは
変わる。

ひとの
ときを、
想う。 JT

‹당신이 깨달으면 매너는 바뀐다› 일본담배산업(2004)

가끔은 완벽하지 않은 설계도 필요하다

광고 문구의 자간글자와 글자 간격을 꼼꼼하게 보려고 하면 더 확실하게 조절할 수 있다. 앞에서 소개한 ‹당신이 깨달으면 매너는 바뀐다› 포스터를 예로 들겠다. ‘담배를 든 손이 어린이의 얼굴 높이였다’는 뜻의 문구다.

‘たばこを持つ手は、子供の顔の高さだった。’
이렇게 표기된 부분에서 ‘持つ’의 자간이 조금 벌어져 있다. ‘だった’도 정확하게 자간 조절을 한다면 더 붙이는 편이 낫다. 나는 일부러 그런 부분을 있는 그대로 두었다. 지나치게 정밀하니 딱딱하게 느껴졌기 때문이다. 나중에 다른 디자이너가 “자간 조절을 너무 대충 한 거 아니야?”라고 물어서 “역시 그렇게 보이는구나, 간격을 줄이는 게 나았을까!” 하고 후회한 기억도 난다. 하지만 너무 완벽하게 해버리면 일방적인 느낌을 주기 마련이다. 공공 메시지에 가깝게 만들려면 어디까지나 간판처럼 익숙하고 느슨한 느낌이 드는 게 중요하다고 생각했다.

시각적 요소에 대해서만 이야기했지만, 사실 이 광고의 90퍼센트는 오카모토가 쓴 카피의 힘으로 이루어졌다. 그래서 디자이너가 세세한 부분에 집착할 여유가 있었다. 그즈음 내 사무실은 도쿄 긴자銀座에 위치한 어느 복합 빌딩의 어두컴컴한 복도 안쪽에 있었다. 내가 자고 있으면 오카

모토가 와서 "요리후지 씨!" 하고 깨웠다. 때로는 함께 영화를 본 뒤 "더 게으름 피우다가는 큰일 나니까 슬슬 해볼까?" 하며 작업을 시작했다. 오카모토가 광고 문구를 생각해왔다며 시트를 꺼내던 모습도 떠오른다.

"디자인상으로 일본어 외에 영어, 중국어, 한국어를 넣으면 될까?" 우리는 먼저 스케치했다. 그러면 공공적인 느낌도 알 수 있기 때문이다. 처음에는 픽토그램 없이 타이포그래피만으로 문구를 시원하게 보여주는 포스터를 생각했다. 개념미술 같은 느낌이었는데 꽤 멋있었다. 그런데 너무 멋있기만 해서 예술가의 말을 인용한 사회적 퍼포먼스처럼 보였다. 여기에 외국어까지 더하니 사회성이 강하게 두드러져 오히려 의미를 알 수 없게 되었다. 그렇다고 이런 요소를 빼면 공공적이라고 볼 수 없었다. 때마침 픽토그램 아이디어와 연결되었다. '간판 같은 느낌을 주면 되겠다.' 나는 포스터에 픽토그램을 넣었다. 그랬더니 표현의 틀과 사고가 한번에 정리되었다. 인형을 본뜬 조형 요소도 적용해보았다. 우리는 꽤 만족스러웠다. 나머지는 클라이언트가 이 아이디어에 찬성하느냐에 달린 상황이었다. 당시에는 흡연을 둘러싼 여론에 위기 의식이 있었기 때문에 비교적 강한 표현도 채택될 수 있었다.

이 프로젝트는 담당 크리에이티브 디렉터가 세운 전략에서도 표현적인 수준을 뛰어넘는 완성도가 느껴졌다. 대

형 캠페인이 아니라 상황별 표현물로 구성해야 한다는 점이 그랬다. 이를 위해 방향성을 수립하고 뒷받침하는 논리를 제시했다. 담배꽁초에 관한 부분만 봐도 알 수 있다. '담배꽁초를 길에 버리는 층과 그렇지 않은 층으로 나뉜다. 담배꽁초를 그냥 버리는 사람은 정말 소수인데 그 사람들과 소통을 시도해야 한다.' 나 역시 이전에는 다수를 염두에 둔 디자인만 생각했다면, 이 일을 하면서 소수를 위한 소통 방식에도 관심이 생겼다.

전체를 대상으로 한 광고에서는 어투가 저절로 부드러워지고 약해지는데, 담배꽁초를 길에 버리는 소수를 대상으로 이야기해야 한다는 전제가 생기니 확실히 기존과는 다른 디자인을 할 수 있었다. 버려도 된다고 생각하는 사람에게 그건 잘못된 것이라고 알리기 위해서는 사실을 분명하게 전할 필요가 있었다. 그러므로 사실을 확실하게 짚어주는 카피가 있고, 그게 모두의 이야기라고 인식시키기 위해 픽토그램이 있다는 것이다. 논리와 전략이 표현에 끼치는 영향을 이때 처음으로 실감했다. 그리고 논리와 스토리가 지닌 힘을 알게 되면서 그에 수반된 위험성도 인지했다.

아이디어에서 형태로

그림과 디자인을 성숙시킨다는 것

이 장에서는 아이디어를 형태로 만들어가는 방법에 관해 단편적인 예를 들어 설명하려 한다. 글을 읽고 연구에 몰두하는 등 논리를 세워 사고하는 방법과는 달리, 그림을 통해 사고하는 일에는 말로 표현하기 어려운 부분이 존재한다.

내가 일러스트레이션에 적색과 황색을 자주 사용한 데에는 특별한 이유가 없다. 선배들과 공동생활을 하던 무렵 펜으로 그린 그림에 적색과 황색 마커로 색을 넣었는데, 그것은 지극히 현실적인 선택이었다. 마커로 색을 넣을 때 적색과 황색을 사용하면 펜 선이 비춰 보여 사라지지 않았기 때문이다. 그림이 화려해지는 느낌도 좋았던 것 같다.

한번은 나를 잘 이해해주던 아트 디렉터가 그래프를 색다르게 표현해달라고 요청했다. 그래프를 직접 그려 표현하기 위해 어떤 색을 쓸지 물었더니 그가 대답했다. "분페이가 항상 쓰는 그 색이 좋아."

내 일러스트레이션이 어딘지 '우스꽝스러움'이 느껴지는 작풍이 된 이유는 나 자신도 잘 모른다. 아마도 전체적인 인상이랄까, 선 느낌은 엉성한데 세부는 꼼꼼하게 그리려는 데서 오는 불균형에서 비롯된 게 아닐까 싶다. 진지한 느낌으로 그리려고 해도 묘하게 코미디 느낌이 나서 조절할 수가 없다. 그러니까 그 우스꽝스러움은 개성이라고 할

수 있겠다. 개성은 다른 사람이 따라 하기 힘든 부분도 있지만, 정작 본인도 어쩔 수 없이 자연스럽게 배어 나오는 것이니까.

나는 데생은 물론 북 디자인과 광고 디자인, 일러스트레이션을 포함해 지금까지 해온 전반적인 작업을 다 '그림'이라고 인식하고 있다. 다행히 그림 실력은 점점 좋아지고 있다. 젊었을 때가 더 나았다는 생각은 들지 않는다. 그림에는 지식과 사고의 양이 반영된다. 그러므로 묘사하는 능력은 스무 살 때와 별반 다르지 않지만 그림 자체는 전보다 좋아졌다고 말할 수 있지 않을까.

'좋은 그림'이 무엇인지를 설명하기란 어려운 일이다. 하지만 그림 중에서 '사람' 그림을 가장 좋아한다고는 말할 수 있다. 사람을 얼마나 고찰하고 어떻게 그릴지에 초점을 두면 어떤 그림을 봤을 때 깊이 생각하고 그렸는지 여부를 알 수 있다. 그림이 지닌 질감과 분위기, 틈 같은 요소도 중요하지만, 사람이 정말로 관심이 있는 것은 역시 사람일 테니 말이다. 사고의 분량을 기준으로 삼으면 좋은 그림에 대해 판단하기 쉬울지도 모른다.

아이들이 그린 사람 그림을 본 적이 있을 것이다. 자신이 관심 없는 누군가를 그린 그림은 매우 대충 그린 듯한 느낌이 든다. 나도 경험한 적이 있는데, 그 사람에 대해 많이 생각한 그림이 아니기 때문에 이 정도면 되겠다는 태도로

그와 비슷한 모양을 선 몇 개로 쓱 그리고 만다. 반면 가족이나 친구를 그릴 때는 선에 좀 망설임이 있다고 할까, 자신이 생각하는 그 사람과 그림 사이의 차이를 메우려는 열정이 느껴진다. 그림에 그려진 선의 개수나 망설인 끝에 그린 하나의 선을 통해 전체적인 분위기가 형성된다.

사고하는 양이 많을수록 그림에 차이가 생기고 그 차이를 줄이려는 과정이 그림에 그대로 나타난다. 나는 인간이 본능적으로 이를 알아차리는 감각을 지녔다고 본다. 가령 ⟨레이코의 초상麗子像⟩이라는 인물화로 유명한 화가 기시다 류세이岸田劉生의 그림은 상식을 뛰어넘을 만큼 엄청난 열정을 내포하고 있다. 그림을 그리기까지 걸린 길고 긴 시간과 높은 완성도를 차치하고서라도 그림이 아직도 그의 사고를 따라가지 못한 것처럼 느껴진다. 그래서 나는 그의 그림이 '좋은 그림'이라고 생각한다. 사람에 대해 얼마나 깊게 사고했느냐는 가치관으로 판단하면 의외로 그림 수준을 제대로 파악할 수 있지 않을까.

어떻게 사고해왔는지 그 내용을 묻는 일은 비단 인물화에만 해당하는 것이 아니다. 작가가 실제로 보고 느끼고 경험한 것을 그리고 있다면 그림에 저절로 배어 나오기도 한다. 데생만 봐도 어떤 사고를 하는 사람인지 대충 알 수 있는 것과 같은 맥락이다. 데생으로 컵을 표현하라고 하면 컵 가장자리부터 그리기 시작하는 사람과 전체부터 그리기

시작하는 사람으로 나뉜다. 또 부분에 부분을 더하며 스캐너로 대상을 읽어내듯이 그리는 사람이 있는가 하면, 전체를 인식한 가운데 세부를 부각해 그리는 사람도 있다. 물론 양쪽이 균형 잡힌 사람도 있지만, 대부분 한쪽에 치우친다. 경험상 후자는 사물을 말로 전달하는 일에 어려움을 느낀다. 그래서 토론할 일이 생기면 입을 닫아 버릴 때가 있다. 반면 전자는 이야기를 술술 잘 풀어간다. 데생을 하려면 부분과 전체를 모두 볼 수 있어야 하므로 최종적으로 양쪽에 균형이 잡힌다.

데생은 부분과 전체를 파악하는 훈련이며 그림을 전문으로 하지 않는 사람도 해두면 좋을 만한 교양이다. 하지만 데생이 서구식 투시도법에 사로잡힌 방식이라며 꺼리는 사람도 있다. 내 아버지도 그랬다. 데생은 3차원을 2차원으로 옮기는 수법에 지나지 않으므로 그림을 그리는 일은 더 자유로워야 한다고 주장했다.

하지만 데생 연습을 하면 '사물을 보는 방식'이 체득된다. 이는 그림뿐 아니라 사고방식에도 영향을 주며 여러 상황에 도움이 된다. 회의 시간을 예로 들면, 회의를 끌어가는 전체적인 내용과 현재 전개되고 있는 논의의 세부적인 면을 한번에 파악할 수 있게 되는 것이다. 다른 사람과 하는 논의란 세부를 쌓아가는 일이지만, 전체적으로 어떤지 묶어서 보는 작업이기도 하다. 그게 습관처럼 익숙해지면

매우 효율적이다.

데생뿐 아니라 그림을 그리는 일은 부분과 전체를 잇는 기술이라고 할 수 있다. 문장은 부분과 전체를 끈으로 묶듯이 이어 놓지 않으면 연결되지 않는다. 글자 한 자 한 자의 의미를 직조하듯이 완성하기 때문이다. 그림은 이보다 조금 더 유동적이어서 마치 가루가 흩날리는 듯한 상태에서 의미를 다룰 수 있다.

도쿄 메트로의 매너 광고는 유동적인 상태로 세상을 대할 수 있음을 보여주는 적절한 사례다. 이 광고 포스터는 문장과 같은 구조로 되어 있다. 문장은 위에서 아래로 읽기 마련이다. 글이 적힌 종이를 아래부터 읽으려고 하는 사람은 아마 없을 것이다. 사람을 볼 때도 일반적으로 얼굴을 먼저 본 후 점차 아래쪽으로 시선을 옮겨 가는데, 만약 반대라면 조금 불쾌한 기분이 든다.

지하철 광고는 도쿄 메트로의 각 역 통로에 노출되기 때문에 걸으면서 짧은 시간에 내용이 눈에 들어와야 한다. 이때 레이아웃은 자연스럽게 흘러가는 시선의 움직임에 맞추는 편이 좋다. 이 포스터가 문장과 같다고 한 이유는 위에 제목이 있고 가운데에 이유가 있으며 마지막에 결론이 쓰여 있는 레이아웃이기 때문이다. 만약 이 포스터를 문장으로 표현한다면 이렇게 쓸 수 있지 않을까.

家でやろう。
Please do it at home.

座席の独り占めはご遠慮ください。
Please share the seat with others.

〈집에서 하자〉

메트로 문화재단メトロ文化財団, 도쿄 메트로(2008)

집에서 하자.

'이렇게 호소하는 이유가 있습니다. 가령 소파 위에서 만화책을 보며 과자를 먹는 그 시간이 얼마나 편안한지 잘 압니다. 그러므로 그런 사람을 나쁜 사람이라고 여기지 않고 질책해야 한다고도 생각하지 않습니다. 하지만 전철 안처럼 꽉 막힌 공공 공간에서 과자를 먹는 일은 역시 장소에 맞지 않는 행동이라고밖에 말할 수 없습니다. 이 공간에는 본래 앉아야 할 사람들이 있습니다. 그래서 집에서 하자고 말하는 겁니다.'

좌석을 혼자서 독차지하지 마십시오.

포스터는 작은따옴표 안의 내용을 그림 한 장으로 만든 것이다. 문장이라는 언어의 연결이 아니라 그림으로 동등하게 전달할 수 있다. 또한 문장으로 적으면 논리에 정합성이 필요하다. '반드시 안 되는 것은 아니다'라든지 '다시 보니 재미는 있다'라는 느낌을 문장에 넣으려고 하면 어려워진다. 그리고 '나쁜 사람이라고 생각하지 않는다고 했지만, 이 경우는 어떤 사람이 나쁜 사람인가?'라든지 '그렇게까지 말할 거면 규칙으로 만들어서 벌금을 내게 하면 되지 않느냐는 논의는 어떻게 되었는가?'라고 논리를 세우는 이상 반

론도 제기할 수 있다. 그러면 반론의 여지가 없는 상식적인 논리 혹은 해석의 여지가 없는 엄밀한 문장으로 만들어야 하므로 이야기가 경직되기 쉽다. 이 부분이 바로 말로 표현할 때의 어려운 점이다. 반면 그림은 전체를 두루뭉술하게 만든 상태에서 다룰 수 있어 효과적이다. 전달 속도가 빠른 점도 큰 특징이다. 하지만 그림이 진정으로 훌륭한 이유는 따로 있다. 세상은 다양한 기분과 의미가 복합적으로 어우러져 움직인다. 그림은 그런 세상을 논리나 주장 같은 딱딱한 형식으로 고정하지 않고 전할 수 있다. 이처럼 '그림을 통해 현실을 이해하는 법'이 존재하지 않을까?

기다리는 시간 80, 만드는 시간 20

아이디어가 형태로 잘 나오지 않을 때는 근본적으로 일이 제대로 진행되고 있지 않은 경우다. 예를 들어 작업 초기 단계에서 레이아웃의 세밀한 문자 간격이나 동일한 서체의 미묘한 변화, 0.5밀리미터 단위로 위치를 조정하기 시작하면 그 아이디어는 위기에 봉착할 가능성이 크다.

여러 논의에서도 마찬가지다. 처음부터 세부적인 사항을 논제로 다루면 그 안건은 제대로 처리되지 못할 때가 많다. 그런 경우에는 천천히 호흡하듯이, 들이마신 숨을 내뱉

는 느낌으로, 별 상관없는 아이디어를 떠올리거나 일단 생각을 멈추고 세상 돌아가는 시시콜콜한 이야기를 하는 편이 낫다. 전혀 다른 생각을 해보고 원래 아이디어가 좋았다고 판단되면 그때 다시 돌아오면 된다. 내 경험상 아이디어는 확실한 형태가 보이는 상태보다 윤곽이 흐릿하고 어렴풋한 감각으로 '이거면 될지도 모르겠다' 하는 정도일 때 더 원활하게 진행된다.

지금은 실력 있는 직원이 함께 있으니까 어느 한 방향으로 굳어지는 일도, 마감을 지키지 못해 담당자에게 원망을 듣는 일도 줄었다. 어쨌거나 잘 진행될 때든 고민할 때든 디자인이라는 일에는 '생각하는 시간'이 많이 소요된다.

다시 그림 이야기로 돌아오면, 밑그림을 그리거나 계획을 세우는 시간이 전체의 20퍼센트를 차지한다. 나머지 80퍼센트는 본 작업이 끝없이 이어지는데, 그림을 점점 완성하는 과정을 맛볼 수 있어서 일을 해도 즐겁다. '여기는 조금 더 이렇게 그려볼까' 하며 그림을 그리는 시간은 마법 속에 뛰어드는 감각이다. 정리하면 그림을 그릴 때는 고민하고 기획하는 시간이 20퍼센트, 작업 시간이 80퍼센트라고 할 수 있다.

디자인할 때는 이 비율이 반대로 작용한다. 디자인 작업은 컴퓨터로 한번에 완성되기도 해서 만드는 시간이 전체의 20퍼센트다. 그리고 어떤 형태로 구현할지 고민하

는 시간이 80퍼센트를 차지한다. 손그림은 그리면서 서서히 완성되기 때문에 생각하는 일과 그리는 일이 일체화되어 있다. 반면 디자인은 어느 정도 생각을 발전시켜 몸통이 만들어진 상태에서 작업이 이루어진다. 손그림과 디자인은 삶는 요리와 튀기는 요리처럼 다르다.

하지만 고민한다고 해서 늘 논리적인 결론까지 끌어내지는 않는다. 이를테면 어떤 일을 진행하는 방향에 세 가지가 있는데 그중에서 A에 대해 고려한다고 가정하자. 그렇다고 A가 몇 가지로 나뉘어 있는지, 그 안에서 이것은 좋고 저것은 좋지 않다는 식으로 모든 걸 생각하고 있지는 않다는 말이다.

『원소 생활元素生活』이라는 책을 썼을 때를 떠올려 보겠다. '원소의 성질과 효용을 그림으로 즐겁게 해설한다'는 것이 본래 이 책의 골자다. 원소 110여 개를 한 쪽씩 그림으로 설명하면 110쪽 정도가 되고, 머리글과 마치는 글을 포함해 126쪽으로 정리하면 일단 책꼴을 갖춘다. 하지만 그러면 '그림이 재미있는 원소 책'은 되는데 여기서 말하는 재미란 '그림이 예쁘다' 그 이상은 아니었다. '원소란 이런 것이구나!' 하며 실감할 수 있는 즐거움은 아무리 그려도 잘 나오지 않았다.

이 시점에서 원소에 대한 솔직한 느낌을 말로 표현하는 작업을 시작했다. '솔직히 흥미가 없다.' '원소를 좋아하

는 남자는 여자에게 인기가 없다.' '하지만 활성산소나 칼슘 같은 용어가 갑자기 일상생활에서 툭 튀어나온다.' 이런 소소한 감상을 문장으로 만들거나 주요 단어를 종이에 적으며 머릿속에 대충 나열해갔다.

우선적으로 말할 수 있는 부분은 원소를 둘러싼 논의가 공감할 만한 현실과 동떨어져 있다는 점이었다. 담당 편집자가 그림으로 재미있게 보여주고 싶다는 말은 결국 그 간극을 줄이고 싶다는 의미일 거라고 생각을 발전시켰다. 그러다 보니 『원소 생활』이라는 제목 안이 나왔다. 아예 노골적으로 원소와 생활을 엮으면 되겠다는 단순한 아이디어였다. 일단 방향이 잡히자 기본 구성인 126쪽뿐 아니라 우리 주변에 있는 것부터 건강이나 죽음까지 사고가 확장되었다. 다양한 주제를 포함해 원소를 설명하는 해설 페이지를 만들다 보니 갑자기 내용을 읽고 싶은 마음이 들었다.

사실 제목과 전체 구성은 의외로 빨리 완성되었지만 이 책의 주가 되는 원소 해설 페이지에 대한 아이디어가 나오지 않아 한 해를 좌절하며 보냈다. 이 부분에 획기적인 장치가 있어야 흥미를 유발할 수 있었다. 분명 아이디어가 필요하다는 상황은 인식하고 있었지만 정작 그게 무엇인지 몰랐다. 그런 경우는 대개 내 지식이 부족할 때였다. 원소와 생활을 연관 지어 책의 내용을 구상하는 일은 이미 있는 정보를 재편성하면 어느 정도 완성된다. 하지만 원소를 더

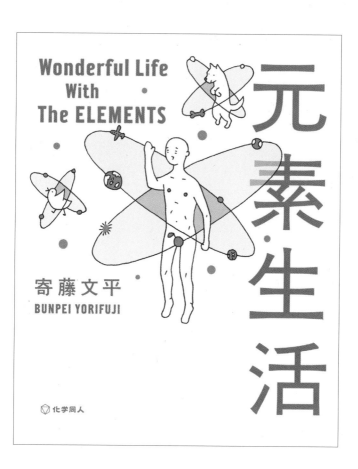

Wonderful Life
With
The ELEMENTS

寄藤文平
BUNPEI YORIFUJI

元素生活

化学同人

『원소 생활』

요리후지 분페이, 가가쿠도진化学同人

재미있게 보여줄 아이디어는 원소에 대한 지식이 없으면 좀처럼 나올 수가 없는 법이다.

　편집자는 당시 인기 있던 책『원소 주기-미소녀와 함께 배우는 화학의 기본元素周期 萌えて覚える化学の基本』을 자료로 주었는데 원소를 애니메이션 미소녀 캐릭터로 의인화한 책이었다. 그 책이 잘 팔렸기 때문에 캐릭터로 디자인하는 것도 고려해볼 수 있지 않겠냐는 생각이었을 뿐 그걸로 가자는 이야기는 아니었다. 고백하건대 나는 캐릭터화나 의인화를 별로 좋아하지 않는다. 무언가를 해설할 때 자주 사용되는 방식이지만 대부분 왜 그 캐릭터여야만 하는지에 대한 이유 없이 단지 '감정을 기호화'하고 있기 때문이다. 만약 자신이 그렇게 만들어진 캐릭터라면 너무 슬프지 않을까. 캐릭터 이야기를 하면 길어지니까 여기서 줄이겠다. 하지만 원소를 캐릭터로 만든다면 개인적인 해석이 일절 들어가지 않은 방법으로 만든 것이어야 한다고 생각했다.

　당시 교토에 있던 편집자는 한 달에 한 번씩 다양한 자료를 들고 일부러 내가 있는 곳까지 와 주었다. 처음보다는 원소에 대해 자세히 알게 되었지만, '텅스텐tungsten*은 매우 딱딱해서 철을 자르는 공구로 사용된다'는 지식이 생겼다고 해서 좋은 아이디어가 떠오르지는 않았다. 캐릭터화는 강력한 방법이기 때문에 가능할 수도 있겠다고 생각했지만, 아무리 읽어도 재미없고 캐릭터로 표현할 마음도 생기

* 주기율표 제6족 원소의 하나. 크로뮴족에 속하는 전이 원소로, 흰색이나 회색을 띠고 광택이 있으며, 순수한 것은 잘 늘어나고 녹이 슬지 않는다.

지 않는 것이 문제였다. 이 책은 내가 맡을 만한 일이 아닐
지도 모른다는 생각마저 들었다.

편집자에게 '주기표'는 왜 '주기'인지 물었다. 책에는
원자의 가장 바깥쪽 궤도를 도는 가전자의 수나 그에 따른
성질의 변화를 설명하고 있지만 정작 '주기'라는 말은 나오
지 않았다. 그런데 일람표에는 '주기표'라고 쓰여 있었다.
학교에서 배운 기억도 없었다. 아마 초보적인 지식이겠지
만 적어도 내게는 생소했다. 편집자는 가벼운 원소부터 순
서대로 나열하면 주기적으로 같은 성질의 원소가 나타나기
때문에 '주기표'라고 부른다는 사실을 알려주었다. 그의 설
명을 듣는 순간, 캐릭터를 만들 수 있겠다고 직감했다. 그리
고 앉은 자리에서 수소부터 순서대로 캐릭터를 만들었다.

가벼운 원소는 날씬하게, 무거운 원소는 뚱뚱하게, 원
소의 성질은 머리 모양으로 나누었다. 그러면 주기표로 만
들었을 때 같은 머리 모양의 캐릭터가 수직으로 나열된다.
한눈에 주기표의 의미를 파악할 수 있는 것이다. 또 캐릭터
의 모양이 그대로 원소와 직결되기 때문에 주관적인 해석
이 아니라 있는 그대로의 원소를 표현할 수 있었다. 나는 드
디어 확신이 생겼다.

책은 '재미있는 그림으로 원소를 해설한다'에서 '원소
의 성질을 캐릭터로 표현하고, 그 캐릭터의 조형을 통해 해
설한다'라는 야심에 찬 아이디어로 한 단계 발전했다. 원소

의 무게와 성질을 일러스트레이션 모듈로 표현한다는 매우 단순한 아이디어로 '캐릭터가 귀엽다' '캐릭터의 인상이 원소의 성질 그 자체를 나타낸다' '알기 쉽다' '외우기 쉽다' '친근하게 느껴진다'가 전부 실현되었다. 새로운 것을 발견하는 놀라움도 있는 데다가 원소의 지식도 얻을 수 있으니 이 디자인이라면 독자가 흥미롭게 느낄 게 분명했다.

불현듯 좋은 아이디어가 나오면 나조차도 그 결과물을 빨리 보고 싶어진다. 그때부터는 구체화하기 위해 하나하나 형태로 만들기만 하면 된다. 『원소 생활』이 그 대표적인 일화이지만, 아이디어를 떠올릴 때마다 비슷한 감정을 느낀다. 아이디어를 생각한다는 것은 '기다린다'라는 감각에 가까운 것 같다.

이것저것 시도하다 보면 '뭔가 이건 아닌 것 같은데……' 라는 생각이 들어도 계속하게 된다. 그때는 잠시 내려 놓자. 아이디어를 꼭 머리로만 생각하는 것은 아니니까 말이다. 그렇다고 아이디어 신이라도 내린 것처럼 수동적일 필요는 없다. 누군가가 아이디어를 낼 때 어떻게 하느냐고 물으면 마냥 기다린다고 대답한다. 짧은 시간에 확실하게 아이디어를 떠올리는 방법 따위는 없다. 언뜻 떠오른 듯 보여도 그 사람이 여러모로 생각하던 데에서 나오기 마련이다. 단지 우연히 나타나서 정작 본인도 왜 그 아이디어가 떠올랐는지 이유는 잘 모를 뿐이다.

슬럼프는 랜덤 신호처럼 찾아온다

이번에는 일하는 시간을 어떻게 활용하는지 말해보자. 나는 규칙적인 시기와 엉망진창인 시기를 번갈아 보낸다. 스스로 조절하지는 않는 편이어서 아무래도 필요에 따라 달라진다. 그나마 흐름이 깨지지 않을 때 건강하게 지낼 수 있는 것 같다.

한번 속도가 나기 시작하면 이대로 영원히 멈추지 않아도 재미있겠다 싶을 때가 있다. 대부분 내 책을 쓸 때인데, 밤낮 구분 없이 황당한 시간대에 일하곤 한다. 다만 정신적인 리바운드rebound*가 있어 엉망인 상태가 일단락되면 더 이상 진전되지 않는 경우도 있다. 그럴 때면 생활 주기가 정상으로 돌아와 아침을 먹기도 한다.

나는 가끔 글을 쓴다. 그런데 글을 쓰다 보면 무언가 중요한 것에 닿지 않는 상태에 빠진다. 이럴 땐 어떻게 해도 딱 맞는 표현이 떠오르지 않는다. 손에 박힌 가시가 도저히 빠지지 않는 기분과 비슷하다. 겨우 가시에 닿았는데 잡을 수 없다면 갑자기 구역질이 나지 않겠는가. 다들 공감이 가는 상황일 것이다. 그래서 원점으로 돌아가 진짜 필요한 부분만 쓰려고 글을 지우다 보면 할 말이 남지 않게 된다. "이제 틀렸어." 이 단계에 이르면 두뇌 회전도 되지 않고 통찰력도 없다고 판단해 한동안 내버려 둔다. 마찬가지로 디자

* 농구나 배구와 같은 구기 종목에서 공이 어딘가에 맞고 튀어 나오는
 상황을 말한다.

인 일에서도 방치해야 하는 상황이 어쩔 수 없이 생긴다.

　제 실력을 발휘하지 못하는 정체기는 누구에게나 있다. 특히 일할 때 오는 슬럼프는 예측 불가능한 랜덤 신호와 같다. 0과 1 중에서 어느 쪽으로 보내올지 알 수 없는 랜덤 신호에는 규칙성이 없다는 규칙성이 있다. 그러므로 슬럼프가 와도 어떻게 빠져나올지 별로 고민하지 않는다. 이를테면 0이 계속되고 있는 상태라고 인식하고 1이 올 때까지 기다리는 카드를 꺼내 들고 승부를 계속한다.

　슬럼프에 빠지면 무조건 내가 생각할 수 있는 선에서 가장 안정된 방법으로 일을 진행한다. 새로운 문맥을 파헤치는 야심은 접어두고 절대로 문제가 생기지 않으면서 확실하고 안전한 방식으로 완성한다. 내 손에 든 카드에만 초점을 맞추고 표현에 대한 무리한 욕심은 무시하며 가는 것이다. 어차피 발상이란 뇌의 전기신호에서 비롯된 것일 테니 언젠가는 1이 오겠지 하는 마음으로 일을 계속한다. 지금까지 이렇게 해서 슬럼프에서 벗어나지 못한 적은 없다. 역시 발상을 '기다리는' 과정은 디자인이라는 일에서 빠질 수 없는 일인지 모른다.

　이런 요령을 조금 더 젊었을 때 깨달았다면 얼마나 좋을까. 대학 시절에 나는 걸작이나 높은 기준을 달성하는 일만 노리다가 뜻대로 잘 되지 않아 결국 과제를 완성하지 못하는 사람이었다. 홈런 아니면 아웃이라며 9회 말까지 방

망이 한번 휘두르지 않고 와 버리는 것처럼 말이다.

그런데 실무를 하며 움직일 수 없는 곳에서도 한발 나아갈 수 있게 되었다. 확실한 미션이 주어지고 스스로 할 수 있는 일을 하나씩 쌓아가는 과정이 있었기 때문이다. 나는 홈런을 치고 싶다는 마음은 여전하지만, 눈앞에 다가오는 번트를 쳤다. '공이 이렇게 닿는구나, 홈런만 노렸지 공이 어떻게 닿는지조차 잘 몰랐어.' 이런 사실을 깨달으며 점차 홈런을 칠 수 있는 실력이 생긴 것 같다.

사실 아무 문제 없이 잘 되는 방식으로 가장 좋은 것을 만든다 해도 늘 자잘한 아이디어가 필요하다. 다양한 상황을 대면해야 해서 의외로 힘들 수도 있다. 반대로 별 기대 없이 만들었는데 완성하고 보니 생각보다 더 훌륭할 수도 있고, 그것이 계기가 되어 슬럼프에서 벗어나기도 한다.

외부와의 연계도 제작의 일부

하쿠호도에서 시키는 대로 다 하는 수습생처럼 일을 시작해서일까, 나는 일할 때 관련되는 사람과 되도록 사람 대 사람으로 소통해야 한다고 믿는다. 그래서 예전부터 '디자이너에게 시키겠다'라는 식의 말투는 지양한다. 설사 나쁜 마음으로 한 말이 아니더라도, 조금 더 나은 표현을 사용하

면 조직에서의 관계가 더 원만해질 거라고 생각한다. 나는 인쇄소 직원들과 친밀한 관계를 맺고 일해왔다. 햇병아리 시절부터 발주를 많이 했기 때문에 그들과 자주 어울릴 수밖에 없었다. 게다가 인쇄를 좋아해서 바니시varnish를 바르고 먹을 올리면 색이 잘 나오는 경우가 있다는 점*을 알게 되는 것도 재미있었다. 작은 기술을 소홀히 하지 않는 사람이 주변에 많았고 이런 관계를 통해 많은 걸 배웠다.

인쇄소를 드나들며 느낀 점이 있다면 역시 소통이 중요하다는 것이다. 이를테면 광고 포스터를 제작할 때 이 광고의 목적이 무엇인지 공유하면 색 교정 품질이 눈에 띄게 좋아진다. 그래서 발주할 때 "이 디자인은 이런 목적을 가지고 이런 기획으로 이렇게 촬영해 만들었습니다." 하고 자세히 설명한다. 원하는 결과물을 내려면 그것을 만드는 사람에게 왜 여기는 선명해야 하고 왜 여기는 이런 피부색이 나와야 하는지 이야기해줘야 한다고 판단했기 때문이다. 실제로 제작에 도움이 되는지는 모르지만, 작업에 대해 자세히 설명했을 때와 그냥 "좀 밝게 부탁합니다."라고 했을 때는 그만큼 품질 차이가 난다.

다양한 분야의 사람들과 협업하다 보면 다들 디자이너라는 존재를 생각보다 귀찮아한다고 느낄 때가 있다. 가령 인쇄소에는 인쇄소만의 상식이 있다. 그러니 외부 사람이 인쇄 공정을 확인하러 오면 기분이 그다지 좋지만은 않

* 일반적이지는 않지만 일본에서 사용되는 인쇄 공정. 잉크를 잘 흡수하는 종이를 사용할 때, 바니시 코팅 때문에 흡수가 잘 되지 않아 검정색이 깨끗하게 나온다.

은 것이 당연하다. 그런데도 디자이너는 오히려 자신이 일부러 신경 써서 인쇄소까지 와준 거라고 믿는다. 매일 정해진 순서를 차근차근 밟아가는 인쇄소의 업무 현장에 낯선 사람이 어슬렁어슬렁 나타나서는 더 선명하게 해달라는 둥 뭐라는 둥 건방지게 행동하면 '이 녀석을 확 끌어내버릴까 보다' 하고 생각하게 되지 않겠는가.

색 교정지에 교정 내용을 적을 때도 명령형보다는 '부탁합니다'라고 쓰거나 누가 보더라도 이유를 명확하게 알 수 있도록 지시한다. 이는 인쇄에서뿐만 아니라 다른 분야에서 일하는 사람과 소통할 때도 기본이다. 인쇄기를 다루는 이들 중에는 그 일의 내용을 충분히 이해하고 있는 사람도 있지만 그렇지 않은 사람도 있다. 그러므로 전문적인 내용을 주문하기보다는 기초적인 부분을 확인하는 것이 더 중요하다. 나는 제대로 하고 있다고 생각했는데도 그렇지 않았던 경험을 통해 절실히 느꼈다.

나도 처음에는 건방진 태도를 보였다. 인쇄소에서 아르바이트했던 경험이 있어 인쇄 문화에 경의를 표하는 한편, 마음 한구석에 '인쇄소는 하청업체다'라는 생각을 안고 있던 것이다. 광고 업계에서 말단으로 일하는 울분이 있어서였을까, 언젠가 규모가 큰 광고의 색 교정을 하면서 "완전히 엉망이잖아요!" 하고 무시하듯 쏘아붙인 적이 있다. 아버지뻘이었던 당시 인쇄소 직원은 침착하게 "그렇게 안

좋은가요?" 하고 물어왔다. 감정적으로 맞서지 않은 그의 대처 방법 덕에 오히려 내가 말실수를 했음을 깨닫고 움찔했다. 게다가 다시 보니 엉망이라고 질책할 정도로 나쁘지도 않았다. 당시에는 교정 내용을 빨간 글씨로 자세하게 적는 일에서 미학을 느끼고 있던 터라, 내용을 아무리 많이 적어도 좀처럼 생각대로 반영되지 않는 현실에 짜증이 나 있었는지도 모른다.

일을 하다 보니 그저 빨간 글씨를 적는다고 색 교정이 나아지지는 않으며, 그렇게 해야 하는 이유와 목표를 명확하게 하는 일이 더 중요하다는 사실을 깨달았다. 이때부터 나는 빨간 글씨를 줄였고 거의 쓰지 않게 되었다. 인쇄소 직원에게 직접 말해 문제가 없으면, 인쇄 과정을 일부러 보러 가지 않아도 될 정도가 가장 좋은 상태라고 생각했다. 나는 지금도 되도록 인쇄 감리를 보러 가지 않는다. 전문가에게 맡기면서 현장에 가서 지켜본다는 것 자체가 조금 이상하지 않은가. 꼭 현장에서 봐야 한다면 나의 색 교정이 실패한 것과 다름 없다고 여기는 편이다.

나는 인쇄소마다 어떤 특색이 있는지 파악하고 이해할 수 있게 되었다. 그래서 각 특색에 맞춰 수정 내용을 적는 방식도 바꾸었다. '저 인쇄소는 이렇게 말하면 좋아지는데 이 인쇄소는 같은 방식으로 적어도 전달이 잘 되지 않으니 다른 방법을 써보자.' 최종적으로는 사용하는 기호나 말을

되도록 간결하게 하고 '잘 부탁합니다'라고 한 줄 넣는 것이 나름의 스타일이 되었지만 말이다.

기획 의도를 설명하는 일과 더불어 인쇄소의 영업 담당자에게 내용을 이해시키는 방법도 효과적이다. 교정 내용을 일일이 다 적으면 상대방은 스스로 생각하지 못하게 된다. 빨간 글씨가 적힌 교정지를 인쇄소에 가져갔다가 완성된 인쇄물을 가져오는 것만으로는 원하는 품질로 고쳐지지 않기 때문에 늘 2교, 3교까지 갔다. 그보다는 함께 일하는 구성원으로서 각자 맡은 역할을 제대로 수행하겠다는 마음을 공유하는 일이 중요하다. 구현하고자 하는 결과물에 적합한 인쇄소와 이쪽의 의도를 정확하게 파악하는 인쇄 전문가만 알고 있다면 더 이야기할 게 없다.

사실 제판製版한 것을 여러 인쇄소에서 찍을 때도 있다. 그런 경우에는 디자이너가 하는 말은 거의 귀담아 들을 수 없다. 그러므로 큰 목표를 전달하고 그 기준에 맞춰가는 것이 전체적으로 수준을 올리는 가장 좋은 방법이다. 일일이 빨간 글씨로 교정 내용을 적는 것으로는 일의 규모가 클수록 관리하기가 어렵다.

이러한 경험은 일하는 방식에도 영향을 끼쳤다. 가령 지시를 내릴 때도 대략적인 방향을 전달하는 일을 가장 먼저 한다. 개별적인 판단은 인쇄소에 맡기고 최종 단계에서 개입하는데, 까다롭게 보긴 하지만 정밀한 공예품처럼 만

들어야겠다고는 생각하지 않는다. 사실 이런 말을 하는 것 자체가 까다로운 걸지도 모르겠다.

하지만 분명 제판에 오류가 있음에도 제판 문제가 아니라 원래 데이터가 이상하다고 오리발을 내미는 사람이 있다. 이럴 때는 제대로 일하려는 마음이 없다고 보여 화가 나기도 한다. 확실히 아니라고 느끼면 다른 인쇄소에 부탁할 수밖에 없다. 실제로 궁합이 잘 맞지 않는 인쇄소에 연속 간행물을 의뢰했을 때, 다섯 시간이나 들여 교정을 했는데 처음과 거의 변화가 없던 적도 있다. 심지어 다시 다섯 시간 들여 똑같은 내용의 요청 사항을 적었는데도 또 다시 작업하게 되었다. 아무래도 안 되겠다 싶어 다른 인쇄소에 의뢰했더니 교정 한 번으로 수정 없이 완성해주었다.

물론 일하다 보면 여러 사정으로 인쇄소를 고를 수 없는 경우도 있다. 그렇다고 친분이 있거나 마음에 드는 인쇄소를 정해 그곳에만 의뢰하는 것도 별로 좋은 선택은 아니다. 인쇄소마다 저마다의 방식이 있으므로 그 방식을 이해하고 더 완성도 있게 만들어가는 것이 중요하기 때문이다. 하나의 완전한 제작물을 만들기 위해 그 안에서 엇갈리는 기쁨과 슬픔까지 포함해 마음을 다하면 그걸로 충분하다.

마른 잎이 떨어지고 시트를 활짝 펼치듯

디자인을 생각하는 일은 반드시 논리적으로 판단하는 행위가 아니다. 말로 하면 진부해질 만한 이미지를 떠올리는 것도 중요하다. 의미가 온전히 전달될지 모르겠지만 디자인을 감각적으로 인식하는 방법을 전하고자 한다.

좋은 디자인이 무엇인지 묻는다면 '변하지 않는 것'이라고 대답하는 사람이 있을 것이다. 분명 변하지 않는 디자인도 있다. 기본에 충실한 디자인은 오랫동안 변하지 않는다고 생각한다. 좋아하는 디자이너 이시오카 에이코石岡瑛子는 '타임리스timeless'라는 표현을 사용한다. 그는 시대에 뒤떨어지지 않고 영원히 지속할 수 있는 디자인을 하려면 어떻게 해야 하는지에 대해 자주 언급한다.

하지만 내가 생각하는 '변하지 않는다'는 개념은 조금 다르다. 디자인을 직접 창조하기보다는 이미 지속하고 있는 디자인을 발굴한다는 느낌, 새로운 타임리스 디자인을 만드는 쪽이 아니라 이미 긴 시간 지속되어온 디자인의 맥을 이어가는 것에 가깝다. 이 부분을 먼저 제대로 할 수 있어야 그다음도 있다고 생각한다. 나 역시 아직 그 단계에 이르지 못했다. 이미 알고 있는 타임리스 디자인을 확실히 지속하도록 만드는 데에도 시간이 걸리기 때문이다. 실제로 디자인이 다양하게 변화하는 동안 그다지 변하지 않는

보편적인 부분이 있다는 사실을 이해한 지 얼마 되지 않았다. 디자인을 한 지 이십 년이 지난 지금에서야 '어떤 디자인이 남을까, 이 부분은 확실히 남겠구나' 하는 것을 조금 알게 된 정도다.

다음 장에서 자세히 다루겠지만 북 디자인에 대해 느끼는 바를 말하자면, 지나치게 감각적이어서 이해하기 어려울지 모르지만, 머릿속에 떠오르는 이미지는 '숲이 있고 마른 잎이 떨어지는 풍경'이다. 마른 잎이 떨어질 때 잎이 떠 있는 느낌이 북 디자인이라고 표현하면 충분할까.

마른 잎은 다른 장소에서 가져온 게 아니라 무조건 그 장소에 있는 나무에서 떨어진 것이어야만 한다. 마른 잎이 떨어지는 곳에는 여러 요인이 서로 복잡하게 작용한다. 잎은 필연적으로 '그곳'에 착지한다. 여기서 말하는 '그렇게 되도록 해서 존재한다'라는 의도가 느껴지는 책이 좋다. 이때 마른 잎 자체가 강한 인상을 주는지는 상관없다. 벌레 먹은 느낌이 좋다거나 남아 있는 잎맥의 형태가 마음에 든다거나 하는 개인적인 취향은 있겠지만 마른 잎이 툭 하고 떨어지는 느낌만큼은 변함없이 넣고 싶다.

하지만 어떤 잎을 두고 '잎맥을 더 곧고 확실하게 넣어서 가공하자'라든지 '벌레 먹은 구멍 모양을 조금 더 부드럽게 하고 싶다'라는 계산이 들어간 '아름다운 마른 잎'에는 위화감을 느낀다.

소설 『유스케祐介*』를 예로 들겠다. 록밴드 크리프하이Cree-pHyp의 보컬이자 작가인 오자키 세카이칸尾崎世界観은 자신의 이야기를 소설로 썼다. 세카이칸의 글을 본 편집자는 훌륭하다고 판단해 책을 만들어 서점에 내놓았다. 이 일련의 과정은 잎이 자라고 마르고 휘날리다가 결국 툭 떨어지고 마는, 하나로 연결된 운동 감각이다. 이때 디자이너로 투입된 나는 제3자가 아니다. 특정한 장소에 떨어져야 한다고 떨어지는 방식을 계산하거나 송풍기로 바람을 보내 조절하는 것도 내 역할이 아니다. 그저 운동의 일부다.

나에게는 나의 움직임이 있고 내가 관여하는 것에 그 움직임이 작용해도 좋다고 생각하지만, 단지 그 작용이 부자연스럽고 인공적이지 않았으면 한다. 가짜 마른 잎을 만들거나 아름다운 낙하 곡선에 맞추려고 일부러 손으로 떨어뜨리는 일은 하고 싶지 않다는 뜻이다. 이 책의 디자인은 그런 점에서 제대로 작용했다고 말할 수 있다.

고백하건대 나는 논리적이지 않다. 사람들에게 생각한 바를 말로 전달해야 할 때는 논리적이어야 하므로 그렇게 이야기하는 버릇이 있을 뿐이다. 하지만 마른 잎과 같은 감각으로 사고하는 것이 본래 나의 모습이다.

침대 시트를 가는 일도 비슷한 감각을 준다. 양손으로 좌우 끝을 잡고 활짝 펴면 공기가 들어가서 일시적으로 형태가 생긴다. 하지만 시트 아래에 가끔 실수로 베개가 놓여

* 무명 밴드의 일원이었던 주인공이 유명 밴드의 보컬 '오자키 세카이칸'
 으로 성장해가는 과정을 그린 자전적 소설이다.

있으면 금세 기류가 흐트러진다. 그래서 시트가 부풀었을 때의 곡선이 마음에 들지 않게 된다. 시트의 끄트머리만 잡고 있는데, 표면의 작은 움직임과 손끝에 전해지는 압력만으로도 뭔가 잘못되었음을 느낀다. 생각대로 되지 않을 때 아래에 무언가가 있다는 것을 직감으로 알아채는 것이다.

레이아웃을 잡을 때도 마찬가지다. 가끔은 뭔가 이상하다는 느낌이 든다. 생각처럼 잘 되지 않을 때는 '아래에 뭔가 들어 있나' 하고 살핀 뒤 살짝 피해 다시 시트를 까는 느낌으로 다룬다.

열심히 표현했는데 무슨 말을 하고 있는지, 잘 전달되고 있는지 전혀 모르겠다. 이 정도로 해두겠다.

북
디
자
인
에 관
하
여

북 디자인은 비평이다

지금까지는 북 디자인과 연결된 구체적인 사례를 통해 전반적인 디자인 작업과 업계에 대해 이야기했다. 여기서부터는 북 디자인이라는 일에 관해 조금 더 상세한 생각을 전하려고 한다.

'책'에는 실용서와 여행서, 문학에서 만화까지 다양한 분야가 있고 저마다 어울리는 디자인이 있다. 담당하는 디자이너에 따라 사고방식이나 가치관이 모두 다르기 때문에 이 이야기는 어디까지나 개인적인 상황에 해당한다.

나는 북 디자인에 디자인의 원리가 모두 들어 있다고 생각한다. 원래부터 책을 좋아하고 북 디자인이 재미있기도 하지만, 다양한 작업을 통해 그 원리를 탐구하고 싶다는 마음이 크다. 책을 디자인하는 일에는 여러 장점이 있다. 그중에서도 표현물로서 안정적인 토대를 지닌다는 점이 대표적이다. 책은 무언가를 전하고 남기는 일을 역사적 토대로 한 매체다. 이는 문자와 그림이 담긴 것을 손에 들고 펼쳐 읽는 행위, 즉 종이책이 지닌 고유한 인터페이스interface다. 그리고 이를 폭넓게 확산하고 경제적인 가치로 바꾸는 '서점'이라는 공고한 플랫폼platform이 있다.

인터넷 세계에 눈을 돌리면, 웹사이트 형식이나 인터넷 사용 방법은 하루가 다르게 변화하고 있다. 이런 속도라

면 5년 뒤 컴퓨터가 존재할지조차 알 수 없다. 즉 '토대'로서는 매우 불안정하다. 그와 비교하면 책은 세상에 등장한 이래 긴 시간 동안 통용되었을 만큼 안정적인 토대를 가졌다고 할 수 있다.

어떤 내용물텍스트을 어떤 형태종이책로 만들 것이냐를 비롯해 그것을 어떤 매장대부분은 서점에 둘 것인가 결정하기까지, 책은 매체로서 양식이 안정되어 있다. 북 디자이너의 입장에서 생각한다면 과거의 경험과 이전 사람들의 작업을 되돌아보고 활용하기 쉽다는 장점이 있다. 책을 디자인하면 사고를 축적하고 성숙시키면서 진정한 디자인의 세계로 들어선다고 느낀다.

어떤 사고방식이든 책을 통해 표현할 때 상당한 자유가 허용된다. 인터넷에서는 문제가 될 만한 내용도 책이라면 앞뒤 문맥과 함께 제대로 전달되기 때문에 표면적으로 비난 받을 상황이 야기되지 않는다. 이는 긴 시간에 걸쳐 공유되었고 많은 사람이 지켜온 소중한 가치다.

내용에 따라 달라지지만, 내가 디자인한 책이 다른 책과 비슷한 판형에 비슷한 가격대, 비슷한 진열 방식을 취하고 있으면서도 매출과의 관계가 잘 보인다는 점도 좋은 면이다. 책만큼 오랫동안 디자인과 관련되어온 분야는 그리 많지 않다. 의식주를 상징하는 건물, 의복, 요리와 동등한 위치에 있을 정도로 근본적이다. 이러한 거대한 토대 덕분

에 현대 디자인을 사정거리 안에서 파악할 수 있고, 내용과 대상에 대해 어떤 디자인이 필요한가 하는 근본적인 물음에도 제대로 답할 수 있다.

반면 단점도 있다. 수많은 매체에서 판매 부수 등을 들며 출판문화가 이미 후퇴했다고 보도한다. 또한 동네 서점이 문을 닫아야만 하는 상황이 이어지고 대형 서점조차 경영난에 허덕인다는 보도가 자주 들린다. 책을 둘러싼 견고한 토대가 앞으로도 지속될지 알 수 없다고 말한다.

굳이 이런 이야기를 하는 이유는 디자인이 환경의 변화에 민감한 일이기 때문이다. 따라서 좋은 면뿐 아니라 그 이면도 짚으면서 '현시점에서 할 수 있는 디자인은 무엇인가?' 하는 데까지 사고를 발전해가야 한다. 시류와 동떨어지면 디자인도 활력을 잃는다.

개인적인 의견으로는 아무리 많은 일이 일어난다고 해도 책은 사라지지 않으리라 생각한다. 책은 매우 단순한 인터페이스다. 그런데도 매우 다양한 내용과 변화의 씨앗을 품고 있다. 거시적인 시선으로 볼 때 결국 살아남는 것은 책처럼 단순하고 다양한 것이 아닐까 한다. 하지만 어쩌면 북 디자인을 하는 이유는 없어질지 모른다. 가령 어떤 마술 같은 기술이 등장해 각자 좋아하는 책 표지를 씌울 수 있게된다면 그 편이 훨씬 더 단순하고 다양하기 때문이다.

실제로 디자인에 관한 지식이 조금 더 세상에 퍼지면

디자이너가 아니더라도 책 표지 정도는 직접 만들 수 있게 된다. 하지만 한편으로 책은 누군가가 말하고 싶은 것을 전하는 매체이므로 읽는 사람이 북 디자인까지 맡는다고 하면 너무 복잡해진다. 역시 북 디자이너가 존재해 책 한 권을 표현하고 그것을 받아들이는 편이 단순할 것이다.

어쨌든 미래의 북 디자인은 반드시 현재와 같은 모습은 아닐 가능성이 크다. 지금은 수많은 책이 서점에 진열되어 '표지에 끌려 구매하는' 문화가 기능하지만, 그 또한 기본적으로 출판 환경이 탄탄하기 때문에 생기는 다양성이다. 그 토대가 변화한다면 더욱 단순하고 다채로운 모습으로 바뀔 것이다.

영국 록밴드 비틀스The Beatles처럼 직접 디자인한 앨범 재킷으로 연출하는 방법도 있겠다. 소설가 니시 가나코西加奈子의 『사라바さらば』는 작가가 직접 책 표지에 들어갈 그림까지 그렸다. 에너지라고 할까, 한 사람이 지닌 강인함이란 정말 단순하지 않은가. 독자도 책을 읽으면서 그의 열정까지 받아들이고 있음을 분명 느낄 수 있을 것이다. 나는 역시 그런 게 본질적인 디자인이라고 생각한다. 니시 가나코는 그림만 그렸지만, 소설가 나츠메 소세키夏目漱石는 스스로 '조샤지소著者自裝'*라며 디자인하기까지 했다.

현재 존재하는 출판과 책의 형태가 변해도 책은 남는다면, 오늘날 북 디자이너는 무엇을 하면 될까? 그렇게 생

* 자신이 쓴 책을 직접 디자인한다는 의미로, 실제로 나츠메 소세키는 단편 『마음こころ』 초판본을 디자인한 바 있다.

각했을 때 디자인이 얼마나 참신한지, 서점에서 어떻게 눈에 띌지 같은 고민은 아마 의미를 잃을 것이다. 책이 어떤 방식으로 존재해야 하는가에 대한 물음이 무게를 더한다. 하지만 동시에 그런 근본적인 물음 자체가 여전히 북 디자인을 하는 이유이기도 하다.

그럼 조금 더 현실적이고 구체적인 이야기를 해보겠다. 북 디자인은 책 몇 권을 동시에 진행하면서 2-3주 간격으로 완성하는 공정이 대부분이다. 생각을 많이 해야 좋은지 묻는다면 반드시 그렇지도 않아서 한번에 떠올라 잘 진행되는 경우도 의외로 많다. 그리고 분야나 종류에 상관없이 거의 비슷한 작업 과정을 거친다. 먼저 책의 원고를 읽으면서 원고의 성질과 쓰인 동기를 파악하기 시작한다. 지금까지 디자인한 책이 천 권에 가깝다 보니 나름대로 원고를 비평하는 눈도 생겼다.

　　디자이너의 관점에서 원고를 읽다 보면 역시 원고에도 등급이 매겨진다. 그러면 자연스럽게 '수준 높은 원고'와 '수준 낮은 원고'가 가려지므로, 모든 원고가 훌륭하다는 거짓말은 할 수 없다. 하지만 어떤 경우에든 원고는 '누군가가 열심히 쓴 것'임을 잊지 않는다. 북 디자인은 거기에 형태를 부여하는 작업이므로 디자이너의 관점에서 원고를 제대로 분석하기 위해 노력한다.

처음 원고를 대면하면 글자가 찍혀 있는 판면版面을 그림처럼 두고 읽어내려간다. 히라가나ひらがな와 한자의 양, 균형 그리고 줄 바꿈의 느낌. 솔직히 말하면 전체적으로 봤을 때 '이빨 빠진 빗'처럼 된 글은 용서하기 힘들 때도 있다. 그 원고가 나쁘다는 의미가 아니라 레이아웃을 잡기에 어렵기 때문이지만 말이다.

그래서 오히려 판면을 제안할 때도 있다. 내용은 진지한데 문자가 배열된 느낌이 좋지 않은 경우다. 『초·반지성주의입문超·反知性主義入門』이 바로 그랬는데 보이는 것과 쓰인 내용의 성질이 맞지 않았다. 경제지 «닛케이 비즈니스 온라인日経ビジネスオンライン»에 연재하던 내용을 받아서 판면을 구성한 것이라 판먼이 '이빨 빠진 빗'처럼 되었다. 하지만 내용이 날카로웠기 때문에 가벼운 느낌을 허용할 수 없었다. 나는 편집자에게 행갈이를 줄이고 행간을 좁히고 싶다고 제안했다. 그러자 내 의견대로 행간을 좁히기 위해 작가가 직접 문장의 군더더기를 없애주었다. 불특정다수의 불만을 사지 않도록 시비나 마찰의 원인이 될만한 요소를 없앨 필요가 있어 일부러 무난하게 쓴 부분이었다. 이런 까닭에 인터넷용 문장은 두루뭉술하게 되기 쉬웠다. 이 원고도 온라인상에서 마찰을 줄이기 위해 장인의 기술을 발휘해 표현을 부드럽게 정리한 상태였다. 하지만 책은 반드시 부드러운 표현을 쓰지 않아도 되었다. 작가와 편집자는 내

용이 날카로워졌다고 기뻐했다. 완성된 책을 봐서는 알기 어렵지만, 본문 설계가 책에 미치는 영향은 이처럼 크다.

그 뒤에 이루어지는 공정은 책에 따라 다르다. 문제없을 것 같았던 템플릿template, 정형화된 양식과 같은 디자인의 방향성이 이미 존재할 때도 있다. 그러면 지금 있는 '템플릿' 중에서 어느 것과 맞을지 혹은 새로운 것이 필요할지 중요한 갈림길에 서게 된다. 디자인할 때 과거에 만든 템플릿이 이미 있다고 하면 실망할지도 모르지만, 템플릿 없이는 일이 무척 어려울 것이다. 템플릿은 '나만의 스타일' '독창성' '오랜 시간을 들여 발견한 유효하고 보편적인 법칙'으로도 표현할 수 있다. 일부러 '템플릿'이라 칭한 이유는 디자인을 실제로 행하는 현장에서 그게 어떤 질質의 것인지 의식하는 순간, 규약이나 디자인을 얽매는 이데올로기가 되어버리기 때문이다. 단순하게 '형태'로 생각하고 싶어 템플릿이라 부르고 있지만, 여러 디자인 작업을 하면서 강력한 템플릿을 발견해가는 일도 디자인의 일부다.

이처럼 우선 내가 가지고 있는 템플릿으로 가능한지 불가능한지 분류한다. 서른 개 정도의 템플릿이 있고 그것을 어떻게 조합해갈지 먼저 생각하는 것이다. 템플릿은 스태프와 일정 부분 공유하고 있으므로 그것을 사용할 수 있을 때는 '이 느낌으로 가자'고 진행하는 일도 많다. 템플릿으로 가능한지 알 수 없을 때는 '사진으로 해보자'라는 식으

로 방향을 설정하고 담당 디자이너에게 맡긴다. 담당 디자이너가 나름대로 디자인을 해오면 그걸 기반으로 발전해간다. 때로는 마음대로 실험해볼 기회도 주어진다.

새로운 템플릿을 만들 때는 어떻게 읽힐지 아직 알 수 없는 단계다. 내가 맡은 디자인은 아니지만 『만약 고교야구 여자 매니저가 피터 드러커를 읽는다면もし高校野球の女子マネ-ジャ-がドラッカ-の〈マネジメント〉を讀んだら』은 경영에 관한 책인데도 애니메이션 풍의 그림이 사용되었다. 그런 책이 잘 팔리면 책 읽는 방식이 바뀐다. 그래서 당시 애니메이션 그림을 사용한 책이 상당히 늘어났던 걸로 기억한다. 새로운 선택지가 생겼기 때문이다. 책을 읽는 체험에 변화가 생기는 북 디자인의 방향성은 곧 새로운 템플릿이 된다. 즉 독자와 책의 관계에 대해 생각하는 일이 템플릿의 본질인 셈이다.

지식 함양을 위한 책을 진지한 태도로 읽고 싶다면 그에 맞는 템플릿이 필요하다. 『베케라이 비오브로트의 빵ベッカライ·ビオブロートのパン』이라는 책은 '제대로 읽고 싶은 사람'을 위해 디자인했다. 작가는 가끔 마니아적인 내용이 나와도 두려워하지 않고 빵 만드는 과정을 상세하게 기술했기 때문에 '제대로 읽기를 바라며' 썼다고 느꼈다. 그래서 그 의도에 맞게 디자인해야 독자가 진지하게 읽을 수 있겠다고 판단했다.

『나는 스님ボクは坊さん。』『스님, 아버지가 되다坊さん、父に

小田嶋隆

超・反知性主義入門

『초·반지성주의입문』
오다지마 다카시 小田嶋隆, 닛케이BP사 日経BP社

ベッカライ・
ビオブロート
のパン

BÄCKEREI
BIOBROT

松崎 太

MATSUZAKI
FUTOSHI

柴田書店

なる。』는 스님 시라카와 밋세이白川密成가 성장하고 성숙해지는 과정을 엮은 책이었다. 나는 두 책 모두 디자인을 맡았다. 이 책들을 『베케라이 비오브로트의 빵』처럼 디자인하면 작가의 심리적 동요를 현재진행형으로 봉인했다는 느낌과 달라진다.

그런 의미에서라도 템플릿은 필요하다. 그 글이 '어떻게 읽히길 원하느냐'는 만드는 쪽의 의도와 '어떻게 읽고 싶은가'라는 독자의 기대 접점을 설계하기 위한 기초이기 때문이다. 다양한 북 디자인을 하지 않으면 템플릿은 발견하기 힘들다. 그러므로 발상보다는 경험이 말해주는 영역이기도 하다.

나도 책을 쓰지만, 책을 쓰는 일에 관해서는 뭘 하고 있는지 잘 모르겠다. 본래 대학 시절에는 잡지나 책을 만들고 싶었다. 단지 콘텐츠를 만드는 일과 디자인하는 일 사이에 전혀 접점이 없었고 가르쳐주는 사람도 없었기 때문에 마음만 앞섰지 방법은 모르는 상태였다. 그렇게 시작한 광고 일은 콘텐츠를 만드는 감각에 가까웠다. 그래서 제작 방법을 배운 뒤 직접 만들 수도 있겠다는 생각이 들었는데 그 시기에 완성한 것이 『쾌변 천국ウンコココロ』이다.

내 책은 왜 썼는지 알 수 없는 종류의 것이기 때문에 책으로 내고 있다고 할 수 있다. 책을 쓰는 일은 디자인할 때와 사뭇 다르다. 디자인에는 왜 하는지 이유가 항상 존재

한다. 목적이 있고 설명을 할 수 있기 때문이다. 하지만 책을 쓰기 시작한 시점을 돌이켜보면 나는 아직 어떤 책을 만들고 싶은지 잘 몰랐다. 그러니까 또 만들고 싶다는 마음이 드는 거겠지만 말이다. 어쩌면 책 모양을 한 '작품'을 만들고 있다는 느낌에 가까울지도 모르겠다. 모든 사람에게 전해지길 바라면서도, 그 전에 '나'라는 사다리가 존재한다면 맨 위에 서서 얼마나 올라왔는지 확인하고 싶기도 하다. 자신의 위치를 확인하고 싶다는 이유에서라면 책을 내는 일도 꽤 괜찮지 않은가. '작품성'에는 분명 그런 의도도 포함되어 있을 것이다.

책을 디자인할 때 어떤 일이든 원고는 대충 다 훑어본다. 너무 상세하게 읽지는 않는다. 차례와 제1장 그리고 궁금한 부분을 간추려 읽는다. 하지만 나도 모르게 몰입되는 원고가 있기 마련이다. 제1장을 읽는 기세로 전체를 다 읽을 때도 있다. 몰입한 책일수록 북 디자인은 어려워진다. 작품에 감정이 이입되면 별로 좋지 않다고 할까, 적당히 무관심하게 대할 수 있어야 곧바로 쓸 만한 아이디어가 나오기 때문에 오히려 작업하기에는 수월하다. 왜 그럴까?

지금까지 한 이야기를 정리하는 개념이기도 한데, 북 디자인을 하는 것이 나에게 '비평'이기 때문이다. 여기에서 말하는 비평이란 비판이나 부정이 아니다. 장단점을 떨쳐내고 객관적으로 파악해야 기능할 수 있는 일이라는 뜻이

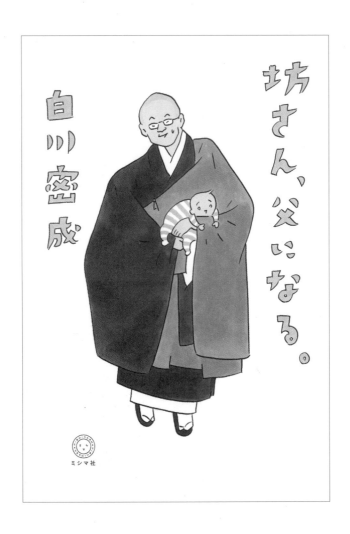

坊さん、父になる。

白川密成

ミシマ社

『스님, 아버지가 되다』
시라카와 밋세이, 미시마샤

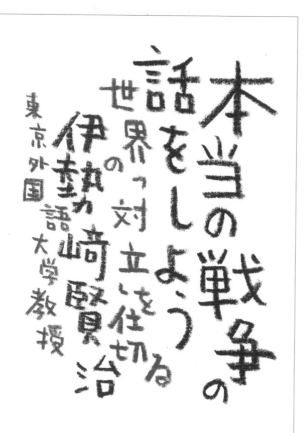

本当の戦争の
話をしよう
世界の"対立"を仕切る
伊勢崎賢治
東京外国語大学教授

朝日出版社

『진짜 전쟁 이야기를 합시다』
이세자키 겐지伊勢崎賢治, 아사히출판사朝日出版社

다. 감정이입을 하면 벗어나기 힘들어진다. 그런 경우에는 함께 작업하는 동료에게 완전히 맡겨버린다. 대략적인 사고는 완성되었어도 내가 맡았으면 자칫 이상한 디자인이 되었을 법한 경우가 있기 때문이다. 마침 잘 떨쳐내 한번에 정리되었다 하더라도 다른 디자이너의 적절한 무관심을 거친 결과일 때도 있다.

책 안으로 내가 들어가 버리면 그만큼 일은 어려워진다. 나처럼 정직한 감상이나 비평을 기점으로 디자인하는 디자이너의 약점이라고 할 수 있다. 이때 개인적으로 마음에 드는 문장이 등장하면 비평해야 할 약점을 거의 발견하지 못하고 결국 디자인할 필요성 자체를 느끼지 못한다. 그러면 일의 실마리가 전혀 잡히지 않는다. 그 내용을 좋아하게 되어 '어디가, 어떤 식으로' 같은 것들이 사라져 보이지 않는 것이다. 비평으로 디자인하는 과정에서는 기본적으로 '파인 곳은 채우면 된다' '모나 있으면 평평하게 다듬으면 된다'는 생각으로 접근한다.

반면에 아무리 봐도 너무 개인적인 내용이어서 많은 사람이 공감하지 못하겠다 싶은 글도 있다. 그럴 때에는 무리하게 모든 사람에게 전하겠다는 얼굴로 만들면 오히려 잘 전달되지 않는다. '어디까지나 제 의견입니다' 하고 제목을 손글씨로 전하는 북 디자인이 오히려 작가의 마음을 진솔하게 전하며 독자에게 파고들지 모른다. 그래서 내용에

따라 거리감을 조절한다. 개인적인 책은 조심스럽게 다가가 '개인적인 책이라서 좋다'고 느낄 수 있도록 만든다.

손글씨에 관해 더 이야기하자면 주장이 너무 한쪽으로 치우쳐 있다거나 일반적인 체계를 말하는 게 아니라 개인적인 경험에 비추어 설명하는 입장일 때 활용한다. 『진짜 전쟁 이야기를 합시다本当の戦争の話をしよう』처럼 고등학생을 위한 책은 모두에게 열려 있어야 하므로 손글씨를 활용했다. 더불어 이 책의 내용이 대화로 완성되었다는 점도 넌지시 전달하고 싶었다.

표지에 일러스트레이션을 사용하는 일

실용서처럼 목적이 확실한 책 표지에 직접 그린 그림을 사용할 때는 책을 읽으면 얻을 수 있는 효과를 보여주는 것이 중요하다. 그런 다음에 제목을 크게 넣어 주목도를 높이면 판매에 상당히 도움이 된다.

내 그림은 사람들이 친근하고 알기 쉽다고 느껴서인지 실용서와 잘 맞는다. 작가가 말하고자 하는 주제는 보편적이지만 그래도 방식을 바꿔보고 싶다는 요청이 오면 그림을 넣어보자는 이야기를 나눈다. 이때 책을 읽기 전후를 보여주는 방식이 가장 명쾌하다. 너무 감상적인 그림을 넣으

면 책의 주장이 흐려질 수 있으니 유의해야 한다.

나는 독자를 위해 '이 책을 읽으면 당신은 이렇게 개선될 수 있다'는 내용을 우직할 만큼 솔직하게 그린다. 내 책 중에서 그림 그리는 방법을 알려주는 『낙서 마스터ラクガキ·マスター』도 같은 방식으로 디자인했다. 머릿속에 있는 이미지를 쉽게 그리는 방법론을 익히면 누구나 자기 생각을 즐겁고 유쾌하게 입체적으로 표현할 수 있다는 메시지를 그림 한 장으로 정리했다.

다른 일례로 『미래 수업ミライの授業』은 책 안에 실린 강의를 통해 '미래 사람들', 즉 독자의 가능성이 열리고 깨어난다는 느낌의 아이콘을 넣었다. 제목이 지닌 의미를 보강하는 역할이었지만 서점에서 눈에 확 띄는 방법이기도 했다. 그리고 『시골빵집에서 자본론을 굽다田舍のパン屋が見つけた「腐る經濟」』라는 책에서는 일러스트레이션을 바탕 무늬처럼 사용했다. 재미있다고 느낀 내용을 형상화해 시각적으로 전달하기 위해서였다.

일러스트레이션은 아니지만, 손글씨가 주는 시각적 효과를 그림처럼 활용하는 디자인도 있다. 『모든 일은 긍정에서 시작된다すべての仕事は「肯定」から始まる』가 그랬다. 메시지가 강하고 양심적인 책이었기에 제목에 체온을 담기로 했다. 처음에는 다양한 안을 만들어보았다. 작가가 방송 일을 하는 인물이기 때문에 텔레비전과 관련된 그림을 넣어도

좋겠다 싶었다. 하지만 '긍정'이라는 딱딱한 키워드에 대응하기 위해 제목만 넣기로 결정했다. 이 책은 콘셉트를 잡는 일이 얼마나 중요한지를 책으로 전하려고 하다 보니 점점 철학의 세계에 빠져들었다가 다시 정신을 차리고 돌아오는 작가의 우여곡절이 그대로 문장에 드러나 있었다. 전하려고 하면 할수록 뭐가 뭔지 알 수 없게 되기 때문에 같은 내용이 반복되어 나사의 소용돌이처럼 나타나는 것도 인간적으로 느껴졌다. 그래서 제목을 크게 보여주되 그로 인해 '뻔뻔함'이 느껴지지 않도록 제목을 손글씨로 썼다.

읽으며 실마리를 풀어가다

앞서 강조했듯이 북 디자인을 의뢰받으면 신랄한 눈으로 원고를 검토한다. 아무리 훌륭한 사고방식으로 쓰인 글이어도 독자에게 오만하다는 인상을 줄 위험은 없는지 살피고 보완할 만한 점을 찾는다. 그리고 무엇보다 작가가 왜 이 책을 만들려고 했는지 나름대로 상상해본다. '세계 평화 힘내라!'라는 제목에 매우 고무적인 내용을 담은 책이 있다고 가정해보자. 이때 이야기가 너무 명쾌해도 문제다. 그 명쾌함의 그늘에서 생략된 세부적인 내용을 간과하면, 독자가 이 작가는 세계 평화에 대해 별로 생각하지 않는다고 느낄

MASTER OF
IMAGINATION
AND DRAWING
描くことが
楽しくなる
絵のキホン

IMAGE

ラクガキ・マスター

寄藤文平
BUNPEI YORIFUJI

美術出版社

『낙서 마스터』
요리후지 분페이, 미술출판사美術出版社

ミライの授業

瀧本哲史
京都大学客員准教授

＊

講談社

『미래 수업』
다키모토 데츠후미瀧本哲史, 고단샤講談社

『시골빵집에서 자본론을 굽다』
와타나베 이타루渡邉格, 고단샤

すべての仕事は「肯定」から始まる

丸山俊一

大和書房

『모든 일은 긍정에서 시작된다』
마루야마 슌이치丸山俊一, 다이와쇼보大和書房

수도 있다. 혹자는 내가 독설을 퍼붓는다고 오해할지 모르지만, 나는 주변에서 느끼는 모든 것에서 디자인의 실마리를 찾을 뿐이다.

'생각하고 있지 않다'라는 감상은 단지 계기일 뿐 거기에서부터 생각이 전개된다. '모두가 불가능하다고 여기는 세계 평화를 작가가 이렇게까지 긍정적으로 보는 이유는 뭘까, 불가능하다고 굳게 믿고 있을 때야말로 긍정하는 에너지를 갖자는 의미일까, 적어도 독자에게는 메시지가 남을 것이다. 원고는 세부적인 이야기를 생략해 취지를 빠르게 이해할 수 있고 많은 사람이 금세 읽을 수 있으며 그 안에 선명한 메시지가 담겨 있다. 그러니 너무 무거워지지 않도록 메시지를 밝고 가볍게 전할 수 있으면 되겠다.'

완전무결한 원고나 디자인이 있다고는 생각하지 않는다. 모두 하나의 표현으로서 존재하기 때문이다. 장점이 있으면 단점도 있기 마련이므로 저마다 다른 책이라고 본다. 그래서 나는 디자인이 잘 구현되었는지는 확인하지만 책끼리 비교하지 않는다.

다른 일에서도 마찬가지인데 약점에는 다양성이 깃들어 있다. 하지만 디자이너가 미의식을 파고들다 보면 항상 같은 답을 내놓는 경우도 발생한다.

과거의 디자인과 지금 진행 중인 디자인을 비교해 어느 쪽이 좋은지 반복해서 생각하다 보면 최종적으로 한 가

지 답에 도달할지 모른다. 물론 그렇게 나온 답은 그 자체만으로도 가치가 있다. 하지만 그것을 유일한 답으로 단정지으면 디자이너는 다양한 디자인을 할 수 없다. 특정 작가의 책만 다룰 정도로 범위가 한정되거나 어떤 종류의 일이 들어오든 모두 같은 방식으로 디자인하게 될 것이다. 하나에 승부를 거는 것은 보편적인 방식이지만 적어도 답이 하나가 되지 않도록 해야 한다.

지금도 만드는지 모르겠지만, 초등학교 때 시나 문장을 모아 '문집'을 만든 적이 있다. 당시 기억을 더듬어 자신의 문집을 전문 디자이너가 디자인해준다고 하면 학생들이 과연 어떤 책을 기대할지 상상해보았다. 만일 디자이너가 자신의 표현 방식을 살려 화려한 디자인의 문집을 완성했다면 그걸 본 학생들은 분명 공감하지 못하리라. 어쩌면 별다른 불만 없이 그저 멋있다고만 느낄지도 모른다. 하지만 그게 어떤 디자인이든 왠지 긴장된다고 할까, 자신의 문집이 아닌 남의 책을 받아 든 느낌일 것이다.

　나라면 표지 그림이나 글씨를 학생들이 직접 만들게 할 것 같다. 그것을 인위적으로 정리할 필요도 느끼지 못한다. 하지만 '디자이너가 디자인해주었다'라는 기대에는 보답하고 싶으니 제목에 후가공을 하여 특별한 느낌을 주려고 할지도 모르겠다. 전체와 내용의 관계에서 알맞은 균형

을 조율해가는 것이 내가 생각하는 디자인이다.

최고의 재료가 아니더라도 요리할 수 있듯이 각각의 소재에 맞춰 디자인하면 적어도 답이 하나로 고정되는 일은 없을 것이다. 좋아하는 표현만 파고들어 세련되게 만들지 않는 것이 북 디자인이 지닌 묘미이기도 하다. 이렇게 생각하면 디자이너 개인의 취향이나 표현과는 별개로 양질의 결과물을 낼 수 있다. 가끔은 내가 좋아하는 디자인을 다듬어 진행할 때도 있다. 그렇게 계속 파고들다 보면 어쨌든 세련되어지기는 하지만 디자인이 점점 차가워져 더는 자연스럽거나 재미있지 않다.

레이아웃에 관해 말하자면 세련된 레이아웃은 상당 부분을 법칙으로 만들 수 있다. '이런 레이아웃에 어울리는 것은 이런 균형밖에 없다'고 언어화하면서 정리하게 된다. 여기에도 물론 훈련이 필요하다. 이와 같은 맥락에서 디자이너의 재능이라고 여겨지는 대부분은 거의 알고리즘으로 전환될 가능성이 있다고 본다. 그래서 나는 세련되게 다듬는 것에만 그치지 않는 영역이 궁금하다.

언젠가 원을 그리는 연습을 했었다. 정원正圓은 수학적인 정답이 있다. 실제로 백 장 정도 그리니 정원에 가깝게 그릴 수 있게 되었다. 나는 오른쪽 아래 곡선을 그릴 때 원이 안쪽으로 찌그러지는 버릇이 있었다. 그래서 그 버릇을 바로잡는 느낌으로 연습했다. '이때 이렇게 그리면 정원

이 되는구나.' 어느새 감각이 체득되었다. 원을 그리다 보면 '와, 완벽한 원인데!'라는 생각이 들 때도 있지만 한편으로는 '그래서 뭐가 달라지지?' 하는 마음도 들었다. 정원을 그릴 수 있게 된다 해도 기계가 하는 일을 내가 할 수 있게 된 게 무슨 의미가 있느냐고 자문하는 것이다. 게다가 기하학적인 의미의 정원이 진정한 '정원'인지도 의구심이 들었다. 정원을 그릴 수 있게 되면서 어떤 부분이 좋았나 생각해봤더니 역시 거의 완벽한 정원이 아닌 그 조금 전 단계의 원이 좋았다. 그러니까 나는 디자인에서도 그 '적당히 좋은 느낌'에 도달하고 싶은 것이다.

북 디자인에 사용하는 서체는 소거법消去法*으로 한정해왔다. 내가 주로 사용하는 서체는 다섯 손가락 안에 꼽힌다. 다양한 서체를 사용하기보다는 '어떤 서체만을 사용하는가'라는 부분을 더 중요하게 여기기 때문이다. 다양한 방법을 시도해본 결과, 가끔 괜찮은 서체가 있으면 적극적으로 시도해보기도 하지만, 마지막에 쓰는 서체 몇 개를 계속 사용하게 되었다.

서체를 고를 때 고려하는 요소는 가독성과 실용성이다. 글을 읽기에 적합한지와 다양한 장면에서 사용하기 편리한지 여부다. 새로운 서체는 실제로 일하면서 사용해보는 편인데, 그러면 어떤 경우에 사용하면 좋을지, 결점은 무엇인지 파악할 수 있다. 그저 취향이기는 하지만 형태도 아름답

* 둘 이상의 미지수를 가진 방정식에서 특정한 미지수를 없애 연립 방정식을 푸는 방법이다.

고 완성도도 높은 서체보다는 바로 그 전 단계에서 개성이
살아 있는 서체를 선호한다.

책 내용을 언어화하기

앞서 북 디자인을 '비평'의 관점에서 본다는 이야기를 했다.
그 다음 구체적으로 디자인을 채워가는 공정에서는 내용을
제대로 읽자는 대전제로 '작가는 왜 이 책을 썼는가?'를 언
어화한다.

　작가는 망설이며 결정을 유예할 수 있지만, 편집 작업
에서는 불가능하다. 지금 해결하지 않으면 다음 단계로 나
아갈 수 없기 때문이다. 그러므로 편집자가 고민할 때 관여
할 수 있다면 적극적으로 제안하는 것이 좋다. 물론 책을
읽은 뒤 원고의 내용에 대한 의견을 반드시 말할 필요는 없
다. 책이 지닌 장단점은 저자 안에서 필연적으로 나온 표현
이기 때문이다.

　다만 내 안에서는 감상을 확실하게 언어화해둔다. 그
리고 작가가 표현하고자 한 경험이나 사고의 과정이 나에
게도 있었는지 어렴풋하게나마 떠올려본다. 이 부분은 북
디자인뿐 아니라 다른 일에서도 마찬가지다. 더 나아가 이
책과 어떻게 만나고 싶은지 상상한다. 어떻게 만나느냐에

따라 같은 내용이라도 읽는 방식과 전달 방식이 달라진다.

가령 일본식 전통 료칸旅館에서 보내는 밤을 떠올린다. 잠을 이루지 못하고 자리에서 일어나 공용 서재로 향한다. 책장에 다양한 책들이 꽂혀 있다. 나는 내가 만든 책이 느긋하게 읽히고, 이 공간과 잘 어울렸으면 한다. 또 헌책방의 수레에서 꺼내고 싶을 만큼 독특한 느낌이라면 좋겠다. 그 책이 있어야 할 세계를 생각하다 보면 자연스럽게 북 디자인의 방침이 정해진다.

어느 정도 방침이 정해지면 구체적인 공정에 들어간다. 글자만 있는가 아니면 그림도 있는가? 혹은 사진이 있는가? 제목이 내용을 제대로 나타내고 있는지도 염두에 둔다. 만약 제목이 내용을 확실하게 포괄하고 있다면 크게 보여주어야 효과적으로 전달되겠다는 식으로 발전시킨다.

제목이 너무 강하기만 해도 품위가 없다. 저자가 부드러운 사람이니 그림을 넣는 편이 낫겠다는 판단이 들 때도 있다. 그러면 이 단계에서 편집자에게 제목을 이렇게 바꿔도 좋지 않을까 하는 의견을 전한다. 예를 들어 '맑은 날에 비가 온다'라는 제목은 별로 깊은 인상을 주지 못한다. 하지만 제목을 확실하게 표현하기 위해 '맑은 날에 우산을 들고'라는 식으로 바꾸면 의미와 레이아웃이 잘 맞아떨어진다. 그때는 어떻게 하면 더 잘 될 것 같은지 솔직하게 말한다. 그러면 제목이 바뀔 때도 있고 바뀌지 않을 때도 있는데 어

느 쪽이든 괜찮다. 제목을 정하지 않은 상태로 디자인 먼저 진행할 때도 있지만, 기본적으로 제목이 정해진 다음에 디자인 작업에 들어간다. 그리고 디자인에 들어갈 사진은 미리 찍어 둔다.

나는 북 디자인을 하며 일러스트를 다른 사람에게 잘 부탁하지 않는다. 물론 예외는 있다. 『그래도 나는 꿈을 꾼다それでも僕は夢を見る』는 미즈노 게이야水野敬也와 일러스트레이터 뎃켄鉄拳과 함께 작업했다. '이 책은 꼭 뎃켄이 그려야 한다'는 선명한 콘셉트가 있었기 때문이다.

'책'이라는 것은 최소한의 표현물이다. 어떤 사람이 무언가를 표현하고 싶어 한 권의 책으로 정리해 다른 사람들에게 전할 때 북 디자이너는 그 표현에 관여하는 사람이다. 그렇지 않다면 굳이 디자인을 부탁할 이유는 없을 것이다. 책에 필요한 시각적 요소를 여러 사람에게 부탁하는 일은 일반적이며, 그만큼 빨리 완성되기도 한다.

하지만 마지막에 나 혼자가 되었을 때 무엇을 할 수 있을지 생각해볼 필요가 있다. 책은 본래 개인적인 매체. 작가가 자신의 체험에서 비롯된 어떤 내용을 쓰고 디자인까지 해서 사람들에게 한 권씩 직접 전해주던 것이 책 유통의 가장 원시적인 형태라고 해보자. 이때 "당신이 그렇게까지 한다면 내가 대신 배포해주겠소. 당신 책은 훌륭하니까!"라고 지지하는 동료가 생기면서 지금의 출판사가 된 것이다.

'어차피 할 거면 갱지를 쓰지 말고 제대로 장식을 넣어 보기 좋게 디자인해보자.' 이 시점에 디자이너가 등장한다. 이것이 바로 내 역할이다. 그러므로 원고 내용이 훌륭하면 북 디자인은 본문과의 연장선에서 만드는 것으로도 충분하다. 디자인의 역할이 잘 팔리게 하는 것뿐이냐고 묻는다면 그렇지 않다. 북 디자인은 책을 쓴 사람 곁에 나란히 서는 일이다. 따라서 광고를 만드는 일보다 훨씬 개인적이고 긴밀한 작업이라고 느낀다.

조금 전에 '내 감상을 확실하게 언어화한다'고 했는데 이를 위해서 먼저 자신의 감상과 솔직하게 마주해야 했다. 일전에 소아암 아이들의 병원을 짓기 위해 모금 활동을 지원하는 프로젝트에서 아트 디렉션을 담당한 적이 있다. 소아암은 주로 화학요법으로 치료한다. 장기간 입원이 필요하고 부모도 항상 옆에 있어야 한다. 하지만 지금의 제도로는 부모가 병실에서 잠을 잘 수가 없고 병상을 여유 있게 확보하기도 힘들다. 내가 맡은 모금을 위한 팸플릿에는 좁은 병상 위에 생활용품이 가득 쌓인 모습을 찍은 사진이 실려 있었다. 그 위에는 '엄마 집에 가고 싶어요'라는 문구가 있었다. 그 팸플릿은 분명 소아암이라는 병의 심각성과 현재 의료 구조의 함정을 나타내고 있었고, 문구는 절실한 메시지로 전해졌다. 내게 주어진 일은 팸플릿과 함께 이런 현실을 폭

それでも僕は夢を見る

作・水野敬也
画・鉄拳

文響社

『그래도 나는 꿈을 꾼다』
미즈노 게이야, 분쿄샤文響社

‹꿈의 병원을 만들자 프로젝트›
차일드 케모 하우스チャイルド・ケモ・ハウス(2009)

넓게 전하면서 모금으로 연결될 수 있는 소통의 창구를 여는 것이었다.

'이건 좀 괴롭다.' 처음 그 팸플릿을 봤을 때 메시지가 너무 직접적으로 가슴에 꽂혀서 받아들이기 힘들었다. '이런 감상은 실례다. 메시지의 진지함을 더 확실하게 보여줄 수 있는 아이디어를 떠올려야 한다.' 그런데 한편으로 이런 생각도 들었다. '팸플릿을 보면 괴로운데 계속 이런 방식으로 보는 사람과 강한 마찰을 만들어도 괜찮을까?'

아무리 절실하고 거짓 없는 메시지를 표현했더라도 디자이너로서 '아니다'라는 느낌이 들면 그 느낌을 무시하거나 억누르지 말고 인정해야 한다. 그렇지 않으면 아무리 아이디어를 짜내도 흉내내기에 그친다. 그걸 알기에 프레젠테이션 자리에서 직설적으로 말했다. "이 팸플릿은 너무 괴로워서 안 됩니다. 지나치게 직접적인 전달 방식은 사람들이 그저 동정하게 만들 뿐입니다."

나는 기부할 때마다 일말의 죄책감을 느껴왔다. 왜 이 기부를 하는지 자격을 의심받는 기분이었다. 혹시 우월감이나 동정심 때문은 아닌지, 내가 과연 기부할 만한 사람인지 고민하는 것이다. 나와 같은 사람이 이 팸플릿을 본다면 그 절실함 때문에 오히려 기부하지 못하고 주저할 것만 같았다. 기부하는 사람이 자발적이고 긍정적인 마음으로 이 활동에 참여하고 있다고 여길만한 '틀'이 필요했다.

속내를 꾸밈없이 전하는 데는 용기가 필요하다. 혹시 상대방에게 상처를 주면 어쩌지 하는 걱정도 한다. 하지만 상대가 이런 부분을 이해해주지 못하면 나는 내게 주어진 역할을 제대로 수행할 수 없다. 그렇다면 이 일에서 손을 뗄 수밖에 없겠다는 각오도 했다. 다행히도 클라이언트는 내 이야기를 존중하며 수용했다. 그리고 소아암을 경험한 아이들과 부모를 대상으로 설문조사를 실시해주었다. 〈꿈의 병원을 만들자 프로젝트夢の病院をつくろう PROJECT〉였는데, 이를 계기로 '이런 병원이 있었으면 좋겠다'라는 다양한 꿈에 대해 듣게 되었다. 풍경을 고를 수 있는 커튼, 무섭지 않은 백의白衣, 누워 있어도 질리지 않는 천장, 아프지 않은 주사기 등 실로 수많은 아이디어가 모였다. 나는 여기에 그림을 덧붙여 이 아이디어가 어떻게 해서 나왔는지 설문조사 내용과 함께 인터넷에 공개했다. 기부하는 사람이 돈을 보내는 게 아니라 아이디어를 사는 형태로 참여할 수 있지 않을까 하는 생각에서다. 게다가 기부금과는 상관없이 소아암의 현실에 대해서도 알릴 수 있겠다고 판단했다.

나는 웹사이트 설계와 팸플릿 제작을 맡았지만 그 과정에서 '기부'를 '이해'로 연결했다고 생각한다. 이 경험을 통해 아이디어를 생각한다는 것에 다시 의문을 가지고 답하면서 그 원점이 명확해졌다.

入院している子にとって、
夢の病院は、家かもしれない。

ITEM
家のような「病院」

子どもたちにとって、病院は
治療の現場であるだけでなく、
毎日を暮らす大切な生活空間でもあります。
でも実際の環境は、決して
恵まれているとは言えません。

飛んだり、跳ねたり、歌ったり、大きな声で笑ったり。
そんなあたりまえのことを、子どもたちに。
ほんの少しでも安らげる時間を、
毎日付き合う家族のみんなに。
病院に笑顔がふえるほど、病気と闘う勇気だって、
きっともっと沸いてくるはずです。

家 ⇔ 病院

ITEM
寝転べる「床」

狭い病室で、床は貴重なスペース。
土足厳禁もひとつのアイデアです。

ベッドがそのスペースの大半を占める病室。
たださえ、狭いうえに床が汚くては、
のんびり過ごすこともままなりません。
理想は、家のように寝転べる床。
そんなあたり前の環境が、
今の病室にはないのです。

VOICE
○ ベッドから降りると、
そこは子どもにとって
『不潔な場所』となり
点滴のルートが
床につかないか
気にしながら動きます。
面会者は外靴で
来ることもあり、
ベッドを降りると
『外』のように行動
しないといけません。

ITEM
お母さんの手料理みたいな
「レストラン」

食べることが楽しみになる食事。
たっぷりの愛情をかくし味に。

栄養バランスも、もちろん大事だけれど、
子どもの食事には、もっと大切なことがあります。
何よりもまず、愛情をたっぷり、ひとつまみ。
あたたかい手料理が毎日食べられたり、
体調に合わせて選べるメニューがあるだけで、
ご飯の時間が待ち遠しくなるはずです。

VOICE
➡ 入院中はレトルト、
インスタントに、
患児である娘も
頼っていました。
カレーとカボチャスープ、
グラタンが
大好きだった娘に、
一度も私の料理を
食べさせることが
できませんでした。

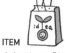

ITEM
大声が出せる「部屋」

泣いたり、笑ったり、はしゃいだり。
感情表現も子どもの仕事です。

悲しいときは、きちんと泣いて、
うれしいときには、大声で笑う。
感情の発散ができないと、
子どもたちの心には、
大きなストレスが溜まってしまいます。
泣くのも、笑うのも子どもの仕事。
気持ちをリセットできる部屋が必要です。

VOICE
➡ 病気が再発して入院し、
それでもめげずに明るく楽しく
がんばろうと笑っていた息子に、
お隣の子の付き添いのお母さんが
カーテン越しに「うっさいなぁ」
と何度も言いました。
とてもショックでしたが、
後から聞くとお隣の子どもさんは
目が見えず、音に敏感で
息子の声にびくびくしていたらしい。
どちらも悪くない、
どちらもかわいそうです

07

재작업은 어떻게 협의할 것인가

대략적인 디자인 틀을 잡고 편집자에게 보내면 다양한 요구 사항이 온다. 그 의견을 받아들여 바꿀 때도 있지만 바꾸지 않을 때도 있다. 분명 디자이너에게 '제목을 더 크게 해달라'는 식의 요구는 기분 좋은 일이 아니다. 그래서 나는 그런 말이 나오지 않도록 미리 조정한다. 제목을 크게 할지 말지는 북 디자인을 할 때 반드시 거치게 되는 논의인데 실제로 제목이 크면 잘 팔린다. 그건 분명하다. 편집자나 영업 담당자도 이를 경험으로 안다.

디자이너의 의도가 작가나 출판사에 제대로 전해지지 않을 때도 있다. 그럴 땐 모두 저마다의 사정과 애착이 있으므로 수긍하고 주문대로 만든다. 과거에는 내 디자인이 통과되지 않으면 1밀리미터도 움직이고 싶지 않다며 고집을 피웠다. 그러면 결국 편집권이 누구에게 있는가 하는 이야기로 번진다. 그쯤 되면 더는 디자인에 관한 논의가 아니다. 출판사에서 원하는 디자인이 있다면 그 디자인에 최대한 가깝게 만들어 결론지어도 되지 않을까 생각한다. 물론 어떤 요구는 적확하다고 느끼지만 지금까지 아무 말 없다가 갑자기 나온 수정 사항은 당황스럽다. 결국 흐름의 문제다. 갑작스러운 요구가 생겼을 때는 어쩌면 까다로운 상사가 있을지 모른다고 추측한다. 그래서 내가 싫다고 말하면

편집자가 곤란해질 것을 예상해 고집을 꺾을 때도 있다. 반대로 여기에서 받아들이면 그저 그런 디자인밖에 안 되겠다 싶을 땐 이 글자는 절대 움직일 수 없다고 입장을 밝힌 뒤 다시 협의한다.

협의하는 과정에서는 말하는 내용뿐 아니라 누가 말하고 있는지도 중요하다. 어떤 내용으로 어떤 성품을 지닌 사람과 대면하고 있느냐에 따라 논의는 상당히 달라진다. 곤란한 경우는 '어떤 책으로 만들고 싶은가'라는 방향성이 없거나 아직 망설임이 남아 있을 때다. 물론 망설일 수 있다. 하지만 어떤 것도 결정이 나지 않았는데 출간 시기가 정해진 상황이라면 문제가 생긴다. 그것을 해결하기 위해 급하게 다양한 디자인 시안을 보려 하기 때문이다. 망설임은 계속되고 시안 개수는 늘어가는 식으로 일을 계속하면 디자이너는 피폐해지고 관계를 오래 유지하기 어렵다. 책을 만드는 일은 책을 만들고 싶은 사람이 그것을 특정 형태로 완성해 모두에게 전해지기를 바라는 작업으로 어찌 보면 단순한 일이다. 어떤 협의를 할지는 그 흐름을 어떻게 제대로 만드느냐의 이야기라고 생각한다.

한편 작가의 의견 때문에 충돌한 적도 많다. 가령 그의 망설임 때문에 지쳐버리거나 쪽배열표台割, 각 면에 어떤 내용이 들어가는지를 적은 설계도가 너무 많이 변경되어 휘둘리는 경우다. 하지만 그런 문제가 발생해도 어쩔 수 없다. 나도 책을 써

왔기 때문에 이해하지만, 작가도 자신이 없을 때가 있기 때문이다. 그럴 때일수록 편집자가 작가를 격려했으면 한다.

협의를 지속해도 좀처럼 방향성이 정리되지 않을 때가 있다. 상황이 악화되어 이 일은 못 해도 어쩔 수 없겠다는 지경에 이르면 나는 분명한 어조로 화를 낸다. 반대로 말하면 여러 의미에서 참을 수 있을 때까지 참는 편이라고 할 수 있겠다. 다만 계속 요구를 들어줘도 상황이 나아지지 않겠다는 판단이 들 때는 이 의견이 통과되지 않으면 그만두자는 각오로 의견을 피력한다. 이런 부분도 편집자의 성격에 따라 달라진다. 어떤 이는 요구사항을 전해 듣고 그게 낫겠다며 수긍하거나, 그럼 이렇게 해보자며 다른 방향으로 전환하기도 한다. 이런 경우에는 재작업을 시켰다고 자존심이 상하거나 귀찮다는 생각은 들지 않는다.

요구 사항에 맞추다가 점점 안 좋아질 때는 두 번 정도 재작업한 단계에서 지금까지 검토한 안을 순서대로 늘어놓는다. 그리고 그 안들을 촬영해 편집자에게 메일로 보낸 뒤 전화로 상의한다. "재작업을 반복해도 더 좋아지지 않으니 첫 번째 안의 장점에 두 번째 안의 나아진 부분을 더해 최종안을 만들어보면 어떨까요?" 이처럼 북 디자인은 '표현'을 정리해가는 과정이기 때문에 되도록 서로 맞춰가면서 최상의 답을 발견하려고 노력하는 자세가 중요하다.

좋은 디자인과 팔리는 디자인의 교차점

마음에 여유가 없던 시절에는 내가 디자인한 북 디자인을 예로 들며 '그 책처럼 디자인해달라'는 의뢰에 매우 반발했다. 하지만 '그 책처럼'이라는 표현은 템플릿이 완성되었다는 의미이므로 지금은 차분하게 대응한다. 같은 디자인으로 해달라고 한다면 역시 비슷한 디자인으로 만들면 된다고 말이다.

어떤 사례가 있고 그 사례를 기준으로 무언가를 만드는 일은 비교적 안전한 방식이다. 이미 존재하는 것과 비슷하게 만든다는 말이기 때문이다. 그러므로 이런 의뢰의 진정한 의미는 '위험성이 낮은 책'을 만들고 싶다는 것이다. 비슷한 디자인으로 해달라는 의뢰를 받았다고 디자이너가 내켜하지 않는다면 과거의 작업과 비슷하게 디자인하기 싫다는 이유도 있을지 모르지만, 사실은 위험성이 낮다는 부분에 반감이 있는 건 아닐까 생각한다.

의뢰대로 하지 않으면 곤란한 일도 있다. 그러므로 나는 먼저 왜 이 책이 위험을 낮출 필요가 있는지부터 생각한다. 그러면 의뢰받은 템플릿보다 더 어울리는 템플릿을 발견할 수 있고, 그 템플릿을 응용할 수도 있다. 의뢰받은 템플릿과 똑같이 디자인하면 너무 그대로라는 말이 나올 때도 있기 때문이다. 정리하면 기존의 디자인과 비슷하게 해

달라는 의뢰를 받으면 상대방이 원하는 템플릿을 사용하되 조금 더 진화되고 한발 더 나아간 디자인으로 답하면 된다.

물론 다른 디자이너의 디자인을 들고 와서 비슷한 느낌으로 해달라고 하면 그 디자이너에게 의뢰하라고 말한다. 하지만 내가 과거에 한 디자인과 비슷하게 해달라고 하면 템플릿을 활용하는 일이라고 여긴다. 가령 내 그림을 사용하는 것을 필수 조건으로 하고 과거 작품과 이번 작업은 의뢰 내용도 원고도 다르니까 이렇게 디자인하면 좋지 않겠느냐고 제안한다. 이 부분도 역시 글의 내용을 어디까지 확실하게 파악할 수 있느냐에 따라 달라질 것이다.

다양한 요구에 맞춰 일이 진행되었다고 가정해보자. 그림도 제대로 그렸고 제목도 물리적으로 크게 해두었으며 일반적인 책과는 다르게 변화도 주었다. 이렇게 부분적으로 채점하면 만점인데, 전체적으로 어딘가 만족스럽지 않다. 이처럼 '결점 없는 안 좋은 디자인'이 완성될 때가 있다. 이건 정말 두렵고 골치 아픈 일이다. 책 내용에도 잘 맞고 고칠 부분이 없는데도 '아무리 봐도 별로야' 하는 생각이 든다. 고민해도 출구를 발견하지 못하면 정해진 시간까지 아이디어가 나오기를 기다리면서 계속 생각할 수밖에 없는 국면에 처하게 된다.

문턱이 닳도록 서점에 드나들던 시기가 있었다. 당시에 나는 매대와 서가를 살피며 '지금은 하얀 책들만 있으니

까 색이 들어간 바탕색을 입히자'는 식으로 생각하곤 했다. 하지만 지금은 그런 생각을 하지 않는다. 아마존 같은 플랫폼을 통해 통신판매가 활발해지면서 과거에 나온 책을 쉽게 구매할 수 있어 책의 수명이 길어졌기 때문이다. 당장 팔릴만한 책을 만들기보다 내용에 충실하고 독자가 읽기 편해서 '좋은 책'이라고 느낄 수 있도록 하는 편이 장기적으로 더 낫다고 본다.

베스트셀러를 몇 권 맡은 적이 있다. 그때 했던 디자인에서 어떤 점이 좋았는지 직접 검증했는데, 그 과정에서 북 디자인의 조형적인 면뿐 아니라 디자인과 판매의 관계에 대해서도 정리할 수 있었다. 나는 '좋은 책과 팔리는 책의 교차점'을 발견하는 일에 관해 줄곧 연구해왔고, 이제는 어느 정도 파악할 수 있게 되었다.

그럼 좋은 책과 팔리는 책을 양립할 수 있는 디자인이 무엇이냐고 묻는다면 역시 제목을 크게 하는 것, 그뿐이다. 같은 맥락에서 내가 디자인을 맡은 책은 서점에서 눈에 띈다는 말을 자주 듣는데 분명 제목이 큰 책의 비율이 높아서이다. 제목을 크게 넣으면 판면에서의 점유율이 올라가기 때문에 표현이 제한된다고 생각하기 쉽다. 하지만 제목이 크다는 전제에서 서체와 글자의 균형 그리고 여백을 표현할 수 있는 자유는 충분하다. 거기에 좋은 책과 팔리는 책의 접점이 있다.

제목을 크게 넣을수록 책은 점점 정보를 담은 '상품'이 된다. 혹은 간판도 된다. 독자는 구매 목적이 분명한 일부 실용서를 제외하고는 상품을 사고 싶은 게 아니다. 그렇더라도 먼저 제목을 확실히 보여주지 않으면 서점에서 한눈에 들어오지 않을뿐더러 자신감이 없어 보인다. 그런 의미에서 책은 조금 신기한 면이 있다. 특히 서점에서 구매하는 경우라면 책의 물성이나 자신과의 관계성을 고려해 나에게 맞는 책을 고른다. 이들 요소의 균형을 잡아주는 방법은 노골적이지만 역시 '제목 크게 넣기'다.

수년 전에 베스트셀러가 된 『인생은 원찬스!人生はワンチャンス!』는 되도록 많은 사람이 읽었으면 하는 바람과 표현물로서 완성도를 존중하고 싶은 마음 중간에 있는 디자인이다. 당시 편집자와의 협의에서 '꼭 팔고 싶다'는 의지가 전해졌기 때문에 의견을 주고받으며 제목을 상당히 크게 넣은 안을 만들었다. 그러자 작가와 편집자는 책을 많이 팔고 싶기는 하지만 그것만이 목적은 아니라고 했다. 그 말에 최종안에는 개 사진이 있지만, 다른 안에서는 사진 없이 글자만 크게 보여주기도 했다.

이 책을 비롯해 몇 권을 함께 작업하면서 깨달았는데 분쿄샤의 사장님에게는 비즈니스가 전부가 아니었다. 특히 작가 미즈노 게이야의 책을 만들면서 '책이라는 문화의 순수한 뜻을 소중히 하고 싶다'는 출판사의 신념이 느껴졌다.

人生は
ワンチャンス!

Only One Chance at Life.

「仕事」も「遊び」も
楽しくなる
65の方法
水野敬也＋長沼直樹

『인생은 원찬스!』
미즈노 게이야, 나가누마 나오키長沼直樹, 분쿄샤

분쿄샤 직원들은 책을 통해 인생이 잘 풀리지 않는다고 느끼는 사람을 응원하지만, 그 사람도 언젠가 자신들이 만든 책에서 졸업하게 될 거라고, 미래를 내다보며 책을 만든다고 했다. 보통 책은 완성된 형태로 오랫동안 책장에 꽂혀 있는 게 목적이다. 그런데 '졸업'으로 책을 인식하는 방식이라니, 미즈노 게이야가 지금껏 써온 책의 장점을 단적으로 표현한다고 생각했다.

하지만 그런 마음을 느끼는 것과 구체적인 디자인으로 그 마음에 응하는 것 사이에는 커다란 간극이 있었다. 『인생은 원찬스!』를 디자인할 때는 이도 저도 아닌 상태가 끝없이 이어졌다고 기억한다. 본래 이 책은 '동물'이라는 요소와 '인생을 위한 명언'이라는 요소를 하나로 묶은 것이 핵심이었다. 완성도 높은 두 권의 책을 한 권으로 엮은 듯했다. 하지만 이 두 요소를 묶은 이유가 모호하다는 데서 오는 불안감을 디자인으로 해결하려 했다. 그러니 아무리 해도 결론이 나지 않았던 것이다.

이미 나올 수 있는 안은 모두 만들었다고 판단한 나는 화가 났다. 이 책은 인생을 위한 명언집으로 이미 훌륭했다. 그런데도 개의 사진을 넣으려고 하니 의문이 생겼다. 좋은 글이 있는데도 개의 사진을 넣겠다는 말을 무조건 '많이 팔고 싶다'는 의미로 해석했다. 그래서 그 목적에 맞게 '확실하게 팔릴 만한' 북 디자인을 고민한 것이다.

그게 아니라면 처음부터 개의 사진을 넣겠다는 기획 자체를 재검토해야 한다고 생각했다. 편집자에게는 솔직하게 '역시 개 사진은 없어도 될 것 같다. 그러면 디자인은 저절로 정해질 것이다. 개 사진을 넣지 않으면 팔리지 않을지도 모른다는 불안감에 디자인을 강요하지 말아 달라'고 전했다. 나는 개 사진이 있는 시안 중에서 가장 처음에 만든 것이 낫다고 판단했다. 그 뒤에 나온 안들은 오로지 '조금 약하다, 눈에 띄지 않는다'는 그들의 걱정을 상쇄하기 위해 만든 것에 지나지 않았다. 아무리 시안을 많이 만들어도 그 불안은 사라지지 않겠다는 생각이 들었다. 시간이 흐른 뒤 답이 왔다. "잘 협의해서 요리후지 씨가 좋다고 했던 안으로 결정했습니다."

이렇게 해서 표지는 개의 사진이 들어간 안 중에서 가장 처음에 만든 것으로 결정되었다. 결과적으로 책은 베스트셀러가 되었다. 이는 '개 사진은 없어도 된다'는 내 의견이 틀렸다는 반증이었기 때문에 기쁘면서도 씁쓸한 기분을 떨칠 수 없었다. 지금 생각하면 전혀 새로운 종류의 책을 만드는 일에 나는 참 보수적이었던 것 같다. 동시에 이전에 없던 책을 만들려고 할 때는 아무도 정답을 알 수 없으므로 '나는 이 안이 좋다' '이걸로 하자'라는 각오가 오히려 의지가 된다는 사실을 깨달았다. 책이 잘 팔리든 안 팔리든 그 부분은 변하지 않는다고 생각한다.

품질과 효율의 틈새

방침이 정해지고 북 디자인의 품질을 높여가는 과정에서는 생각할 일이 그다지 많지 않다. 만화로 말하자면 이미 주인공이 확실히 걸음마를 시작했기 때문에 결과까지 그대로 쭉 가는 상태다. 마무리 작업 단계에서는 디자인의 전체 설계도가 명확하게 보이므로 그때부터는 내부 균형을 잡아간다. 이 글자의 위치는 0.1밀리미터도 움직이지 않는 것이 옳다는 등 세부를 수립해가는 작업이다.

디자인을 정교하게 다듬는 과정은 디자이너가 지닌 실력보다는 '하는 사람'과 '하지 않는 사람'으로 결정되지 않을까. 마지막 작업을 하지 않더라도 북 디자인은 성립된다는 이야기다. 단지 디자인을 완성해가는 전반적인 작업에서 보면 '마지막 한 발' 정도의 과정이지만 제대로 다듬으려고 하면 전체 노동력의 절반 정도가 필요하다.

즉 이 작업을 하지 않으면 책은 절반 가량의 노동력으로 완성된다. 마지막 한 발을 포기하면 효율이 극적으로 좋아진다는 뜻이다. 그만큼 해야 할 일의 양이 많을 때는 압축해야 하는 과정이다. 하지만 '하지 않아도 대부분은 눈치채지 못하는 그 마지막 한 발'을 디자이너끼리는 한눈에 알아차린다. 마지막까지 잘 다듬은 디자인을 발견하면 과연 일을 제대로 했다고 느낀다. 글자의 균형을 바로잡고 나카구

로ナカグロ, 가운뎃점의 위아래 공간을 확실하게 조절하면서 언뜻 봐서는 잘 모르는 부분을 꼼꼼하게 다듬는, 이른바 끝없는 세계가 펼쳐진다.

마무리 작업에 노동력을 쏟는 일은 경제적으로 보면 '어리석은 일'이라고 할 만하다. 그 부분이 없어도 일은 성립되니 말이다. 담당하는 책이 늘어나면 그 노동력은 무시할 수 없을 정도로 문제가 된다. 디자이너는 결국 고민하다가 무언가 획기적인 방법이 필요하다고 느낀다.

물론 누구나 세부까지 완벽하게 완성하고 싶을 것이다. 한편으로는 세부까지 모두 신경 써야 디자인이고, 그 노동에 디자이너의 정체성이 있다는 풍조나 정설을 재검토할 필요가 있다고도 생각했다. 그렇지 않으면 세부를 다듬는 일 자체가 목적이 될지도 몰랐다. '정말로 좋은 북 디자인인가'에 해당하는 근본적인 설계가 제대로 되어 있지 않으면서 세부만을 갈고닦아 세련되게 만드는 일도 종종 발생하기 때문이다.

나는 스스로 기준을 만들었다. 내용을 확실하게 읽고 방침을 정립했다면 세부는 적당히 하면 된다고 정한 것이다. 동종업계 디자이너가 세부 마감을 보고 나를 이류 디자이너라고 평가해도 책의 품질은 그 편이 더 낫기 때문이다.

제목만 있으면 최소한의 디자인이 나오기 때문에 완성되지 않는 책은 거의 없다. 신경을 조금 덜 쓰면 정말로 간

단하게 완성되기도 한다. 그렇다면 나는 신경을 조금 덜 쓰는 쪽을 선택할 것이다. 오해의 소지가 있는데, 디자인을 대충 한다는 것이 아니라, 북 디자인을 진짜 좋은 디자인으로 만드는 요소가 무엇인지에 파고든다는 의미다.

이를테면 글자 간격 즉 자간을 조절하는 방식은 유럽의 로마자 문장을 조판할 때 글자와 글자의 여백을 균일하게 맞추는 '스페이싱spacing'을 바탕으로 한다. 일본어 조판은 정방형의 금속활자를 늘어놓고 맞추는 것이 기본이기 때문에 로마자 문장처럼 세밀하게 조절하는 일은 본래 불가능했다. 사진식자寫眞植字*가 등장해 미세한 조정이 가능해지자 로마자 문장처럼 자간을 조절하는 방식이 발전했다. 다시 말해 '일본어를 읽는 것'과 '자간을 조절하는 것'은 직결되지 않는다.

그렇다면 활판의 문자 조판으로 하면 되겠다고 생각했다. 글자 사이를 조절하지 않는다고 품질이 떨어지지는 않는다. 오히려 언어와 글은 조절하지 않는 편이 부드럽게 전달된다. 그러므로 내 사무실에서 담당하는 북 디자인은 활판 규칙의 글자 크기를 주로 사용한다. 문자 조판도 '베다조판ベタ組み'이라고 불리는 정방형 그리드에 글자를 배열하는 방식을 사용한다. 그러면 품질이 떨어지지 않으면서도 읽기 쉬우며 조판한 뒤에 세부를 다듬는 노동이 획기적으로 줄어든다.

* 사진과 타자기 원리를 이용하여 인쇄 원고를 인화지 또는 필름에 조판하는 일이다. 사식 혹은 포토타이프 세팅이라고도 부른다.

북 디자인을 일로 계속한다면 그만큼 많은 일을 의뢰받을 것이다. 분명 기쁜 일이다. 그러나 들어오는 일에 되도록 응하고 싶다면, 어떤 방식으로든 효율적으로 끌고 갈 자기만의 방법이 필요하다.

초기에는 본문 설계 형식을 데이터베이스화하거나 자간 조절 템플릿을 A, B, C로 준비해 스태프 사이에서 공유하는 등 효율화를 위해 다양한 방법을 시도했다. 책 한 권당 북 디자인에 걸리는 기본 시간을 계산해 일정에 낭비가 없도록 작업 과정을 꼼꼼하게 세우고 점검과 보고의 규칙을 정하기도 했다. 하지만 전부 보란 듯이 실패했다. 디자인이라는 일은 결국 '아, 좋은데!' 하는 디자인이 완성되기만 하면 되는 것으로, 반대로 말하면 그렇게 생각하지 않는 한 끝나지 않는다. 그러므로 그 밖에 부분을 효율화해도 별로 의미가 없다.

나는 컴퓨터를 많이 사용하지 않는다. 컴퓨터로 디자인하기 전에 완성된 모습까지 확실하게 상상해서 스케치하면 더 빨리 마무리된다. 물론 '아, 좋은데!'라는 생각이 들 때까지가 빠르다는 말이다. 효율화를 생각하던 때는 컴퓨터를 성능이 가장 좋은 사양으로 바꾸기도 했지만, 답은 사실 정반대 방향에 있었던 것이다.

일본어로 디자인하기

책이나 광고를 디자인하는 일은 의복이나 건축 등의 다른 디자인 분야와 비교해 시각적인 형태뿐 아니라 효과적으로 메시지를 전하는 일이 매우 중요하다. 그래서 언어를 생각하는 일이기도 하다. 특히 책을 디자인하는 사람에게 '한자와 히라가나가 섞인 복잡한 형태를 가졌고 세계에서도 보기 힘든 세로쓰기 형식으로 표기되는 일본어와 어떻게 마주할 것인가'는 근본적인 주제다. 이는 '일본어와 영어, 일본어 문장과 로마자 문장을 어떻게 다루면 좋은가'와도 긴밀히 연관된다.

최근에 디자인에 로마자를 활용하는 일은 북 디자인을 시작했을 때와 비교하면 상당히 줄었다. 과거로 거슬러 올라가 학창 시절을 돌이켜 보면, 잘 알지도 못하면서 영어를 사용하곤 했다. 그런 촌스러움에 대해 당시도 '세련되지 못하다' '얼렁뚱땅 넘어가고 있다'라고 어렴풋이 느끼고 있었지만, 진심으로 촌스럽다고는 생각하지 않았다. 좀처럼 그렇게 생각할 수 없었다. 영어가 있어야 멋있다고 여겼기 때문이다.

하지만 요즘은 어설프게 영어가 들어가 있으면 촌스럽다고 느낀다. 해외로 나가는 제작물에 영어를 넣는다면 이해가 되지만 그렇지도 않은데 영어가 들어가 있으면 오히

려 멋이 없다. 그래서 일본어를 사용해 제대로 디자인을 구상하게 되었다. 5년 전부터 의식적으로 로마자 문장을 사용하지 않았다. 그러자 내가 좋다고 느끼는 감수성 자체에 변화가 일었다. 영문을 넣어서 정리하던 레이아웃을 영문 없이 정리하려고 하니 레이아웃을 보는 시점도 달라졌다.

일본 디자인 업계에서 영어가 많이 사용되는 배경에는 형태를 정리하기 쉽다는 이유도 있을 것이다. 알파벳은 단순한 형태의 표음문자이기 때문에 글자 자체에 구체적인 의미가 부여되지 않고 모호하다. 덕분에 어디에나 쓰기 쉽고 도형으로 활용하기에도 좋다. 반대로 일본어는 형태가 복잡한 데다가 한자에 의미가 확실하게 들어 있으므로 디자인적 균형에도 매우 큰 영향을 미친다.

가령 화면에 '死죽을 사'라는 한자가 들어 있으면 레이아웃은 글자 '死'에 지배를 받는다. 글자의 의미가 너무 강해서 도형으로 다룰 수 없기 때문이다. 즉 의미를 중심으로 레이아웃을 생각하게 된다. 이는 일본어가 지닌 신기한 특성인데 불편하면서도 흥미로운 부분이다.

알파벳으로 디자인을 구성하려는 이유는 역사와도 크게 관련되어 있다고 본다. 혹자는 일본인이 아직도 전후戰後시대를 살아가고 있다고 말한다. 이런 정서가 디자인에서는 로마자 문장을 어떻게 취급할지 아직 정리하지 못하는 현상으로 드러나는 것 같다.

이 책의 문장에도 로마자가 있지만, 본문을 설계할 때 로마자 문장을 일본어 문장 안에서 어떻게 다루느냐는 문제도 있다. 일본어 문장과 조화를 이루도록 일본어와 같은 크기와 굵기의 서체로 조합하는 방법도 있고, 로마자 문장을 다른 문화권의 글자로 보고 일본어와는 완전히 다른 서체로 조합하는 방법도 있다.

사실 일본어 서체는 영국인이 중국에 기독교를 전파하기 위해 한자를 로마자 서체의 요소로 재구축한 것이 기초다. 활자부터가 서구에서 유입된 개념인 것이다. 그렇다 해도 여전히 의견이 분분하다. 일본어 문장과 로마자 문장을 하나로 취급할 것이냐, 완전히 다르게 취급할 것이냐라는 두 가지 방향으로 나뉜다. 나는 어느 쪽도 가능하다고 보지만 아라비아 문자나 다양한 언어의 문자를 표기할 때를 고려하면 앞으로는 일본어 문장과 로마자 문장은 별개로 생각하는 편이 좋다는 의견이다.

알파벳은 물론 구미 문화에 가까울수록 좋다고 여기는 가치관은 일본인에게 깊이 침투해 있다. 길거리에서 보는 패션 브랜드 이름도 대부분 알파벳만으로 조합되어 있다. 셔츠에 인쇄되는 단어만 해도 그렇다. 무엇보다 '디자인'이라는 단어 그 자체가 그런 감수성을 뒷받침한다. 내 사무실 명패와 웹사이트도 '文平銀座분페이 긴자'가 아니라 'BUNPEI GINZA'라고 되어 있다. 그래픽 디자인을 '도안 설계'로 표

기하면 딱딱한 느낌이 든다. 역시 어려운 문제다.

구미 문화를 선호하는 상황을 어떻게 생각해야 하는지에 대한 논의는 현재진행형이다. 역사적인 이유라는 연구 결과를 접한 적이 있지만, 나는 좀 더 개인적인 영역으로 파고들어 알파벳으로 쓰여 있으면 '좋다' '멋있다'라고 생각하게 되는 이유에 대해 알고 싶다. 그것이 좋고 나쁘다고 판단하려는 것이 아니라 그렇게 생각하는 감수성이 어떻게 만들어졌는지가 궁금하다.

뒤틀린 감수성을 일본의 유연한 문화가 지닌 흥미로운 면이라고 보는 시선도 있고, 일단 현실적으로 모두가 좋다고 하면 그걸로 충분하다는 의견도 있으며, 역시 일본어로 제대로 해야 한다고 생각하는 방향도 있다. 저마다 사고방식은 다양하겠지만 나는 어느 하나만 너무 고집하지 않는 선에서 일본어로 가능한 부분은 일본어로 디자인하고 싶다.

나는 이제서야 겨우 보편적인 디자인의 매력에 대해 알게 되었다. 이십 대에는 북 디자인 분야에서 무언가 해내자고 생각했다. 내 실력을 보여줘야겠다는 생각과 엉뚱한 일을 시도해보고 싶다는 욕구가 공존했다. 기를 쓰고 이십 대를 보내던 시절에는 '보편적인 디자인' 같은 어른스러운 말을 하는 사람을 보면 머리가 어떻게 됐나 하고 신기해했다. 하지만 지금 와서 보니 이상한 것이 아니었음을 깨닫는다.

내가 잊지 못하는 대담이 있다. 2011년 화가 안노 미츠마사 安野光雅와 했던 대담이다. 사람들 대부분 화가의 모습을 먼저 떠올리겠지만 그는 디자이너로서도 훌륭한 작품을 남긴 인물이다. 누구나 알 법한 예를 들자면 신초분코新潮文庫에서 출간한 나츠메 소세키의 소설 『도련님坊ちゃん』과 『마음』 등이 안노가 한 디자인이다.

그가 청춘 시절을 보낸 1970-1980년대는 일본 그래픽 디자인의 전성기였다. 나는 그래픽 디자이너가 영역을 넓혀 활약하던 시절에도 정통을 고수하며 꾸준히 작업해온 기분이 어땠는지 물었다. 그는 대답했다. "새로운 것이라고 하지만 이미 좋은 것을 새롭게 한다고 뭐가 달라지나요?"

안노 자신도 편집자들이 '새롭게' 해달라고 의뢰하기 때문에 그 요구에 맞춰야겠다고 생각하던 시기도 있었다고 했다. 하지만 전철을 타고 가다가 문득 '누구나 얼굴의 눈과 코와 입의 배치는 모두 똑같은데 정말 다 다르구나. 배치를 바꾸지 않아도 충분히 차이는 생긴다'는 사실을 깨달았다고 한다. 그리고 정통성 안에서 제대로 차이를 만드는 일에 확신을 얻었다고 말했다. 나보다는 오히려 젊은이들이 안노의 말을 자연스럽게 받아들일 수 있지 않을까. 물론 나 역시 그의 말을 곱씹으면서 본질적인 의미의 '디자이너'로 성장할 수 있었다.

지속의 기술

무언가를 만들어내는 일과 조직

마지막 장에서는 주제를 정하지 않고 앞에서 하지 못한 이
야기를 하려고 한다. 나는 분페이 긴자라는 사무실에서 직
원들과 함께 일하고 있다. 하지만 이상적인 조직의 모습에
대해서는 지금도 모르는 면이 있다. 다른 사람과 함께 일하
는 것 자체가 나에게는 자연스럽지 않다. 늘 뭐든지 혼자서
해결하려는 사람이기 때문이다.

　분페이 긴자는 디자인 실력을 기준으로 일하는 방침
을 세워 다음과 같이 운영하고 있다. 일을 시작한 지 3년이
안된 사람은 사원으로 일한다. 나에게 사원은 보조가 필요
한 사람이라는 의미로, 출근 시간과 일하는 방법을 제시하
고 거기에 맞춰 일하게 한다. 그 뒤 이야기는 그때의 관계에
따라 다르며 서로의 의사를 확인해 함께 잘 맞춰갈 수 있
겠다 싶으면 프리랜서로 다시 계약한다. 현재 사원은 신입
한 명이고 나머지는 모두 프리랜서 디자이너다. 프리랜서
가 되면 6개월 혹은 1년 단위로 계약한다. 출근 시간 등의
규정은 없지만, 암묵적으로 집중 근무 시간을 정한다. 대부
분 그 시간에 사무실에 와서 일한다. 6개월 혹은 1년 단위
로 재계약하는 이유는 그 정도 간격으로 나는 물론 디자이
너의 작업 계획이 바뀌기 때문이다. 계약할 때는 어떤 방식
으로 일하고 싶은지 본인에게 직접 제안을 받는다. 일하는

방식을 스스로 생각할 수 있는 사람이 아니면 이런 시스템이 오히려 어려울 수 있기 때문이다. 디자이너의 제안과 내 사정을 합의한 뒤 계약하는 것이 대략적인 흐름이다.

이런 과정이 까다로워 보일지도 모르겠다. 하지만 어차피 혼자 만들어가야 하는 세계가 아닌가. 개개인의 활동을 조직에 묶어두지 말자는 게 내 생각이다. 이런 방식은 어디까지나 디자이너 사무실이기 때문에 가능하며 다른 직업이나 기업 전반에 통용되는 이야기는 아닐 것이다. 게다가 이런 형태가 정말로 좋은지 아직 나조차도 잘 모른다.

나는 대단한 실력을 갖췄는데도 인정받지 못하는 디자이너를 본 적이 없다. 어딘가에서 반드시 평가받을 수 있다는 점이 이 분야의 큰 장점이라고 생각한다. 그러므로 지금의 형태로 일하면서 몇 년 동안 필요한 것을 익히면 그 이후부터는 자신만의 방식을 스스로 설계할 수 있을 것이다.

이런 이야기는 평생이라고 해도 좋을 만큼 긴 시간 동안 생각해야 할 일이다. 평생 분페이 긴자의 사원으로 있을 수도 없는 노릇이니 처음 몇 년 동안은 사원으로 일하게 한다는 말이다. 본인이 어떤 식으로 일을 해나갈 생각인지 알 수 없으므로 일정 기간이 지난 뒤에 재계약을 논의하겠지만, 그 바탕에는 되도록 오랫동안 관계를 지속했으면 하는 마음이 담겨 있다.

사실 2-3년으로는 기초적인 것을 제대로 습득하기에

도 힘에 부친다. '나만의 분야'는 그보다 훨씬 뒤에 5년 혹은 10년 이상 디자이너로 일하면서 자연스럽게 발견할 수 있지 않을까? 그전에 인쇄소에 정중하게 의견을 전하고 편집자의 이야기를 잘 들어주며 메일 답장을 너무 장황하거나 차갑지 않게 할 수 있는 세심한 태도를 몸에 잘 익히는 것이 중요하다. 이처럼 디자인의 세계에서 필요한 전문적인 예의를 제대로 익히면 어디서든 혼자서 일할 수 있게 된다. 반대로 그런 것을 제대로 하지 못하면 어떤 일을 하든 오랫동안 지속하지 못한다.

공식적으로 분페이 긴자에는 회의가 없다. 디자이너는 사무실에 올 때도 안 올 때도 있다. 갑자기 와서는 일을 점검하기도 한다. 각자 개인적으로 일을 맡기도 하는데 그럴 때에는 사내 시설을 사용할 수 있다. 디자이너가 직접 사무실을 운영하고 직원이 있는 경우에는 작업을 PDF로 주고받거나 규모가 큰 일이 있을 때만 사무실에 와서 모든 직원이 함께 작업할 때도 있다.

지금 이야기한 업무 형태는 신입일 때부터 나와 함께 일한 뒤 프리랜서로 전환한 디자이너의 경우다. 분페이 긴자의 방식을 체득했기 때문에 잘 운영되고 있을 뿐, 처음 일하는 사람과 갑자기 이 방식대로 잘 지내기는 어려울 것이다. 그건 아직 경험해보지 못했다.

내가 생각하는 이상은 분페이 긴자에서 직원으로 일하

던 사람들이 유연한 네트워크로 연결되어 자기 일도 하면서 여기 일에도 참여하는 방식이다. 조직에 필요한 규정은 되도록 줄이고 꼭 있어야 할 근본적인 규칙만 갖추는 것이 내가 분페이 긴자라는 조직에 대해 생각해온 주요 테마다. 물론 각자에게 맞는 부자유 속에서 그때그때 일하는 방식을 새롭게 바꾸는 조직으로 존재하려면 매우 원시적인 규칙이 필요하다. 분페이 긴자에서는 그것이 바로 '인사하기'다. 인사만 잘해도 해결되는 부분이 있지 않을까.

질서를 생각하는 학문

디자인을 서양의 디자인 책으로 공부할 때가 있다. 특히 '질서를 어떻게 생각하는가' 하는 부분은 서양의 디자인 책이 여러모로 정리가 잘되어 있어 흥미롭다.

나는 기하학에 관심이 있다. 실제로 북 디자인을 할 때 화면을 대각선으로 나눠서 생긴 교점을 연결해 격자그리드를 만든 다음 본문 형식을 설계할 때도 있다. 서양에서는 이런 식으로 질서를 적용하는 일이 성서를 조판하던 시절부터 행해졌다고 한다.

컴퓨터가 없어 직선과 컴퍼스를 능숙하게 다루던 시대에는 문자를 아름답게 배치하기 위한 비율을 기하학으로

도출했다. 질서는 기하학이 아니더라도 여러 방향으로 생각할 수 있지만, 나는 평면에서 질서를 만드는 방법에는 어떤 것이 있는지가 궁금했다.

영국의 북 디자이너 앤드루 해슬럼Andrew Haslam이 쓴 『북 디자인 교과서Book Design』와 이탈리아 디자이너 프란체스코 프랑키Francesco Franchi가 쓴 『디자이닝 뉴스Designing News』는 최근 재미있다고 느낀 책이다. 직원에게 번역을 부탁해 조금씩 읽고 있다. 특히 『디자이닝 뉴스』는 정보가 어떻게 편집되고 디자인되는지 알려준다. '인포그래픽 infographics, 정보의 시각적 표현'이라는 말을 들어본 적이 있는 사람도 없는 사람도 있겠지만, 이 책은 인포그래픽의 본질적인 면을 고찰한다. 낡은 잡지를 분석하면서 현대의 태블릿 단말기 디자인과 연관 짓거나 뉴스가 읽히는 방법을 통해 '정보를 어떻게 시각적으로 정리할 것인가'를 생각한다.

아직 일본에서는 이런 발언을 하는 디자이너가 드물다. 일본 디자이너 한 사람 한 사람이 쌓아온 기술과 견식을 디자이너가 아닌 사람들도 이해할 수 있는 형태로 표현하고 그것을 공유하면 사회에 큰 도움이 될 것이다.

디자인을 일반적인 학문으로 배울 수 있게 되면 다양한 분야와도 연결된다. 『디자이닝 뉴스』에서 인상 깊은 내용은 디자이너, 일러스트레이터, 편집자 셋이서 팀을 만들었다는 대목이다. 세 사람이 정보를 어떤 식으로 해석할지

함께 논의한 뒤 디자이너는 레이아웃을 잡고 일러스트레이터는 시각적 요소를 그리고 편집자는 문장을 써서 완성한다는 것이다. 어떤 정보를 제대로 표현하고자 할 때 이 세 사람이 필요하다는 말은 이 세 사람만 있으면 가능하다는 의미이기도 하다. 그동안 1인 3역을 해온 나 역시 이 책을 읽고 작업에 필요한 요소가 선명해졌다.

아웃풋 과정을 체계화할 수는 없을까

『북 디자인 교과서』에서는 디자인 방법뿐 아니라 디자인의 역사와 체제도 다룬다. 이 책에는 서양 디자인의 기원이 기하학에 있으며, 종교개혁 시대에 성서를 대량으로 인쇄하기 위해 신의 의지를 형상화하고자 했다는 내용이 실려 있다. 디자인 전문서는 아니지만, 고대 그리스의 수학자 유클리드Euclid가 쓴 『에우클레이데스 전집エウクレイデス全集』이나 『유클리드 원론ユークリッド原論』 등 형태에 수학을 적용한 기하학 서적도 넘겨보곤 한다. '도형'과 '증명'의 관계는 앞서 설명한 '아이콘'과 '스토리'의 관계와 비슷한 면이 있다.

인풋input의 기술은 매우 체계적이지만, 아웃풋output의 기술은 아직 체계화되어 있지 않다. 아웃풋의 기술은 '정원을 손으로 그린다'처럼 매우 구체적인 행위다. 인풋은 이미

있는 것이 대상이지만, 아웃풋은 지금 없는 것이 대상이다. 모방이 아닌 상상으로 눈에 보이는 형태를 만드는 방법과는 성질이 다르다. 복잡한 영역이기 때문에 그 대상을 전부 헤아려볼 수는 없겠지만, 어느 정도까지는 누구나 교양을 쌓듯이 기초적인 내용을 정리할 수 있을 것이다. 그것을 지적인 공유재산으로 체계화할 수만 있다면 지금보다 즐거운 세상이 될 거라고 생각한다.

고대 그리스에서는 변론술辯論術로 세상을 움직였다고 한다. 한편 소크라테스는 언어를 무기로 하는 전쟁과 다름없는 변론술 대신 진실을 탐구하기 위해 철학을 시작했다는 설도 있다. "변론술은 사람을 설복하기 위한 궤변으로, 설득이 목적이라 할지라도 의미가 없다."

요즘 나는 주변에서 변론술의 융성과 비슷한 분위기를 느낀다. 말을 옮기는 데 편리한 도구들이 전면에 배치되어 있다. 달변가가 영향력을 행사하는 것은 물론이고 어떻게 말하느냐에 따라 하얀 것이 검게 되기도 한다. 소크라테스를 본받아서라고 하면 과장이지만, 그런 지금이기 때문에 이에 대한 안티테제antitheses, 반정립로 아웃풋의 이치를 제대로 체계화하고 익혀야 할 필요가 있다. 누군가를 이기기 위한 아웃풋이 아니라 내가 진짜라고 생각하는 것을 아웃풋할 수 있는 기술이 여러 사람을 구할지도 모른다.

나는 직업으로서의 디자이너가 점점 의미를 잃어간다고 느낀다. 디자인은 사라지지 않는다. 하지만 "저는 디자이너입니다."라고 자신을 소개하는 일은 큰 의미가 없는 것이다. 이는 직업적인 속성의 문제가 아니라 '무엇을 하는 사람인가'가 모습을 드러내고 있기 때문이라고 생각한다. 젊었을 때는 '무엇을 할 수 있는가'를 물어봤다면 점점 '어떤 경험을 축적해왔는가'를 묻는다. 사람 자체에 관해 궁금해하는 것이다. 가까운 미래에는 사회적으로도 특정 직업이 아닌 '어떤 사람인가'로 자신을 규정하는 시대가 오리라 본다.

미래의 디자인이나 직업에 대해 상상할 때 나는 머릿속에 한가지 물건을 떠올린다. 앞서 '단순하고 다양한 것'에 대해 언급했는데 그 이야기도 여기에서부터 시작되었다. 나는 방재防災*에 관한 몇 가지 일을 맡고 있다. 방재 도구 중에 '방재 손수건'이라 부르는 대형 손수건이 있다. 다양한 방법으로 활용할 수 있는 이 손수건은 위치를 알리는 깃발이 되었다가 돌을 넣으면 망치가 되는 식으로 변화무쌍하다. 얼굴에 두르면 마스크가 되고 땀을 닦거나 지혈을 할 수도 있다. 필요에 따라 여과지로 쓰기도 한다. 커다란 손수건 한 장으로 많은 일이 가능하다.

이처럼 정해진 목적을 부각하는 물건보다 여러 방법으로 사용할 수 있는 물건이 더 도움이 될 때가 있다. 현재 사회에서 규정한 직업은 마스크나 깃발처럼 기능이 나뉘어

* 폭풍, 홍수, 지진, 화재 등의 재해를 막는 일.

있다. 하지만 상황이 시시각각 변하고 다음에 어떤 일이 일어날지 알 수 없는 시대에는 '오늘은 마스크였지만, 내일은 망치가 될 수 있는 것'이 필요하다.

아이디어와 아이디어관

디자인에는 아이디어가 필요하다. 그 아이디어는 일순간 번뜩이며 떠오를 때도 있지만 조금 다른 형태로 찾아오기도 한다. 내가 좋아하는 '장기'에 비유해보겠다. 정보 전달이 느리던 과거에는 새로운 수를 발견하면 몇 번이나 우승할 수 있었다고 한다. 상대 기사는 대책을 모르기도 했고 이를 파악하기까지 시간이 걸렸기 때문이다. 하지만 컴퓨터가 보급된 뒤로는 새로운 수를 놓은 다음 날 대책이 나오기 때문에 그 가치가 떨어졌다. 대신 다양한 전법을 조합한 유기체와 같은 '시스템'으로 승부를 펼친다. 게다가 지금은 인공지능이 등장해 프로 기사도 쉽게 이길 수 없게 되었다.

현시대에서 아이디어를 내는 일은 이와 유사한 지점이 있다. 과거에 나는 단순한 아이디어 하나로 무언가를 변화시킬 수 있다고 믿었다. 고전적인 관점에서 보면 세상에는 이미 모든 발상이 나와 있다고 느낄 수도 있다. 하지만 시스템적으로 보면 미처 발견하지 못한 가능성이 존재한다. 언

제부터인가 그런 식으로 생각을 확장해갔다. 나 혼자 만들어내는 디자인은 물론 일을 뒷받침해주는 환경까지 포함해 그 전체가 아이디어라고 생각해도 좋다.

북 디자인을 할 때 내용을 파악하는 과정, 즉 단조롭고 시간도 걸리기 때문에 좀처럼 꼼꼼하기 힘든 과정도 그렇게 생각하면 불확실성이나 우연성이 비집고 들어올 여지가 생긴다. 이것은 무질서가 아니다. 경험을 쌓을수록 매번 작품과 확실하게 마주하기 때문에 디자이너의 지식과 재능이 늘어나 표현이 빈약해지는 것을 피할 수 있다. 이는 아이디어를 떠올릴 때 생각의 폭을 넓혀주는 유효한 시스템이다.

앞서 책 제목을 크게 하라는 팁을 전했다. 편집자와 제목 크기 때문에 충돌하기 싫고 판매가 쉽다는 이유도 있지만 그게 다는 아니다. 제목이 크면 팔리기 쉽다는 사실은 이미 알 것이다. 그렇게 하면 편집자도 안심하고 담당 디자이너도 협의하느라 소모되지 않는다. 게다가 글자가 큰 만큼 제대로 글씨를 만들어 꼼꼼하게 레이아웃을 구성할 수 있다. 어쩌면 더 나은 결과를 가져오는 것이다. 이때 판매가 원활하여 책의 증쇄가 결정되면 시스템적으로 잘 기능하고 있다고 말한다.

하지만 잘 기능하는 시스템은 나쁜 의미에서 '익숙함'과도 같다. 자주 '구조적인 문제'라는 표현을 쓰는데 그 문제도 과거에는 구조적으로 정착할 만큼 분명 잘 운영되는

시스템이었을 것이다. 그러므로 잘 기능하는 시스템을 구축해야 한다는 뜻이 아니라 그런 '아이디어관'으로 생각하면 좋지 않겠냐는 제안이다.

창의성과 광기의 관계

사회에서 창의성을 키우라는 분위기가 한층 고조되고 있다. 하지만 창의성을 키워야 한다고 말하는 이유나 그런 기운에 동조해 창의성을 논하는 설명을 잘 들어보면 고개를 갸웃하게 된다. 합리적인 사고법이나 '브랜딩'과 같은 개념 조작의 기술로 전환되거나 과제를 해결하고 정보를 정리해 전달한다는 목적이 자리 잡고 있기 때문이다. 이는 '머리가 좋아지는 것은 좋은 일이다'라고 주장하면서 암기와 계산만을 가르치는 것과 비슷하다. 나는 창의성을 발휘하는 일에 목적이나 합리성은 없다고 생각한다.

여름밤, 폭죽으로 불꽃놀이를 하면서 이 작은 불덩어리에서 불꽃을 터트릴 힘이 어디에 숨어 있을까 생각해본 적이 있는가? 내가 생각하는 창의성이란 온 힘을 다해 불꽃을 터트리는 이 불덩어리와 같다. 애처롭지만 언젠가는 사라질 불덩어리를 가만히 손으로 감싸는 느낌이 창의성을 다룰 때의 느낌이다. 폭죽 다섯 개에 한꺼번에 불을 붙이면

서로 붙어서 검게 변해버리고 이내 땅으로 떨어진다. 불꽃을 조절해 한 방향으로만 나오게 하거나 계속 불꽃이 터지도록 하지는 못하듯이 창의성도 마찬가지다.

나는 생각해야 할 일이 있을 때 따뜻한 물이 가득 찬 욕조에 몸을 담근다. 이유는 모르겠지만, 왠지 아이디어가 잘 떠오를 것 같기 때문이다. 확실히 혈액순환에는 도움이 되는 것 같다. 간혹 드라마에서 궁지에 몰린 사람이 괴로움에 소리를 지르고 바닥을 구르며 머리를 쥐어뜯는 모습을 보았다. 방안을 쉴새 없이 배회하기도 한다. 거기에는 같은 효과가 있을 것이다. 그리고 사실 과거에 나도 자주 그랬다.

아이디어를 구상할 때 갑자기 생각해야 할 것과는 상관없는 아이디어가 떠오를 때가 많다. 그 아이디어가 정리되기도 전에 머릿속에서 이야기가 펼쳐지고 서로 연관이 없던 것들이 연결되어 마치 연상게임처럼 화제나 논리가 사라지기도 한다. 몇 가지 요소가 곧 하나의 상을 맺을 듯하다가도 바로 직전에 연결되지 않을 때 일어나는 현상이다. 그러다가 점점 미동조차 사라지고 드디어 몰입 상태에 이른다. 그때부터는 목적을 향해 조용히 일을 수행한다. 여기까지 오면 완벽하게 편안한 마음으로 작품이 완성되기를 '지켜보기만' 하면 된다.

내가 이런 이야기를 하는 이유는 창의성이 그다지 친절하지 않기 때문이다. 광기와 같은 면이 있다고 생각한다.

나는 나름대로 감성 안에서 논리를 생각하고 디자인의 의의나 의미를 언어로 파고들어왔다. 하지만 언어로 전할 수 있는 영역에 대해 지견이 넓어질수록 그것만으로는 파악할 수 없는 부분이 너무 많다고 느낀다. 근본적인 부분에서 스스로에게 거짓말을 하는 듯해 역시 창의성이 지닌 광기 같은 에너지를 빼놓고 논할 수는 없겠다고 생각했다. 분명 창의성에도 다양한 형태가 존재할 것이다. 그러므로 이 이야기도 내 경우에나 해당한다고 할 수 있지만 언젠가 한번은 다루고 싶었다.

모두 같은 출발선에 서는 시대

나는 이 책을 마무리하며 젊은 세대에게 메시지를 전하고 싶었다. 내가 일을 시작한 무렵도 '격동의 시대' '혼돈의 사회'라고 불렸다. 하지만 최근 몇 년 동안의 변화에 비하면 그래도 평화로운 시대였다. 지금은 아무리 디자인 업계에서 인정받은 디자이너라 해도 연식이나 경험으로 무조건 유리하지는 않다. 인공지능 같은 새로운 기술에 주목하는 요즘, 나는 외부가 아닌 내 안에서 일어나는 변화에 더 관심을 두고 있다.

　　A에서 B로의 변화가 아니라 ABCD로 끊임없이 변화하

는 시대다. 변화에 대응하는 것과 변화가 보편화한 일상에서 사는 것은 다른 문제다. 새로운 일상 속에서 어떻게 생각하고 행동해야 하는지에 관한 고민은 나이와 상관없이 매한가지다. 모두 같은 출발선에 서 있는 것이다. 디자이너 역시 어떤 의미에서는 다 같은 출발선에 있다. 이런 평등한 상황에서 모노즈쿠리를 할 수 있다니 좋은 일이다. 모두가 평등한 시대에도 연장자가 다음 세대에게 일에 대해 알려줄 수 있다면 그것은 무언가를 만들어가는 경험에 대한 이해와 고찰일지 모른다.

이를테면 불안과 마주하는 방법이 있겠다. 디자인을 포함해 어떤 것을 창조하는 일은 그 사람이 안고 있는 커다란 불안을 원동력으로 한다. 그러다가 마음에 드는 결과물이 나오면 처음에 안고 있던 불안정함도 어느 정도 해소되는 기분을 느낀다. 하지만 그런 과정이 반복될수록 불안은 증폭된다. 나 역시 불안 주기에 빠진 적이 있었다. 디자인할수록 불안이 커지고 그 불안을 원동력으로 다시 디자인하면서 점점 불안을 키워갔다. 이때 교훈을 얻었다. 불안은 사라지지 않는다. 그렇게 생각하는 편이 좋다.

자신이 디자인하고 만들어낸 것이 소셜 미디어를 통해 퍼져 또 다른 기회로 연결되는 요즘, 그 기회를 잡기 위해 많은 이가 뛰어든다. 자신을 표현하고 지지를 얻고 그 에너지로 새로운 길을 개척하는 일은 중요하다. 단지 가끔 멈

취 서서 무엇이 그런 활동을 부추기고 있는지도 한번쯤 생각해봤으면 좋겠다. 한편으로는 자신을 적극적으로 알리지 못하더라도 혹은 알리는 일 자체를 잘하지 못하더라도, 일부러 거리를 두고 지켜보는 따뜻한 시선이 분명히 존재한다는 사실을 말하고 싶다.

꿈이나 목표에 매진하는 젊은 세대는 응원받는다. 반대로 목표가 확실하지 않은 젊은 세대는 의욕이 없다고 오해받기도 하니 괴로울 것이다. 젊을 때 꿈을 확실하게 갖지 못하면 세상의 흐름에 뒤처지는 게 아닐까 하는 마음에 조급해진다. 그러다가 '좇을 게 있는 사람은 괜찮은 존재로 여겨진다'는 생각에 눈앞에 있는 것, 누군가가 만들어놓은 길을 꿈으로 정해버릴 때도 있다. 나는 정해진 길에서 벗어나 20년 넘게 일을 해오면서 생각했다. '젊은 세대는 눈에 뻔히 보이는 길을 가지 않는 데서 오는 불안을 더 긍정적으로 봐도 좋지 않을까.'

꿈. 이 아름다운 단어에 짓눌려버리는 꿈도 있다. 나 역시 아버지에게 그림을 배우던 어린 시절, 그림을 그리면서 느낀 그 신선한 기분을 계속 품고 싶다는 마음이 진정한 꿈이었음을 안다. 꿈이라고 하면 앞에 있다고 생각하기 쉽지만, 내 경우에는 뒤안길에 있었던 것이다. 지금까지 '디자인'이라는 일에 대해 이야기하면서 '꿈'이 곁에 다가온 듯 가깝게 느껴진다. 이 느낌을 젊은 세대에게도 전하고 싶다.

좋아하는 일을 하고 있다면

이 책을 준비하던 때를 돌이켜봅니다. 잠시 멈추어 생각을 정리하고 새로운 틀로서 디자인을 다시 바라보고 싶던 시기였습니다. 처음에는 그런 시간을 가질 거라고 짐작만 하고 있었습니다. 시기를 맞춘 것도 아닌데 그 뒤로 나는 아홉 달 동안 '장기 휴가'에 들어갔습니다. 여행을 가거나 아무것도 하지 않는 휴가가 아니라 어떤 마음가짐으로 일할지 가늠하는 시간이 필요했기 때문이지요. 나는 매일 사무실에 나갔습니다. 그러다 보니 평소보다 더 많이 손을 움직였고 디자인에 관해 깊이 생각할 수 있었습니다.

책은 한창 장기 휴가를 즐기고 있을 때 완성되었습니다. 기무라가 정리한 원고를 읽으면서 인터뷰 당시에는 미처 이야기하지 못했거나 새롭게 떠오른 것을 덧붙였습니다. 그 과정에서 잘못되었다고 느낀 부분은 다시 원점으로 돌아가기를 반복했습니다. 그때그때 떠오른 것을 이야기하고 생각한 것을 이어갔기 때문에 매끄럽지는 못하지만, 너무 깔끔하게 정리된다면 그것도 거짓이라고 생각했습니다.

기무라는 이 책이 나라는 사람에 대해 전하는 책이니 고치고 싶은 만큼 고쳐도 된다고 말했습니다. 서문에서 '디자인이라는 일'을 표현하며 그 안에 내가 있다고 썼지요. 그건 기무라의 시점을 알게 되면서 비로소 보게 된 나의 모습이었습니다. 이를 발견하고 나 자신과 솔직하게 마주하는 시도 자체가 사고방식을 더 깊이 있게 만들었습니다.

'좋아하는 것'을 일로 하지 말아야 한다는 사람도 있지만, 나는 그렇게 생각하지 않습니다. 하지만 '좋아하는 것'을 발견해 꼭 그것을 직업으로 삼아야 한다고도 생각하지 않습니다. '좋아하는 것'은 마치 반작용과 같습니다. '일'이라는 거센 작용으로 단련되어 어느 순간 모습을 드러내곤 합니다. 나는 어렸을 때부터 자주 그림을 그렸지만 그림 그리기를 '좋아하는 것'이라고 생각해본 적이 없었습니다. 다만 내가 그린 그림이 다른 사람에게 어떤 식으로든 작용하는 것을 느끼면서 그 반작용으로 그림 그리기를 좋아하게 되었지요. 내가 전하고 싶었던 것은 어쩌면 그뿐일지 모릅니다. 이 책을 읽는 독자의 내면에도 어떤 '작용'이 일어나기를 바라며, 고마운 마음을 전합니다.

요리후지 분페이

찾아보기

도서

찾아보기는 도서, 인물, 단체·기관,
광고·프로그램, 기타로 구성되며
ㄱㄴㄷ 순으로 정리했다.
국내에 출간되지 않은 책은 우리말로
옮기고 원제를 병기했다.

156, 161　마루야마 슌이치
　　　지음,『모든 일은 긍정에서
　　　시작된다』, 다이와쇼보, 2015
　　　(丸山俊一,『すべての仕事は
　　　「肯定」から始まる』, 大和書房,
　　　2015)

147, 149, 150　마츠자키 후토시
　　　지음,『베케라이 비오브로트의
　　　빵』, 시바타쇼텐, 2014(松崎太,
　　　『ベッカライ・ビオブロートのパン』,
　　　柴田書店, 2014)

182, 183, 184　미즈노 게이야·
　　　나가누마 나오키 지음,『인생은
　　　원찬스!』, 지식여행, 2014

168, 170　미즈노 게이야 지음,
　　　덴켄 그림, 신준모 옮김,『그래도
　　　나는 꿈을 꾼다』, 살림, 2015

203　사이토 겐·미우라 노부오
　　　옮김,『에우클레이데스 전집』,
　　　도쿄대학출판회, 2008(斎藤憲,
　　　三浦伸夫,『エウクレイデス全集』,
　　　東京大学出版会, 2008)

147　시라카와 밋세이 지음,
　　　『나는 스님』, 미시마샤,
　　　2010(白川密成,『ボクは坊さん。』,
　　　ミシマ社, 2010)

147, 152　시라카와 밋세이 지음,
　　　『스님, 아버지가 되다』,
　　　미시마샤, 2015(白川密成,
　　　『坊さん、父になる。』, ミシマ社,
　　　2015)

87, 89　시미즈 료·고토 다이키
　　　지음,『프로그래밍에 미치다』,
　　　쇼분샤, 2015(清水亮, 後藤大喜,
　　　『プログラミングバカ一代』, 晶文社,
　　　2015)

69　아이다 유타카 지음,
　　　『신·전자입국』,
　　　일본방송출판협회, 1996-1997
　　　(相田洋,『新·電子立国』,
　　　日本放送出版協会, 1996-1997)

202, 203　앤드루 해슬럼 지음,
　　　송성재 옮김,『북 디자인
　　　교과서』, 안그라픽스, 2008

145, 148　오다지마 다카시 지음,
　　　『초·반지성주의입문』,
　　　닛케이BP사, 2015(小田嶋隆,
　　　『超·反知性主義入門』, 日経BP社,
　　　2015)

97 오스카 에이지 지음,
『다중인격탐정 사이코』,
가도가와쇼텐, 2005(大塚英志,
『多重人格探偵サイコ - 新劇 雨宮一
彦の消滅』, 株式会社角川書店,
2005)

135 오자키 세카이칸 지음,
『유스케』, 분게이슌주, 2016
(尾崎世界観, 『祐介』, 文藝春秋,
2016)

156, 160 와타나베 이타루 지음,
정문주 옮김, 『시골빵집에서
자본론을 굽다』, 더숲, 2014

119, 120, 121, 124 요리후지
분페이 지음, 나성은·공영태
옮김, 『원소 생활』, 이치사이언스,
2011

156, 158 요리후지 분페이 지음,
장은주 옮김, 『낙서 마스터』,
디자인이음, 2011

150 요리후지 분페이·후지타
고이치로 지음, 이승남 옮김,
『쾌변 천국』, 시공사, 2006

53 요코야마 미츠테루 지음,
이길진 옮김, 『전략 삼국지』,
AK, 2017

53 요코야마 미츠테루 지음,
『도요토미 히데요시』, 고단샤,
1989-1990(横山光輝, 『豊臣秀吉』,
講談社, 1989-1990)

153, 155 이세자키 겐지 지음,
『진짜 전쟁 이야기를 합시다』,
아사히출판사, 2015(伊勢崎賢治,
『本当の戦争の話をしよう』,
朝日出版社, 2015)

147 이와사키 나츠미 지음,
권일영 옮김, 『만약 고교야구
여자 매니저가 피터 드러커를
읽는다면』, 동아일보사, 2011

65, 67 이케가야 유지·이토이
시게사토 지음, 고선윤 옮김,
『해마, 뇌는 지치지 않는다』,
은행나무, 2006

202 프란체스코 프랑키 지음,
『디자이닝 뉴스』, 게슈탈튼,
2014(Francesco Franchi,
『Designing News』, GESTALTEN,
2014)

122 STUDIO HARD DELUXE
제작, 오시연 옮김, 원소주기
모에화 프로젝트 감수, 『원소
주기-미소녀와 함께 배우는
화학의 기본』, 성안당, 2018

인물

단체·기관